2021年天津市教育科学规划（重点）课题：
"三位一体"的广告思政美育课程案例与视觉文化全景教材集成构建协同机制（BKE210036）

高等院校艺术设计类系列教材

# 信息可视化平面创意设计与文案创作
## （微课版）

王艺湘　编著

清华大学出版社
北京

## 内 容 简 介

本书紧扣平面创意设计与文案创作的相关知识，强调各个设计环节之间的链接与融合，以创意和文案为主线，由浅入深地进行了介绍与分析。本书分为三部分，第一部分从第1章到第6章，重点阐述了平面创意设计的媒介、编排与色彩应用、字体与构图设计等内容；第二部分从第7章到第12章，重点介绍了文案创作的类型、构成、语言表达等内容；第三部分为优秀作品欣赏。每章后面都有思考题，使读者能较系统地了解平面创意设计和文案创作的基本理论，从理性和感性上培养创新思维能力。

本书适合高等院校艺术设计师生及平面设计人员使用，也可作为相关行业的参考书。

本书封面贴有清华大学出版社防伪标签，无标签者不得销售。
版权所有，侵权必究。举报：010-62782989，beiqinquan@tup.tsinghua.edu.cn。

**图书在版编目(CIP)数据**

信息可视化平面创意设计与文案创作：微课版/王艺湘编著. —北京：清华大学出版社，2022.1（2024.8重印）
高等院校艺术设计类系列教材
ISBN 978-7-302-59005-7

Ⅰ.①信…　Ⅱ.①王…　Ⅲ.①视觉设计—高等学校—教材　Ⅳ.①J062

中国版本图书馆CIP数据核字(2021)第176421号

**责任编辑：** 孙晓红
**封面设计：** 杨玉兰
**责任校对：** 周剑云
**责任印制：** 沈　露

**出版发行：** 清华大学出版社
　　　　　**网　　址：** https://www.tup.com.cn，https://www.wqxuetang.com
　　　　　**地　　址：** 北京清华大学学研大厦A座　　**邮　编：** 100084
　　　　　**社 总 机：** 010-83470000　　　　　　　　　**邮　购：** 010-62786544
　　　　　**投稿与读者服务：** 010-62776969，c-service@tup.tsinghua.edu.cn
　　　　　**质量反馈：** 010-62772015，zhiliang@tup.tsinghua.edu.cn
　　　　　**课件下载：** https://www.tup.com.cn，010-62791865

**印 装 者：** 天津鑫丰华印务有限公司
**经　　销：** 全国新华书店
**开　　本：** 190mm×260mm　　**印　张：** 12.75　　**字　数：** 310千字
**版　　次：** 2022年2月第1版　　　　　　　　　　**印　次：** 2024年8月第4次印刷
**定　　价：** 66.00元

产品编号：086443-01

# Foreword 序　言

　　平面创意设计若从空间概念界定，泛指现有的以长、宽两维形态传达视觉信息的各种媒体的广告；若从制作方式界定，可分为印刷类、非印刷类和光电类三种形态；若从使用场所界定，又可分为户外、户内及可携带式三种形态；若从设计的角度来看，它包含着文案、图形、线条、色彩、编排等诸要素。

　　信息可视化设计研究，包括标志设计、平面设计、造型、感性工学、生态设计、汉字、视知觉、数字媒体等，其涉及符号学、信息、传播学、媒介理论及数据可视化等内容方向。通过引入动态标志、语言本土化、生态学，把握标志未来设计趋势，探求超脱二维空间设计、数字媒体多维表达与传播，赋予传统设计动态化及交互视听活力，拓宽传播途径。新媒体在增强互动体验、多感官信息传递和民族特色文化上拓展着视觉传达设计的研究疆域。

　　文案创作不仅是平面创意设计的物化，而且是设计主题的集中表现，这样看来文案创作就显得尤为重要。因此本书借鉴了平面设计史上一些优秀的广告文案，并结合近年来国内外设计界出现的一些较精彩的文案案例，对文案的基本原理、写作技巧等进行了深入浅出的分析，力求做到理论与实践并重、普及与提高兼顾，以期为文案创作提供一些理论与可操作性的指导。

　　1998到2003年，平面设计相关研究较为突出；2004到2009年，情感化设计、感性工学、交互设计、用户体验、包装设计逐渐兴起，成为该区间的研究前沿；2014年至今，服务设计、可持续设计、数字化、物联网、老年人关怀设计等演化为新的研究焦点。同时，信息可视化设计的研究正面向设计史、工业设计、环境设计、视觉传达设计、手工艺设计、交互设计、设计教育、设计战略八大知识群展开。为了适应新媒体时代，特修订编写了《信息可视化平面创意设计与文案创作（微课版）》一书，以期满足专业教学的需要。同时此微课版将重点放在深入思考如何发掘、凝练、宣传培育成果、创建成效等方面，充分发挥其引领示范、辐射带动作用。本书采用多样化、视觉化和互动化形式，可以使学生在理解人生价值、提高专业兴趣、培养家国情怀、弘扬民族精神等方面获得提升。

　　为深入学习宣传贯彻党的二十大精神，切实把思想统一到党的二十大精神上来，把力量凝聚到党的二十大确定的各项任务上来，按照《中共中央关于认真学习宣传贯彻党的二十大精神的决定》精神，推动党的二十大精神进教材、进课堂、进头脑。本书旨在增强文化自信，激发全民族文化创新创造活力，增强实现中华民族伟大复兴的精神力量，坚持创造性转化、创新性发展，传承中华民族传统文化，满足人民日益增长的精神文化需求，巩固全党、全国各族人民团结奋斗的思想基础，不断提升中国传统文化的影响力。

<div align="right">王艺湘</div>

## 作者简介

王艺湘博士：天津市教学名师，天津科技大学教授、硕士生导师、系主任，中共党员，中国包装协会会员、中国藏书票协会会员、中国文艺创作中心委员、天津包装协会理事、CDC中国设计师、视觉传达与媒体传播设计专业学术带头人。

1. 研究方向：主要从事视觉传达设计与新媒体传播、广告策划与品牌研究、商业展示与视觉导识系统设计、绿色设计与可持续发展分析研究、非遗数字化认知与品牌化传播、未来课堂和思维可视化远程教育、新能源设计教学研究等。

2. 科研成果：多次获得科研奖励；作品多次在国际、国内大赛中获奖；设计作品曾获国家外观设计专利；在全国重点及核心刊物上发表过论文；参加国家级及省市级科研多项；多次接受电台、电视台、网络媒体专访；曾出访英、法、中国香港等地大学，进行学术交流；主讲课程"广告策略与创意设计"获批天津市高校新时代"课程思政"改革精品课；出版的教材在中国轻工业优秀教材评比中分别获二等奖和优秀奖。

# Preface 前言

据调查，广告效果的50%~75%取决于广告文案，可见文案在整个广告中具有举足轻重的作用，直接关系到整个设计活动的成败。通常，一则广告可以没有画面、音效，但不能没有文字。广告文案不仅是广告策划与广告创意的物化，而且是广告主题的集中表现，这样看来，文案创作就显得尤为重要。本书借鉴了平面设计史上一些优秀的广告文案，并结合近年来国内外设计界出现的一些较精彩的文案案例，对广告文案的基本原理、写作技巧等深入浅出地进行了分析，力求做到理论与实践并重，普及与提高兼顾，以期为文案创作提供一些理论与可操作性的指导。

随着数字化多媒体的出现，平面设计由以往形态上的静态化，开始逐渐向动态综合化方向转变，从单一媒体跨越到多媒体，从传统的印刷品设计转化到虚拟信息形象设计。在这样的背景下，本书在《平面创意设计与文案创作》的基础上调整了部分内容，以满足视觉传达设计专业教学。

本书内容总体安排上力图突出四个特点：一是突出基础教育的全面系统性，把握设计艺术教育厚基础、宽口径的原则；二是结合新的艺术设计理念和实例，体现平面设计的现代特点和国际化趋势；三是体现视觉传达设计专业的实用性特点，注重教学需要；四是突显平面创意设计与文案创作在视觉传达设计中的重要地位。

本书在理论和应用方面做了大量深入、独到的阐述，并结合国内外优秀的平面创意设计和文案创作实例，从多角度做了翔实分析，适合高等院校艺术设计师生及平面设计人员使用。

本书的编写力求融科学性、理论性、前瞻性、知识性和实用性于一体，观点明确、深入浅出、图文并茂。另外，书中有些作品由于人力、物力所限，无法查明原作者（出处），敬请谅解，欢迎各位作者与我联系。

本书在编写过程中得到清华大学出版社的大力支持，有关编辑提出了许多宝贵意见，并对图文进行了辛勤的校勘。天津科技大学研究生精品示范课程建设团队的滕明堂副教授、董振智副教授、吴妍讲师为部分章节录制了教学视频，在此一并表示衷心的感谢！

因编者水平有限，书中难免存在疏漏和欠妥之处，敬请广大读者批评指正。

编　者

# Contents 目录

## 第一部分 新媒体时代下的平面创意设计

### 第1章 平面创意设计分析 ............................ 3

1.1 平面创意设计概述 ........................................ 4
　　1.1.1 平面创意设计的含义 .................... 4
　　1.1.2 平面创意设计的作用 .................... 6
1.2 平面创意设计的分类 .................................... 8
　　1.2.1 按广告性质分类 ............................ 8
　　1.2.2 按媒介种类分类 ............................ 9
1.3 平面创意设计的表现 .................................. 12
　　1.3.1 平面创意设计的表现要素 .......... 12
　　1.3.2 平面创意设计的表现形态 .......... 12
　　1.3.3 平面创意设计的表现手法 .......... 18
思考练习 ............................................................. 25

### 第2章 平面创意设计的视觉语言 ............. 27

2.1 视觉语言传达 .............................................. 28
　　2.1.1 语言思维 ...................................... 28
　　2.1.2 视觉沟通 ...................................... 29
　　2.1.3 现实依据 ...................................... 29
　　2.1.4 视觉语言化 .................................. 30
2.2 语义的情感诉求 .......................................... 30
2.3 文稿的视觉表征 .......................................... 31
思考练习 ............................................................. 32

### 第3章 平面创意设计的图形之美 ............. 33

3.1 图形的"意"和"象" .................................... 34
3.2 平面创意设计中的点、线、面 .................. 35
　　3.2.1 图形中的点 .................................. 35
　　3.2.2 图形中的线 .................................. 35
　　3.2.3 图形中的面 .................................. 37
　　3.2.4 图形与点、线、面 ...................... 37

3.3 图形的具象和抽象 ...................................... 39
　　3.3.1 具象分析 ...................................... 39
　　3.3.2 抽象分析 ...................................... 39
　　3.3.3 具象和抽象的关系 ...................... 40
3.4 图形的设计解析 .......................................... 41
　　3.4.1 图形与设计的关系 ...................... 41
　　3.4.2 图形设计师与图形设计 .............. 41
　　3.4.3 图形设计展望 .............................. 42
思考练习 ............................................................. 42

### 第4章 平面创意设计的媒介 ...................... 43

4.1 报纸广告媒介 .............................................. 44
　　4.1.1 报纸广告的特点 .......................... 44
　　4.1.2 报纸广告的局限性 ...................... 46
　　4.1.3 选用报纸广告应注意的事项 ...... 46
　　4.1.4 报纸广告版面的优化处理 .......... 47
4.2 杂志广告媒介 .............................................. 48
　　4.2.1 杂志广告的特点 .......................... 48
　　4.2.2 杂志广告的局限性 ...................... 49
　　4.2.3 选用杂志广告的注意事项 .......... 50
　　4.2.4 杂志广告的创作 .......................... 50
4.3 户外广告媒介 .............................................. 52
　　4.3.1 户外广告的种类 .......................... 52
　　4.3.2 户外广告的优点 .......................... 53
　　4.3.3 户外广告的局限性 ...................... 53
　　4.3.4 选用户外广告应注意的事项 ...... 53
4.4 售点广告媒介 .............................................. 55
　　4.4.1 售点广告简介 .............................. 55
　　4.4.2 售点广告的特点 .......................... 57
　　4.4.3 售点广告的局限性 ...................... 57
　　4.4.4 选用售点广告应注意的事项 ...... 57

4.5 直邮广告媒介 ..................................... 58
　　4.5.1 直邮广告的特点 ..................... 58
　　4.5.2 选用直邮广告应注意的事项 ...... 59
4.6 数字媒体广告媒介 .............................. 60
　　4.6.1 数字媒体广告的特点 ............... 60
　　4.6.2 选用数字媒体广告应注意的
　　　　　事项 ..................................... 60
思考练习 .................................................. 61

## 第5章　平面创意设计的编排与色彩应用 ............... 63

5.1 平面创意设计的编排设计 ..................... 64
　　5.1.1 编排的目的 ........................... 65
　　5.1.2 编排的原则 ........................... 65
　　5.1.3 编排的形式 ........................... 66
　　5.1.4 编排的因素 ........................... 67
　　5.1.5 编排对比因素的普遍性 ............ 68

5.2 平面创意设计的色彩应用 ..................... 68
　　5.2.1 平面创意设计中色彩设计的
　　　　　原则 ..................................... 68
　　5.2.2 平面创意设计中色彩的运用 ...... 69
　　5.2.3 平面创意设计的色彩表现 ......... 72
思考练习 .................................................. 74

## 第6章　平面创意设计的字体与构图设计 ............... 75

6.1 平面创意设计的字体设计 ..................... 76
　　6.1.1 字体设计选择的原则 ............... 76
　　6.1.2 字体设计的内文编排 ............... 78
6.2 平面创意设计的构图设计 ..................... 80
　　6.2.1 基本构图形式 ........................ 80
　　6.2.2 构图中字体的组合与排列 ......... 84
　　6.2.3 构图中字体与空间的对比 ......... 85
思考练习 .................................................. 86

# 第二部分　信息可视化中的文案创作

## 第7章　文案创作分析 ............... 89

7.1 文案创作概述 ..................................... 90
　　7.1.1 文案创作的含义 ..................... 90
　　7.1.2 文案创作的要求 ..................... 92
　　7.1.3 文案创作的表现方法 ............... 93
7.2 文案创作的要素 .................................. 94
　　7.2.1 文案创作的要点 ..................... 94
　　7.2.2 文案创作的写作基点 ............... 96
思考练习 .................................................. 98

## 第8章　文案创作的类型 ............... 99

8.1 文案的长短创作 .................................. 100
　　8.1.1 决定因素 ............................... 100
　　8.1.2 表现手法 ............................... 101
　　8.1.3 写作要求 ............................... 104
8.2 系列文案创作 ..................................... 108

　　8.2.1 系列广告概述 ........................ 108
　　8.2.2 系列文案的特征和类型 ............ 108
　　8.2.3 系列文案的写作 ..................... 112
思考练习 .................................................. 117

## 第9章　文案创作的构成 ............... 119

9.1 文案创作的标题 .................................. 120
　　9.1.1 标题的提炼 ............................ 120
　　9.1.2 标题的写作 ............................ 122
　　9.1.3 标题的检测 ............................ 124
9.2 文案创作的正文 .................................. 125
　　9.2.1 正文的生成 ............................ 125
　　9.2.2 正文的写作 ............................ 127
　　9.2.3 正文的检测 ............................ 130
9.3 文案创作的口号 .................................. 130
　　9.3.1 口号与标题 ............................ 130
　　9.3.2 口号的类型 ............................ 131

9.3.3　口号的写作 ..................132
　　　9.3.4　口号的检测 ..................134
　9.4　文案创作的随文 ..................134
　　　9.4.1　随文的构成 ..................134
　　　9.4.2　随文的写作 ..................135
　思考练习 ...............................136

## 第10章　印刷品文案创作 ..................137

　10.1　印刷品文案创作概述 ..................138
　　　10.1.1　印刷品文案创作的特征 ..........138
　　　10.1.2　印刷品文案创作的版面 ..........138
　10.2　报纸类文案创作 ..................139
　　　10.2.1　报纸类文案创作的表现
　　　　　　　形式 ..........................139
　　　10.2.2　报纸类文案创作的写作
　　　　　　　特点 ..........................142
　10.3　杂志类文案创作 ..................143
　　　10.3.1　杂志类文案创作的特点 ..........143
　　　10.3.2　杂志类文案创作的表现
　　　　　　　形式 ..........................145
　　　10.3.3　杂志类文案创作的写作
　　　　　　　要点 ..........................145
　10.4　其他印刷品文案创作 ..................147
　　　10.4.1　直邮类文案创作 ..............147
　　　10.4.2　招贴类文案创作 ..............149
　思考练习 ...............................151

## 第11章　信息分体文案创作 ..................153

　11.1　消费品的文案创作 ..................154
　　　11.1.1　消费品文案创作的特性 ..........155
　　　11.1.2　消费品文案的写作 ..............157
　11.2　企业形象的文案创作 ..................158
　　　11.2.1　企业形象文案的诉求点 ..........159
　　　11.2.2　企业形象文案的诉求模式
　　　　　　　和侧重点 ......................161
　　　11.2.3　不同类型企业的实用性
　　　　　　　文案 ..........................161
　11.3　服务类文案创作 ..................163
　　　11.3.1　服务类文案创作的类别 ..........163
　　　11.3.2　服务类文案创作的特性 ..........163
　11.4　公益类文案创作 ..................165
　　　11.4.1　公益类文案创作的含义 ..........165
　　　11.4.2　公益类文案创作的写作
　　　　　　　要求 ..........................166
　思考练习 ...............................169

## 第12章　文案创作的语言表达 ..................171

　12.1　文案创作的语言运用原则 ..................172
　　　12.1.1　真实 ..........................172
　　　12.1.2　简洁 ..........................174
　　　12.1.3　创新 ..........................174
　　　12.1.4　通俗 ..........................175
　12.2　文案创作的语言技巧运用 ..................177
　　　12.2.1　文案创作语言的幽默运用 ......177
　　　12.2.2　文案创作语言的成语运用 ......178
　　　12.2.3　文案创作语言的俗语运用 ......179
　　　12.2.4　文案创作语言的对联运用 ......180
　　　12.2.5　文案创作语言的艺术性
　　　　　　　运用 ..........................181
　思考练习 ...............................183

# 第三部分　优秀作品欣赏

**作品欣赏** ..................185

**参考文献** ..................194

# 第一部分

## 新媒体时代下的平面创意设计

# 第1章

## 平面创意设计分析

## 学习要点及目标

- 平面创意设计在今天具有广泛的定义,涵盖的内容很多。通过对本章的学习,可了解平面创意设计的含义、分类,理解其表现形态,掌握其表现手法。
- 通过本章的学习,了解并掌握平面创意设计常用的艺术表现手法。

## 本章导读

1.1 平面创意设计概述
1.2 平面创意设计的分类
1.3 平面创意设计的表现

# 1.1 平面创意设计概述

## 1.1.1 平面创意设计的含义

### 1. 平面创意设计定义

平面创意设计俗称平面广告设计,就是一种能够把信息的传达程序化和简单化的设计。平面创意设计因为其传达信息简洁明了,能瞬间扣住人心,从而成为广告的主要表现手段之一。它在创作上要求表现手段浓缩化和具有象征性,一幅优秀的平面广告设计应具有充满时代意识的新奇感,并具有设计上独特的表现手法和感情。

平面创意设计起源于1922年,美国设计家威廉·可迪逊·德维金斯把种种综合设计活动用一个术语来代表——平面设计(graphic design),也因此标志着现代平面设计的开始。不论是古典平面创意设计,还是现代平面创意设计,在本质上都具有非常类似之处。其目的都是传达,对象都是读者,组成设计的内容都是文字、图形、装饰,形式都是二维的,或者是平面的,与印刷密切相关。平面创意设计包括很多组成部分,有字体设计、版面编排设计、插图设计、标志设计和企业形象设计、摄影在平面上的运用和处理等,这一切都和广告制作有着必然的联系。当一次广告活动完成了前期的调查、市场与品牌定位,确定了广告的目标和对象,制定了整体的广告战略之后,就进入了具体的制作阶段,这就是设计师们施展创意才华的天地了。

### 2. 平面创意设计原则

进行平面创意设计必须遵循一定的原则,具体有以下四种原则。
1)独创性原则
依据国际惯例,平面创意设计的创意属于知识产权的范畴,应该具有创造性。并且平面

创意设计是一种充分运用想象力、直觉力、洞察力，以任何一种有效的方式，以全身心的智慧和思维来进行说服和说明的过程，因此平面创意设计中的创意是平面设计诸要素中最有魅力的部分。作为一种原创性的劳动，平面创意最终的劳动成果应该具有独创性，或者是创意思想的独特，或者是表现手法的独特，或者是传播方式的独特，或者是销售主题的独特。总之，必须具有一个个性鲜明、与众不同的主题。广告界有句名言："在广告业里，与众不同就是伟大的开端，随声附和就是失败的根源。"它揭示了广告创意人员最根本的一项素质。世界上著名的广告公司和广告人都无不将保持创新的活力放在首位，通过不断地创新来开掘灵感之源，启发创意思维(见图1-1)。

图1-1

2) 促销原则

大卫•奥格威曾说过："我们的目的是销售，否则就不是广告。"我们说创意的目的或终极使命是促销，但广告并不等于销售，它只是一种旨在促使消费者产生某种心理上、感情上或行动上的反应的一种说服过程，或者说是一种信息传达过程。创意设计是与广告的目的和主题一致的，既需要想象力，又不能让想象力漫无目的。创意人应利用他的想象力，挖掘他的想象力，使他的主题或他所要传达的信息更生动、更可信、更有说服力(见图1-2)。

(a)               (b)               (c)

图1-2

3) 印象原则

平面创意设计中的创意不仅要简洁明了，而且还要生动逼真，从而给媒体受众留下深刻印象。平面创意设计作品要能引起媒体受众的注意，进而激发他们的好奇心，产生购买欲望，以达到促销的目的(见图1-3)。平面创意的内容要以媒体受众能理解为限度，若让媒体受

众去理解晦涩难懂的设计，只会浪费广告主宝贵的资金。

图1-3

4) 科学合理性原则

平面创作活动充满了不同事物之间，现实与虚幻、真理与荒诞、幽默与讽刺、具体与抽象之间的碰撞、交融、转化、结合，并且需要发挥策划人的想象力，用最大胆、最异想天开的方法去创造平面创意设计的精品。但是平面创意设计的目的是为某种产品服务的，产品的属性决定了创意想象力和创造力不是无节制的、荒谬的，而必须遵循一定的规律，把握一定的分寸(见图1-4)。

图1-4

## 1.1.2 平面创意设计的作用

在现代社会中，平面创意设计已成为人们日常生活中不可缺少的内容，在社会的各个方

面都起到了相当重要的作用。

### 1. 传播信息的作用

传播信息是平面创意设计最基本的作用。平面创意设计通过向目标受众提供各种不同的信息(如产品信息、市场信息、服务信息、品牌信息、生活信息等)进行交流沟通,从而达到广告发布的目的(见图1-5)。

### 2. 发展经济的作用

指导消费、促进消费、赢得市场是平面创意设计的主要任务之一。平面广告业的发展,加快了商品的流通和竞争,扩大了销售规模和区域,促进了产品的开发和再生产,从而起到了繁荣市场、提高效益、发展经济的作用(见图1-6)。

图1-5

图1-6

### 3. 宣传教育的作用

在铺天盖地的平面创意设计环境中,人们日常生活的兴趣、爱好、理想和行为模式不可避免地要受到平面创意设计的影响,对于青少年来说尤为显著,这是平面创意设计所起的一种潜移默化的宣传教育作用。好的平面创意设计,应当在介绍商品、劳务等各种信息的同时,融入正确的教育内容,担负起社会责任,以促进社会向更高层次的方向发展(见图1-7)。

### 4. 美化生活的作用

平面创意设计是文化,是科学与艺术的结合。平面创意设计通常是采用艺术的表现手法来传播信息,以提高平面创意设计的文化品位和审美价值。平面创意设计的受众在接收广告信息的同时,可以得到美的熏陶和艺术的享受,这对于平面创意设计的传播起到了积极的促进作用(见图1-8)。

图1-7

图1-8

## 1.2 平面创意设计的分类

平面广告可按广告性质、媒介种类、商品种类、发布市场等多种形式进行分类。下面介绍主要的两种分类方法。

### 1.2.1 按广告性质分类

1. 社会性广告(非营利性)

(1) 政治广告：包括政党、社会团体某种观念的宣传广告与活动广告，政府部门制定的政策与方针的宣传广告以及重大的政治活动广告等(见图1-9)。

(2) 公益广告：包括社会公德、社会福利、环境保护、劳动保护、交通安全、防火、防盗、禁烟、禁毒、预防疾病、计划生育、保护妇女儿童权益等一切对人类社会有意义以及大众所关心的社会问题的广告(见图1-10)。

2. 商业性广告(营利性)

(1) 商业广告：包括传达各类商品信息、品牌信息、企业形象信息、服务信息、观光旅游信息以及交易会信息等内容的广告(见图1-11)。

(2) 文化娱乐广告：包括科技、教育、文学艺术、新闻出版、文物、体育等方面的广告，如音乐、舞蹈、戏剧的演出广告，电影广告，各种展销、展览广告，体育竞赛、运动会

广告等(见图1-12)。

图1-9

图1-10

图1-11

图1-12

## 1.2.2　按媒介种类分类

平面广告媒介物的基本类别,泛指以长、宽两个维度存在和展示的所有平面媒介广告。这是一个庞大的媒介家族,包含五大类别的几十种广告媒介。

### 1. 大众传播类

大众传播类广告是一种大量发行且接触率极高、覆盖面极广的大众传播媒体,如报纸、杂志以及车船机票、交通旅游图册、电话卡、电话号码簿等(见图1-13)。

### 2. 单纯广告类

单纯广告类是指由广告主自行选定广告形式与规格,自主决定使用场合的平面广告媒体,主要有招贴(POST)、产品宣传册、销售平面(POP)广告、年历广告、贺卡广告、购物袋广告、包装广告、节目单广告和直邮广告(DM)等(见图1-14)。

### 3. 户内、户外广告类

户内、户外广告类是指户内、户外直立式大型平面广告,如室内外灯箱广告、招牌广告,户外大型广告牌、霓虹灯、LED广告媒体、三面翻装置广告、T形装置广告等(见图1-15)。

图1-13　　　　　　　　　　　　　　　　　图1-14

(a)　　　　　　　　　　　　　　　　　(b)

图1-15

### 4. 交通广告类

交通广告类是指在一切交通设施及公共交通工具内、外的广告，如车、船、飞机内的广告牌，地铁、公交汽车的车身广告，地铁和火车的站台广告等(见图1-16)。

### 5. 数字媒体广告类

数字媒体广告类是指由新科技、新媒介产生的新媒体所传播的商品信息等方面的广告。随着数字信息化时代的来临，广告也开始脱离纸质媒介向多元化方向发展。数字媒体广告类中以网络广告的广告形式应用最广泛，包含平面广告、搜索引擎关键词广告、搜索固定排名广告等形式。网络广告的形式丰富多样，可以是二维广告，也可以是三维广告(见图1-17)。

平面创意设计分析 第1章

(a)

(b)

(c)

图1-16

图1-17

## 1.3 平面创意设计的表现

### 1.3.1 平面创意设计的表现要素

#### 1. 平面创意设计的设计心理

一个人的购物动机往往是多方面的,广告策划者的战略中心应从许多相关的需要和欲望中选出最有吸引力的点,通过广告信息去表现商品,投消费者之所好,满足消费者之需求,以此激发消费者的购买欲望。创意设计应充分考虑到消费者的消费心理,比如荷兰PHILIPS公司吸尘器平面广告的标题这样写道:静静地吸,吸得净净。可以说百分之百的吸尘器用户都希望自己的吸尘器在使用时噪声小而吸力大,静静地吸而又能吸得净净,这一广告正好迎合了消费者的使用心理,文字上又是首尾相对的同音字,视听效果别具一格。

#### 2. 平面创意设计的基本要求

一幅优秀的设计作品应该是真实性与艺术性的完美结合。艺术上强调过多,会失去宣传信息的质量;而全部死板地表现商品,不求艺术效果,则又会失去生动感。因此设计必须做到文字与画面简单明了,协调连贯,但又不能平铺直叙。同时要注意艺术风格新颖独创,特别要强调作品的意境。总之,广告设计的基本要求应强调三个字:简、功、易。

简——主题高度概括,精练,形象典型。
功——注意质量、功效,尽量宣传商品。
易——易看易懂,明明白白强调可读性。

#### 3. 平面创意设计的主题

平面创意设计的主题是指平面创意设计作品所表现的主要内容,就是该创意作品要向消费者重点宣传什么,说明什么问题。这就要求只能突出一两个主题,不可能面面俱到、五花八门。主题不明确等于没有主题。不论什么作品,如果没有明确的主题,不管你怎样表现也不会给人留下深刻印象。

#### 4. 平面创意设计的检验

平面创意设计作品一旦推向市场,从创意设计的角度必须承受三个阶段的检验。首先是通过好的设计完成市场开创任务,引起受众的重视并与其产生共鸣;其次是与同类题材平面创意设计作品展开竞争,力争领先;最后是平面创意设计的保持,使好的平面创意设计作品经得起市场的考验。

### 1.3.2 平面创意设计的表现形态

#### 1. 平面创意设计中的幽默表现

幽默作为美学范畴具有两层内涵,一是对现实中丰富的喜剧性内容的发掘和表现;二是

既有艺术价值，又能引人发笑，诙谐而怪诞。幽默为平面创意设计者所重视，平面作品创作中通过幽默的情趣，可使消费者在欢笑中自然而然地接受某种商业信息或文化信息，从而减少人们对平面设计所持的逆反心理，增强平面广告的感染力。

一般来说，通过下述几种手段可营造幽默意境。

1) 移植

移植是指把在某种气氛中显得十分协调的情节或画面转移到另一种迥然不同的场合中，形成一种奇怪而陌生的趣味感(见图1-18)。

2) 超常夸张

超常夸张是指通过想象将事物超常规地进行夸张，把设计效果过分地渲染，在这一过程中使人感受到想象与现实的距离(见图1-19)。

图1-18

图1-19

3) 颠倒

颠倒是指把正常状态下的人或物的关系，包括先后、大小、上下、多少、主观愿望与客观实际的关系等在一定条件下颠倒位置，使人们在反常的空间状态下哑然失笑(见图1-20)。

4) 荒诞

荒诞是指使表现目的在反常悖理的陪衬下得到突出或强调。荒诞类手法绝不意味着胡编乱造、生搬硬套，它更需要用精心构思来弥补主动放弃的客观真实的可信性，是幽默表现中最难掌握的设计手法之一(见图1-21)。

5) 特异

特异是指把形象彻底进行变形处理，或变化形象的某个局部，获得特异效果(见图1-22)。

上述这些方法可使我们找到形态上或意义上的共同点，给对比因素的相遇安排一个空间，在对比中使本来平凡的事物产生不平凡的效果，使消费者觉得格外新奇，在此气氛下享受幽默的乐趣。

图1-20

图1-21

图1-22

## 2. 平面创意设计中的情节意境表现

情节化是指展示场景和人的思维、情感的产生和发展过程，在平面创意表现中通常是一个特定矛盾冲突的形成、发展和转化过程。它用讲故事的方式来表达信息与人的关系，以卓越的创意、动人的形象、诱人的情趣、变换多样的艺术处理手法表达平面创意设计的内容，从而使观众感兴趣。平面创意设计的情节意境表现由于具有直观性、表现跨度小，没有多层次地反复，因此使读者容易接受，可以产生良好效果。

1) 情节意境表现对于平面创意设计的作用

情节意境表现对于平面创意设计可起到下述各种作用。

(1) 增强平面作品的魅力，可给人身临其境的面对现实的感觉。

(2) 有利于平面作品主题的表现，能有效地揭示主题的思想内涵。

(3) 增强平面创意设计的说服力，以极具生活化的场面和浓厚的生活情趣，给人以强烈的真实感和可信感。

(4) 提高平面作品的审美价值。

2) 情节意境表现的基本条件

情节意境表现必须把握以下基本条件。

(1) 情节一定要真实可信。

(2) 情节的塑造要具有典型意义，具有广泛的代表性。

(3) 要新颖别致、生动有趣，追求流动美，忌讳平铺直叙。尽量运用巧合、意外、突变等造成矛盾的峰回路转，使情节引人入胜，从而调动观众多方面的审美感受。要创造一个高潮去激发观众的好奇心与观赏兴趣。

(4) 情节表现宜简洁单纯，与主题无关的情节应当删去，使之成为易懂的、有强烈记忆效果的平面设计情节，从而与观众产生共鸣。特别要注意的是，平面设计的情节与意境是能够揭示广告思想内涵和富有艺术感染力的瞬间，一般多选择在事物发展过程中接近高潮或者高潮刚过的瞬间，表现这个瞬间能够获得较为理想的视觉传达效果。情节化表现最适合摄影广告，用摄影手段处理瞬间效果最佳。

3. 平面创意设计中的形式美表现

追求形式美是进行艺术创作的基本法则，平面创意设计作品少不了形式美。在平面设计中，人们从不自觉地运用形式美到自觉地在理论上研究形式美感，实际就是创意设计走向成熟的一个标志。平面创意设计中的形式美有以下几个方面。

1) 点、线、面的构成

点、线、面在平面创意设计中的应用主要有以下三种形式。

(1) 设计中作为辅助处理的底纹、边框或其他装饰变化等。

(2) 对自然形成的点、线、面效果稍加整理，巧妙运用。

(3) 对具象图形加以点化、线化、面化处理，即以抽象的点、线、面构成具体形象。

抽象的点、线、面造型虽然具有明显的形式美，但不论哪一类处理方法都有个创新问题，绝非只要运用点、线、面必在新颖之列。点、线、面各有不同的感觉属性，不同的点、不同的线和不同的面及其相互关系可导致个性差异的不同变化，处理中应力求避免公式化(见图1-23)。

图1-23

2) 重复和渐变中的形式美

当两个以上的点或两条以上的线组合时，两者是并列关系呢？还是交错或重复关系？如何重复？如何交错？它们又会营造出什么样的视觉效果？可以这样说，重复排列可营造出一种形式美感，重叠交错可营造出一种形式美感，渐次和渐变也同样可以营造出形式美感。它们既可以是抽象的重复、渐变，也可以是具象的重复、渐变，关键在于视觉上能不能产生一种韵律，有没有节奏感。

(1) 重复。所谓重复，是指通过相同或相似的要素的重复出现来求得形式的统一。重复的主要特征是创造形式要素间的单纯秩序和节奏的美。同其他形式一样，由于它容易被视觉

所辨认,一目了然,所以它也具有平稳的、消极的美感。重复的最大特点是加深印象,增强人们的记忆。重复的形式可以分为单纯重复和变化重复两类。单纯重复是指某一形式的简单重复出现。这种重复形式创造了同一韵律的美感,但是要注意只有在较大面积的群化的装饰中才能使用。变化重复是指在形式要素配列的空间上,采取不同的间隔形式。这种形式由于在重复中有变化,所以不仅能够产生节奏美,还会形成单纯的韵律美(见图1-24)。

(2)渐变。所谓渐变,是指近似形象有秩序地排列、发展、变化。这是一种通过类同要素的微差关系来求得形式统一的手段。可以说,无论怎样的对立要素,只要在它们之间采用渐变的手段加以过渡,对立关系就会很容易地转化为统一关系。还有一种幽默形式的渐变,就是通常见到的形象渐变,一种形象可以渐变成另一种形象,有的还可以渐变成多种形象(见图1-25)。

图1-24

图1-25

3) 对称中的形式美

两个同一形的并列,实际上就是最简单的对称。对称可分为完全对称和近似对称。所谓完全对称,是指一种最单纯的绝对对称形式。可以说,无论什么样的杂乱形象,只要采用完全对称的形式加以处理,便会面目大改、秩序井然。所谓近似对称,是指在宏观上对称,在局部上是变化的,它是一种于不变中求变化的富有生气的对称构图形式(见图1-26)。

图1-26

4) 均衡中的形式美

两个以上不同形的组合，又该如何处理呢？该服从哪一个呢？这就存在着均衡形式的问题。我们都有过挑担子的经验，当受力两端处于等量时，人所在的中心位置就是对称中轴线，一旦破坏了这种平衡，也就不存在中心了。均衡形式是最通常的一种形式，绘画与设计都常用这种方式构图(见图1-27)。

5) 调子中的形式美

无论哪一类设计，严格来讲都应有它自己的基调，或者是色彩，或者是质感，或者是情节等。各种基调在视觉上具有不同的心理影响效果。双调子具有明朗、轻快、强烈、鲜明、有力、清新的感觉；调和调子具有庄重、严肃、朴实、稳健、沉重、浑厚的感觉；灰调子则具有抒情、恬静、丰富、含蓄、柔和的感觉。调子本身就有形式美，平面设计如能很好地研究和使用调子，处理好调子与其他要素的关系，就一定能收到最佳效果。当然调子的安排，也要考虑内容，尽量与内容及宣传主题相一致(见图1-28)。

图1-27

图1-28

在使用调子时要遵循三B设计原则，三B是设计情调表现中的三要素，是为迎合消费者心理，向消费者内心倾诉的秘诀。所谓三B即：Baby——婴儿，Beast——动物，Beauty——美女。襁褓中的婴儿，可爱的小动物，婀娜多姿、柔情可爱的青春少女，她们最能博得人们的爱怜与关注。

6) 错觉与视幻中的形式美

(1) 错觉。所谓错觉，一般来讲就是我们知觉判断的视觉经验同所观察物的实际特征之间存在着矛盾。当观察者发觉自己主观上的感受和观察物之间不均衡时，就产生了错觉作用的混乱。产生错觉是人的生理现象，是一种消极的因素。当我们了解了错觉发生的原因后，就可以避免设计中出现一些不必要的错觉，同时又能变消极因素为积极因素，利用各种错觉现象为设计服务。恰当地利用错觉现象同样可以产生形式美感(见图1-29)。

图1-29

　　(2) 视幻。视幻同错觉一样，处理得当的话也是最具形式美感的设计方法之一。视幻设计也有译成"光效应设计"的，它主要是采用各种黑白或彩色几何形体的复杂排列、对比、交错、重复、重叠等手法得出的具有强烈视觉上的错乱，造成一种有节奏的或变化不定的活动感觉。它的画面处理可分为周期性组合(即较简单的几何形体的重复组合)、交替性组合(即一个循环结构突然中断)、余象的连续运动、光色的分布、线与色的波纹状交叠，以及光和色混合造成的种种错视等，给人以视觉和心理上各种不同的光效应感受(见图1-30)。

图1-30

　　视幻设计最初承接的是达达主义和德国包豪斯学派的色与形的分析学，他们运用一些光学上的视觉原理来寻求色彩与线、形的千变万化。如人的盲点、对比色的排列规律，加上科学或几何学计算出来的形的组合，使本来不动的画面产生动的感觉。近年来，中外设计界已将视幻广泛地运用到平面设计和其他装饰艺术上，并随着社会生活、科学技术，以及人们审美观的进步而得到不断发展。

### 1.3.3　平面创意设计的表现手法

#### 1. 平面创意设计中的对比手法

　　对比就是矛盾，矛盾是"对立面的统一"。众所周知，任何设计

国画技法牡丹的表现

都需要对比的形式,平面设计自然也有它基本的形式法则和对比规律。在现代平面设计中,对比是手段而不是目的,它是图形设计中的一种基本形式法则。根据我们的经验,可把平面设计中的对比分为三类,即形的对比、色彩的对比和感觉的对比。

1) 形的对比

对于各种形,有直线就有曲线,有竖线就有横线,有方就有圆,有长就有短,有大就有小,有实就有虚,有平面就有立体,但对比的最基本要素是主次关系和统一的效果。在形的对比中,谁是主角谁是配角是十分明确的,但这还要看形在视觉上和心理上给人的感觉。没有对比就谈不上统一,对比最终还是要求得到统一。统一是形式问题,用大去统一小,用整去统一缺,用实去统一虚,用平面去统一立体等,都能产生较好的效果(见图1-31)。

图1-31

2) 色彩的对比

任何一种色彩的对比都有三种基本的要素,即色相对比、色度对比、冷暖对比。这三种对比是色彩对比的设计因素和前提,离开了这些对比关系,就不存在色彩对比;反之,若能控制好这些对比关系,就能达到各种色彩美的境界。平面设计中的色彩对比,可能是强烈的,也可能是微妙的,但无论是怎样的一种对比,就好比音乐中的交响曲一样,没有和声,没有配器,只会产生单调、生硬的音响效果。所以色彩的对比同样不能忽视色阶的过渡,一幅成功的色彩设计作品,色阶的处理往往是它成功的妙处所在。设计时既要把握好大对比中的小对比,又要控制整幅作品的色彩基调及诸多视觉与心理的有机组合。处理好色彩的对比关系,就能有效地提高平面设计的视觉效果(见图1-32)。

图1-32

紫藤花的表现方法

3) 感觉的对比

感觉的对比是心理和视觉情绪上的反映,如轻和重、静和动、刚和柔、快和慢、光滑和粗糙、透明和不透明等。由于人的认识活动首先是通过感觉,因此强调感觉的某些刺激给

平面创意设计的对比形式开辟了更加广阔的天地。平面创意设计是一门视觉艺术，视觉作为感觉的器官是不可能孤立存在的。在平面创意设计中强调感觉的某些刺激，将有助于作品与观众在最初认识的基础上加强进一步的情感交流，与观众产生思想上的共鸣，并留下难忘印象。能作用于感觉刺激的手段是多种多样的，较常用的有以下几种。

(1) 动感。动感设计是强化视觉刺激效果的一种表现形式(见图1-33)。

(a)　　　　　　　　　　　　　(b)　　　　　　　　　　　　　(c)

图1-33

(2) 质感。采用质感对比不仅能引起较强的视觉吸引和刺激，还能产生独特的审美情趣和格调。没有粗质就没有细腻，没有硬就没有软。质感对比往往能用自己独特的形式取胜(见图1-34)。

(3) 情感。广告设计越来越受到人们的青睐和重视，它除了有视觉效果外，更偏重于心理方面的作用。这种平面设计作品画面优美，情调高雅，富有人情味和艺术魅力(见图1-35)。

图1-34　　　　　　　　　　　图1-35

(4) 性感。性感就是美，就是性格的表现。"自然中任何东西都比不上人体更有性格。人体由于它的力，或者由于它的美，可以唤起种种不同的意象。"这是罗丹有关人体美的一段话。如果说有一种线能体现力度，能表达情感，能使人微笑，能令人心醉，那这种线无疑就是人体完美的曲线。如果说有一种形体能表现柔软、轻盈、丰满，充满生命的活力，像花儿一样婀娜多姿、至善至美的话，那无疑就是女性的体态美。人体以它严格的对称、精妙

的比例、完美的轮廓、微妙的起伏、新鲜的色泽以及和谐的节奏构成了宇宙中最完美的部分。在现代平面创意设计中，要研究自然中的各种形式美感，不能不研究人体的形式美(见图1-36)。

2. 平面创意设计常用的艺术表现手法

1) 明星效应

利用名人、明星做广告是国内、国外广泛使用的表现手法。因为广大受众(各种层面的消费者)大多有自己喜欢的名人、明星，如果在平面设计画面上见到自己喜欢的偶像，总会对此广告产生好的印象(见图1-37)。

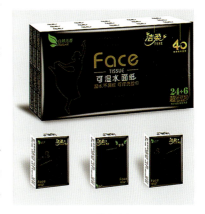

图1-36

美少女赵薇成了佳能打印机的形象使者，使佳能系列打印机一下走红；天王张学友为乐华彩电做广告，竟使乐华成为全国出口量第一的国产彩电，此类成功案例在国内外不胜枚举。

2) 突出特征

运用各种方式抓住和强调产品或服务本身与众不同的特征，把它鲜明地表现出来，并将这些特征置于平面设计的主要视觉部位或加以烘托处理，使观众在接触广告画面的瞬间就能发生视觉兴趣，达到刺激购买欲望的促销目的(见图1-38)。

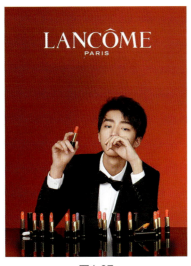
图1-37

图1-38

在平面广告设计中，这些应着力加以突出和渲染的特征，一般由富有个性的产品形象、与众不同的特殊功能、厂商的企业标志和产品商标等要素来决定。

3) 使用夸张

借助想象，对平面设计中所宣传对象的品质或特性的某个方面相当明显地进行夸大，以加深或强化消费者对这些特征的认识。通过这种手法能更鲜明地强调或揭示事物的本质，增强作品的艺术效果(见图1-39)。

夸大是在一般中追求新奇变化，通过虚构把对象个性特点中美的方面进行夸大，带给人

们一种新奇与变化的情趣。按其表现的特征，夸张可以分为形态夸张和神情夸张两种类型，前者为表象性的处理，后者则为含蓄性的处理。运用夸张手法，可为平面设计的艺术美注入浓郁的感情色彩，使产品的特征更加鲜明、突出、动人。

4) 安排悬念

安排悬念是指在表现手法上故弄玄虚、布下疑阵，造成一种猜疑和紧张的心理状态，在观众的心理上掀起层层波澜，驱动消费者的好奇心和强烈兴趣，开启积极的思维联想，引起观众进一步探明设计题意的愿望，然后通过标题或正文把平面广告的主题点明出来，使悬念得以解除，给人留下难忘的心理感受(见图1-40)。

图1-39　　　　　　　　　图1-40

悬念手法有相当高的艺术价值，它能加深艺术中的矛盾冲突，吸引观众的兴趣和注意力，造成一种强烈的感受，产生引人入胜的艺术效果。人们的视觉心理从好奇开始，到迷惑不解，再到注意观察，最终明白平面设计的含义，这时就完成了悬念手法在信息传达中的第一步重要作用——引起注意。一件平面创意作品如果不能引起观众的注意，也就丧失了它存在的价值。

5) 借用比喻(寓意)

用"打比方"的方式来宣传某些商品的优点，以便把它表达得更加生动、鲜明、形象逼真，这就是平面创意设计的主要表现手法——比喻(寓意)(见图1-41)。

在设计过程中，可以选择两个在本质上各不相同，而在某些方面又有一些相似性的事物，"以此物喻彼物"。比喻的事情与主题没有直接关系，但在某一点上与主题的某些特征有相似之处，因而可以借题发挥，进行延伸转化，获得"婉转曲达"的艺术效果。如美国联合航空公司某平面设计作品，主体形象是美国的华盛顿纪念碑和法国的埃菲尔铁塔相对而立，观众一看便知是比喻美法航线。与其他表现手法相比，这种比喻手法比较含蓄，有时难以马上明白，而一旦领会其意，却能给人以回味无穷的感受。

6) 安排特写

特写手法是最容易突出主题的方法，在常见的特写平面设计作品中，一般有三种类型。

其一是"局部特写",抓住人物(或商品)的本质和外形特征,把某一局部细节充分放大,经过艺术加工,获得视觉逼真的艺术效果,使之成为画面的主体(见图1-42)。其二是"人物肖像特写",这种形式是以人物为对象来突出描写的。人物特写多使用名人形象或用美女形象。其三是"环境特写",用特定的环境衬托特定的商品或人物,把主题表现得淋漓尽致。

7) 用好空间

运用空间来表达主题,是目前平面设计正在兴起的一种表现方法。画面大面积预留空白,在有限的画面上表现无限的空间,这种方法主要研究画面构图中的空间分割,大方、简洁,以神奇的恬静效果吸引人。当然处理画面的空间时,应该有目的,其目的是为了强化主题的表现(见图1-43)。然而,没有经验的广告主不理解这一点,他们往往喜欢将画面塞得很满,认为版面是用钱买来的,空白多了是浪费,他们认为商品画得越多,效果就越好,实际上有时正相反,空白是金。

图1-41

图1-42

图1-43

8) 光点、光束与光影

(1) 光点。所谓光点,就是利用画面有限的空间,把光点集中在主体上,以突出主题。有些设计作品也做变化处理,将光点集中在商品或人物身上的某一点,以增强艺术效果。

(2) 光束。所谓光束,就是在设计中,运用各种色泽鲜明同时形态各异的光束造型。这种光束在视觉形态上往往形成带状,有直线亦有弧形。当它们与画面的深色背景形成鲜明的反差时,其光束造型便从对比中跳出,像夜空中的霓虹灯,鲜艳夺目、五彩缤纷,从而获得引人注目的视觉效果。

光点和光束的表现都与色彩及调子的关系密切,它们是一个整体,在平面设计中显得格外重要,特别是运用互补色、冷暖色,明度及纯度对比时,掌握其对比关系的数值变化尤为重要。另外,处理好强光束下的投影,也会获得新颖别致的新奇效果(见图1-44)。

图1-44

(3) 光影。光影效果是指光影投射在物体或人体上的效果。在平面设计作品中，利用光影的投射往往会获得意想不到的效果，如将光影照射到人体上所产生的秩序美和韵律美等。

9) 反复强调

反复强调是指商品在画面中至少露面两次。一般在实际处理中，第一次露面是在表现过程中出现，有时是特写或局部的，或是融在场景(情节)中的。第二次露面则是定格图像，商品形象在构图中不一定很大，一般只安排在某一角，但一定要完整表现。为了反复强调商品形象而从不同角度及不同侧面加以表现，既能取长补短，又能体现大小或强弱等对比，使画面妙趣横生，更加活泼(见图1-45)。

10) 反向思维

事实上，常常有两种不同的思维方法存在，一种是常规思维方法；另一种是与常规思维方法相悖的反向思维方法。

图1-45

所谓反向思维，就是从反面来认识事物，从对立面中去寻求统一的一种思维方法。它克服了思维的单一性，打破了"思维定势"。与习惯性思维方法相比，反向思维方法具有明显的求异性。反向思维方法强调思维的矛盾性，用矛盾推理和设想推理，兼容逻辑与非逻辑思维，调动大脑的潜意识活动与变异的意识活动。从常规中求变异，从相似中寻创新，从反向中觅突破。反其道而思之，破定论而叙之(见图1-46)。

(a)　　　　　　　　　　(b)　　　　　　　　　　(c)

图1-46

反向思维在平面设计中的应用形式多种多样，创意奇异，其妙趣深得各层面消费者的喜爱。其表现形式有下述五种。

(1) 矛盾图形(不确定图形)：多种图形组合成矛盾图形，使不确定图形产生不可思议的

魅力。

(2) 共生图形(互补形)：两种以上的图形互为利用，互相生存，整体展示。

(3) 变异图形(特异形)：违背自然形态的、超常规的变形与组合，给人以惊奇感。

(4) 投影变异与画中画图形：利用投影变异与物体之间的矛盾，创造出奇特的影画图形；画中画表现的就是景中有景的处理方法。

(5) 分解与置换图形：将图形裂变分解后形成错位，局部舍弃，分解成块、条、点、面等变异形状，由于新图形比较特异，可产生强烈的视觉冲击力；置换与分解相同，将原图形分解后互换并重新组合，有时完全是矛盾的组合。

平面创意设计的表现方式有哪些？

# 第 2 章

## 平面创意设计的视觉语言

广告为设计发声,为品牌代言

## 学习要点及目标

- 通过对平面创意设计视觉语言的学习，了解视觉的语言化，理解情感诉求和视觉表征之间的辩证统一关系。
- 通过本章的学习，能够掌握平面创意设计的视觉语言风格，并熟练使用。

## 本章导读

2.1 视觉语言传达
2.2 语义的情感诉求
2.3 文稿的视觉表征

# 2.1 视觉语言传达

视觉形式如同听得到的声音，无论它们能否具体表现主题，都会唤起我们的反应。而缺乏有意义的形式，主题便显得无所适从。无论是具象的还是抽象的图形，设计所强调的图形语言的意蕴即为"画外有画，求画外意，生画外妙"。

作为平面设计的基础，图形构成是视觉语言的造型方法。在造型活动中，点、线、面在空间的相对排列关系可构成一定的意象，而整体效果则可作为各种形象来呈现。凭借联想和顿悟产生的形象，即体现主观理解和感情的形象。因此，图形是一种内涵观念与情感的视觉语言。

### 2.1.1 语言思维

现代设计理论首先着眼于视觉，毕竟平面创意设计不同于产品设计、服装设计、环境设计等，它们都是在具体的使用、穿戴、居住等行为过程中体会其实用价值与审美价值的统一，感受其设计之意义与旨趣；而平面设计则更集中地体现出一种对即时的视觉效应的追求。

视觉语言对平面创意设计而言，除了体现理性思维的形式结果外，还在于通过视觉语言中所含的思想和情感来界定一种设计所要传达的意念，促成设计创造与观者之间的良性对话，实现有效沟通，而对于视觉效果的把握，也有迹可寻。

事实上，视觉语言无论在结构还是功能方面都与一般的言辞语言有相当程度的共同性，用以传达信息时，也具有"异曲同工"之妙。语言之中蕴含着思想与情感，指示才得以准确，叙述才可以完整，联想才能具体浮现。语言不仅可以传达多种信息，更可以进行双向或多向的沟通。这正是平面设计借以达到视觉传达目的而建构形式语言的依据。平面创意设计的研究以视觉语言为基点，其意义在于更好地理解设计怎样才能表现精确和沟通顺畅。

唯有通过揭示平面创意设计视觉语言的特殊性，确认平面创意设计与社会、生活方面的特殊关联，从而深入平面创意设计其"形式意义"生成的"内在机制"，才不会导致人为地

割裂所谓内容与形式的联系，或牵强附会地夸大其词。由此可知，视觉语言的研究，对于平面创意设计传播效果的评价具有提供系统参照的价值。

### 2.1.2 视觉沟通

视觉沟通是一种双向调适的过程。没有来自大众对视觉信息的理解和通过信息反馈所积累的经验，以及对目标受众的具体分析，也就无法通过视觉语言传递信息，建构具体的形象；没有观察者积极发挥视觉阐释的能力，再强烈的视觉刺激也无法在脑海中产生视觉意义，反而徒增视觉干扰。

对一个视觉观察力和感受力薄弱的人来说，天空中的朵朵白云，再怎样看还是朵朵白云。一朵朵白云不同形状之间的视觉张力，淡白与深蓝交融的视觉效应，以及阳光穿过云层光芒四射之际的视觉象征意义，就不是一般人所能"发现"和体会得到的。因此，有良好视觉修养的人，能够化被动为主动地"处理"外来的视觉信息，他与视觉对象之间的对话是双向互动的。这也意味着，平面设计若想发展成为真正意义上的一种优秀的视觉文化，必须依靠设计者和大众的共同努力。

视觉语言致力于建立一种完全视场(visual field)的整体视觉意义，而绝非概念化、程式化的孤立的形式组织。因此，研究视觉语言所确立的目标，追求的不只是形象的稳定与辨认的基本机能，它更关心如何检视平面创意设计图像传达的视觉意义，以及如何在此基础上，进一步形成一种完整而有效的视觉知识系统，推进并完善视觉传达的功能和意义。

### 2.1.3 现实依据

作为一门现代系统的设计学科，平面创意设计不仅具有自己的设计实践，还有自己的理论基础。平面创意设计不但标志着现代设计的进步，同时也进一步完善了人类对设计领域的认识与观念。

从每一个最基本的视觉单位开始，通过视觉语言较完整的系统学习，就可以从个别的视觉形象过渡到整体的视觉媒介来进行一番新的思考、观察和体验，感受视觉设计所带来的真正美感和艺术价值。

有关视觉语言的研究，因视觉传达机制在不同设计领域的侧重点不同而有所区分。就平面创意设计而言，其突出的图像表征特点，决定了视觉传达方式在形式上所表现出来的"图形语言化"和"语言化图形"的双重特征。图形语言化具有语言的本质特征，语言化图形具有图形表征的特点。

就图像的视觉表征而言，意义总是最直接地物化于可以诉诸人感知的具体媒介上，使图像成为一种首先要求感性把握并且由此才能深入的特殊对象。平面设计的图像意义具有一系列的视觉表征，它是通过"视觉形式——视觉语言——视觉效应——视觉沟通"的过程被人们感受到和体验到的。

平面创意设计选择视觉语言作为研究基点的现实依据，但就整个视觉创作或视觉沟通活动来说，视觉语言只是一种工具、一种认识。视觉创作或视觉价值的判断，还有赖于与视觉美学、艺术创作研究等其他一些知识的横向连接，以及同构成、形式原理、基础设计等一些纵向连接的学科的相互配合。

### 2.1.4 视觉语言化

就平面创意设计的视觉传达目标而言，须获得一种确切的语言形态，而设计师始终不渝地心仪于创造最佳的视觉语言，借以传达设计理念和艺术主张。因此，作为信息外观表象的视觉元素，既是反映各种事物不同属性的视觉信息符号，也是我们接收与传达信息的工具与媒介，是构成视觉语言的单词与符号。视觉元素是视觉传达中最基本的信息媒介，也是研究视觉语言的基本依据和出发点。视觉元素可以根据信息语义的要求，按照一定的规律和逻辑性排列组合起来，形成视觉语言。可见，视觉元素作为信息符号，是通过一定的视觉反应和视觉经验来表达和传递信息的。

人类所获得的信息中有80%是视觉信息。作为给人类提供视觉信息的重要媒介之一，平面创意设计作品包括各类平面广告、书籍设计、包装装潢等，这些把有关主题的信息和情感传达给视觉而进行表现性造型活动的设计，其视觉传达所运用的基本材料——文稿、图形、色彩是一致的，这些基本材料即视觉传达要素，每一类要素中又包含着丰富的视觉元素。

因此，视觉传达设计的三大构成要素为文稿传达、图形传达和色彩传达。三者具有各不相同的诉求职能，相辅相成共同建立起美好的色彩世界。换言之，平面创意设计关系到三个传达要素之间的美学构成。而对设计师来说，每一个视觉元素都是其表现自己作品的功能与风格的基本素材。在选择这些视觉元素来传达信息时，应力求准确，表意清晰，便于视觉感知，并且融情于视觉美感之中。简言之，要遵循视觉传达的可视性、可读性和情感性原则，才能实现"人→信息→视觉元素→视觉语言→人"的传达过程。

因为信息可以从一种形态转换为另一种形态，所以设计师通过视觉信息符号，可将所要传达的功能、价值和意义，以及人的思维与情感这些不可视的信息，转换为文字、图形、色彩等可视的传达要素，再通过视觉元素内在的有机组合所形成的视觉语言将信息释放出来。这就是视觉传达设计形式语言和视觉意义的形成，其终极目标是视觉沟通。

"春天来了，但是我看不见。"这是诗人拜伦在盲人乞丐的告示牌上留下的话，它使过往的行人不再无动于衷，纷纷解囊相助，春天般的关爱之情借文字传达，流淌于心间。可以说，平面创意设计在表达某种意义和效用等方面，单靠"图形"是无法实现的，非借助"文字"不可。因为文字具有极强的思想表现力，犹如来自灵魂深处的声音，是一种特殊的视觉语言。在平面创意设计中，文稿最具特色，是传达艺术最佳的体现。平庸的设计只能做到"信不信由你"，出色的设计则能做到"不由你不信"。显然，艺术魅力就在于无法拒绝的诱惑，让人一见倾心。

一幅优秀的设计作品应该是图形、色彩和文字既分工又合作的最佳组合。文字不仅有说明的作用，而且具有表现能力。作为视觉传达的能动因素，字体造型在气质、性格、美学上给人的感觉将会产生强烈的吸引力和图文并茂的艺术效果。

## 2.2 语义的情感诉求

文字是信息传达和情感传达的载体，两者水乳交融。所谓文字的信息内涵和语义的情感诉求是不可剥离的关系，孤立地突出任何一方都不是完美的最佳表现。

广告创意的艺术性

"太太口服液"保健品的平面报纸广告系列由三个广告组成,标题分别是:"三个太太一个虚""三个太太两个黄""三个太太三个喜"。"虚"的定位,借用广东地方俗语"三个女人一个墟"(墟,古作"虚",集市之意,这里形容女性多嘴吵闹)。标题搭配巧妙,主标题"虚"既指体虚,又暗指"虚"的牢骚埋怨,从而引出副标题,向多数不了解情况的"大男人们"直接质问:"你真正关心过太太吗?""黄"的定位,是指中青年妇女面部呈现"黄褐斑",这是她们的困惑与苦恼,心中也为之焦虑。在文稿中陈述一种社会事实:"中青年妇女伴有肝肾阴血亏虚,气血不畅,因而导致'黄褐斑'……"然而,待到文稿用卡片告之"明晚,有位知心的朋友等着你",即顺势推出第三个广告:"三个喜","喜"即明示服用"太太口服液"为最佳选择。

在这则平面设计佳作中,品牌名称与其市场细分策略吻合,在此基础上的诉求定位准确。体质的"虚"、表征的"黄"与问题解决皆大欢"喜",一环紧扣一环,容易与目标受众产生共鸣。在设计表现技巧上,图文搭配,主副标题呼应,以系列形式推出,颇具广告效应。贯穿于整体的朴素与实在,是典型的市井风格,诉求的虚与实之间流露出一股真情。

对于文稿创意,所谓的"天才表现",是把已知的与可信的东西放在一起重新组合成"奇迹"的能力。信息定位决定了"说什么"之后,文稿语义的情感诉求就在"怎么说"的过程中表现得淋漓尽致了。力求坦诚但不武断,力求动人但不感情用事,对生活洞察入微是灵感之源。

## 2.3 文稿的视觉表征

对于内容而言,文稿要尽量做到简明易懂、真实可信。有80%以上的人愿意阅读简洁明了、精练生动的信息,而将长篇累牍的文稿弃之不顾。在这样一个产品爆炸、媒体爆炸、广告爆炸所导致的传播之途堵塞不堪的时代,人们不得不学会拒绝大部分重复无用或相近的视讯,而仅选择少量有兴趣的或关乎自己切身利益的事物。

另外,文稿须以诚相待,才会得到相应的回报。如果仅是用"最"等堂而皇之的修饰词,或"价廉物美"之类空洞抽象的字眼,则会让消费者望而生厌。

文稿切忌以下三点。

(1) 用许多不证自明的事实做成一篇无趣的自说自答。

(2) 用明显的夸大之词构成夸张的狂想曲。

(3) 炫耀才华,舞文弄墨。

在形式上,文稿传达与图形、色彩传达是不可分割的整体,三者的完美结合是视觉传达设计的最终目标。因此,从字体形式到作品整体编排上都要遵循形式美的基本法则,力求内容与形式、内在美和外在美的统一。事实上,文字的字体形式和艺术风格蕴含了更加潜在的情绪,是语义的补充说明。我们通过文字的沟通作用产生对信息的理解和思考,了解到包装、广告、书籍设计所传达的真正内涵,而不同字体形式所具有的明确的造型美感也在同时传递着不同的情感意义。在设计的总体风格和气氛营造方面,这种潜在的作用意义重大。

每一种字体都具有其各自的特征,特定造型的字体是抽象的符号、静态的语言工具,能够传达特定的风格信息。不同的对象需选择相对应的合理的字体形式,才能呼应商品的特性,强化其形象气质。例如,儿童食品的宣传海报可用琥珀体及圆头体,以体现活泼的趣

味；女性化妆品多用纤细柔和的字形，以表现其优雅飘逸的气质；男性或运动用品则应采用强劲的硬线条字形，以体现其阳刚雄浑的气势。

文稿的视觉表征，一方面指字体形式及编排上的直观特点，另一方面则是指信息在语义传达中的诉求特点，包括就"怎么说"所采用的一定语气和格式。文稿的表达方式确实多种多样，犹如人们各不相同的谈话方式，风采各异。关键的一点在于诉求方式应与目标受众的认同方式形成某种巧合，才可能使"听者有心"，对文稿所传达的信息内容给予必要的关注。

从信息传达的效果来分析，文稿诉求的语气和格式无疑会形成一种语言风格。这里的风格是指信息的整体印象、视觉语言上的主要特点和情绪感受。例如，20世纪30年代上海老字号鹤鸣鞋帽店有一副对联："皮张之厚无以复加，利润之薄无以复减"，最妙在于其横批："天下第一厚皮"。在那个皮鞋以皮厚为质优的年代里，这一诙谐之语确实让人过目难忘。还有诸如理发店挂"操天下头等大事，做人间顶上功夫"；书店则是"藏古今学术，聚天地精华"；钟表店是"万千星计心胸里，十二时辰手腕间"等特色之作，不胜枚举。

如果将现代广告文稿按语气和格式的特点进行分类，大致有下述四种语言风格。

（1）以情感人。或直抒胸臆；或含蓄婉转；或朴实自然，情挚理深；或曲意道来，委婉感人。例如，"孔府家酒，令人想家"(孔府家酒)；"其实，男人更需要关怀"(丽珠药业)；"滴滴香浓，意犹未尽"(麦氏咖啡)等。

（2）以趣引人，幽默诙谐。例如，英国著名小说家毛姆在成名之前，生活甚苦，为求文章有价，他在一次完稿后，在各大报刊上登了一则"征婚广告"："本人喜欢音乐和运动，是个年轻又有教养的百万富翁，希望能和毛姆小说中的女主角完全一样的女性结婚。"几天后，整个伦敦书店的毛姆小说全部告罄。

（3）以理示人，文稿之中蕴含哲理或深意。有的言简义明，语短情长；有的启人深思，暗寓禅机。例如，"科技以人为本"(诺基亚)；"科技，以健康为美"(IBM)。

（4）以势服人，自信、强劲。雄浑之气，慷慨之语，激荡人心。例如，"古有千里马，今有日产车"(日本车)；"当太阳升起的时候，我们的爱天长地久"(太阳神)；"没有最好，只有更好"(澳柯玛)。

文稿效果往往是多种因素共同作用的结果，上述的分类并不存在严格的界限。而且，不同的人对文稿诉求产生的情感共鸣不尽相同，理解上的差异也在所难免。另外，从广义的图形范围来看，文字也是一种图形，是在平面创意设计中由风格各异的字体形式所产生的图形性的视觉效应。文字在整体构图中常常被作为图形来运用。因此，文字可以视为已经规律化、规范化的图式造型。如果仅从形式上判断，文字则是一种图形语言，具有视觉形态的语义性。

**思考练习**

平面创意设计表现的原则有哪些？请举例说明平面创意设计中视觉语言的重要性。

# 第3章

# 平面创意设计的图形之美

## 学习要点及目标

- 通过本章的学习，了解并掌握平面创意设计中图形与设计的关系，了解图形的基本要素与法则。
- 通过本章的学习，要求能把图形转换为平面创意设计。

## 本章导读

3.1 图形的"意"和"象"
3.2 平面创意设计中的点、线、面
3.3 图形的具象和抽象
3.4 图形的设计解析

## 3.1 图形的"意"和"象"

图形设计可以说是由"意"通过复杂的心理活动，并利用形式法则创造出可视的形象，再通过这个形象直接或间接地对"意"的内涵进行表现或象征；而观者则可通过图形引发联想，得到"意"的内涵。这个过程即以"意"生"象"，以"象"表"意"。但图形设计绝非是对"意"的简单陈述，而是升华和提炼，是一种再创造。可见，由此而生的"有意味的形式"必然包含着设计者的观念与情感，它们与设计的主题思想融为一体，被观者所感知。

图形设计是一个"以象表意"的过程，即根据内容创造形态，通过形态传达内容。其中，对于设计者和观者而言，联想都起着极其重要的作用。综合联想所产生的图形是集主观自我和客观视觉感受于一体的高度概括之图形，它能透彻地表达内容的本质，并暗示事物之间千丝万缕的联系，同时借助于图形所产生的难忘的艺术效果，可使观者保持长久的印象，有效地传递信息，将情感深植于观者的心中，形成图形语言的意象之美。

图形语言的"意""象"通常具有形态之间的同构和形态与意义之间的同构两种关系。形态的价值取决于意义，而意义则靠图形所表现的组织关系来体现。图形语言并不是直接地陈述意义，而是在可视的形式中保留了有意义的可读信息，并利用事物的相似性多方面、多层次地对意义进行视觉表述。因此，同构是在联想机制作用下的一种信息互换过程，也是图形语言意象之美的生成过程。

好的图形设计可以在没有文字的情况下，通过视觉语言进行沟通理解，可以跨越地域、民族的界限以及语言的障碍和文化的差异进行交流，这正是图形传达优于文字传达的一个方面。不同国家、不同民族、不同年龄、不同文化层次的人之所以对于一个图形的基本含义有近似的理解，就是源于事物构成关系上的"同构"，即通过一种映射现象，一个系统的结构可以在另外一个系统中表现出来。图形设计实际上是在寻找与现实世界的意义能够产生同构的形式符号。反过来，人们在理解图形时也是通过这种寻找方式来获得现实世界的意义。

## 3.2 平面创意设计中的点、线、面

### 3.2.1 图形中的点

**1. 点的概念**

一个形象称为点，并不是由它自身的大小所决定的，而通常是由它的大小与框架或周围的形象所产生的比例所决定的，点的体量在感觉中。点有大小之别，当然也有形状之别。理想的点虽是圆形，但绝不仅限于此。它可以是正方形、三角形、多边形或其他各种不规则图形，点的形状随感觉而变化。

**2. 点的特性**

1) 点的特点

点虽有位置和大小，但没有方向。点的移动轨迹形成线，线的扩张移动形成面。因此，面是线移动的轨迹。点的显著特点是具有定位性与凝聚性，最大魅力在于形成趣味中心与吸引视觉移动，进而制造心理张力，引发潜在意念。对点的理解可从以下三个层次进行分析。

(1) 个体点的相对性。
(2) 多点的视觉引导作用。
(3) 点的构成方式会对画面的光影与肌理效果产生影响。

点可由"视觉"调动"触觉"，并使二维的设计传达出"立体的表情"，在平面设计中对于引发心理的亲和与情感的共鸣具有重要作用。

2) 点的引导性

当画面中只有一个点时，视线会不自觉地聚焦于此；当大小不等的两个点同在一个画面中时，视线会由大点移向小点，产生由大到小、由近到远的空间感；当大小相同的点在一个画面中时，两点之间就有了"线"；当三点共存时，即产生了"面"的感觉。点的规则连接会产生秩序美、不规则连接会呈现"动感"或更复杂的变化，这一切都是视知觉的结果(见图3-1)。

图3-1

### 3.2.2 图形中的线

**1. 对线的理解**

线是平面设计中最基本的构成要件。线条语言的最感性之处是传达情感，效果要比点强烈。但线条又是理性的，具有很强的造型力。线的长短、粗细、形态、走向以及种种笔触效果，都刻画了它的特点，同时代表着特定的风格与形式，能带给我们不同的感觉。尤其是多

线之间的构成关系,即线的排列、组合、渐进、转折、渐隐、方向性延伸等,可在塑形的基础上启发连续思维,带来节奏与韵律的美感,甚至会产生某些幻化与象征的意象等。

## 2. 线的特性

相对而置的点会产生一种想象中的线条(目光自然而然地越过空隙"移动"而成)。线有粗细,但其宽度与长度之间的差异必须悬殊方能称为线,否则感觉会趋向点或面。在表现上,线比点更能反映自然的特征,平面与立体都可用线表现出来。

一般而言,直线给人直率、简单、明了的感觉;曲线则有柔软优雅之感;徒手曲线有不明了的无序感,却又带着浓厚的人情味;几何直线形有安定、简洁、坚固之感;几何曲线形有柔和、典雅之感;自由直线形表现出强烈、豪放和明快的色彩;自由曲线形多变化,有优越的内在魅力;直线与曲线复合,其表现则更复杂,刚柔并蓄。粗线条给人以阳刚、强壮之感;线细条则显得锐利、轻快。

线条能引起一种视觉对话或视觉上的关注,它是视觉艺术中各因素之间最重要的沟通渠道。尽管线条有其独立性,但也能分割它所在的面,既能产生和谐之感,又能产生紧张之感。不同的线条所引发的审美感受肯定是不同的。例如,处于对称位置上的线条仅仅显示了静态、稳定,充满古典主义庄严的特征,而构图不平衡的斜线则能产生紧张感和吸引力的特征。斜线是为寻求视觉上的刺激和振动,斜线的中断会产生"悬而未决"之感,上升的斜线表现出乐观主义,下降的斜线则被理解为悲观主义,预示着危险、意外、落难等信息。

此外,线条的远近感和方向性也在现代设计中表现出许多感性的特征。线与线的连续关系以及相异线条并列所产生的幻象;纵横交叉重复的线网,若隐若现自然流畅;曲折线所具有的赏心悦目的效果;线条间宽度变化及线条在其邻接的颜色上所具有的灵动性;曲线的装饰意味,这一切都加深了视觉上的变幻性和迷离感。所以,丰富的线条也丰富了我们的感觉(见图3-2)。

图3-2

## 3.2.3 图形中的面

按照理念形态的几何学定义，动的(积极)面是线移动的轨迹；静的(消极)面是立体的边缘，即立体的界限。在平面图形中，面可分为几何形、有机形、偶然形和不规则形四大类(见图3-3)。

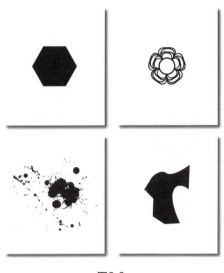

图3-3

面是视觉形式上最直接的设计语汇，所蕴含的实质内容要比点和线具象、丰富得多，其形式感和形体的作用也更强。面可图形化、图像化、图案化、符号化以及文字化，是让观者直接或间接品读和体会设计思想与创意理念的载体。它通过个性的形式传达相应的信息、意象、内涵等，一般即为平面设计作品主题与主旨内容的提炼。而在设计中不同形、面的配置与组合又是创造奇思妙想、拓展知觉空间、发掘受众思维潜能的有效手段。

## 3.2.4 图形与点、线、面

人们常把图形喻为一种"世界语"，因为它不分国家、民族、男女、老少、文化程度和语言差异等，能普遍被人所看懂，并不同程度地了解其中的含义。究其原因，图形比文字更形象、更具体、更直接，它超越了地域和国家的界限，无须翻译，却能实现"一图顶万言"的传播效能。

### 1. 点、线、面的关系

点与点之间的视线流动有线的感觉，多点的分布或者线的不同构成与组合方式又可形成各种形态的面，而面的转折、连接、渐次构成等又会带来视觉上对于空间感的体验。设计中应把握秩序和整体两点，"秩序"即"美"，"整体"为"宗"。多元素的设计，无论用怎样繁复多样的形来传达奇思妙想的意，只要归于秩序与整体之中，设计的主题和意旨就会达到呼之欲出、不言自明的境界。

点——静止；线——内在张力，源于运动。这两种元素造成它们自身"语言"的交织与并置，这是一般意义的语言难以表达的。它们删除了"虚饰"，抑制并减弱了这种语言的内

在声音,给予画面最简洁和最准确的表现。纯粹的形式服务于丰富、生动的内涵。

平面既包括以点、线、面为要素,以数理逻辑为组织原则的逻辑构形(重复近似、渐变等),又包括以点、线、面为要素,以动势、感觉、意义、情调或想象力的宣泄为原则的情态构形。事实上,平面的内在张力往往是逻辑构形和情态构形综合作用的结果。

2. 图形与点、线、面的互动

平面图形中最基本的形为圆形、正方形及等边三角形,也称为"三原形"。等边三角形有着最安定、坚决之感,当底边在上时则最不稳定。正方形有端庄、严格之感,转为菱形则显得轻快。圆形表现出单纯、圆满,没有任何角状的突然转折,而且人类在生活中对"圆"怀有极特殊的好感,如花好月圆、团圆美满等(见图3-4)。

图3-4

从美学观点来看,艺术奥秘中的若干方面与线条密切相关。线条是一幅构图中最基本的要素,而动势、体积、阴影和质感都是用线条来描绘的。线条能表示任何事物,我们可以用交叉、并列及交叠的线条来表现构图类型的种种变化(见图3-5)。

依据对图形的概念要素(点、线、面)的可感因素分析,我们可以更清楚地深入了解图形设计中形式与情感的关系。从图3-6中可见图形中点、线、面的互动。

图3-5          图3-6

## 3.3 图形的具象和抽象

### 3.3.1 具象分析

平面设计的图形语言是与文稿互为补充来完成视觉传达的，具有呼应并强化文稿传达的诱导性作用。因此图形设计不是为创造唯美艺术供人欣赏赞叹的，其根本目的在于实现传达功能。图形设计主要有具象和抽象两种形式。在具象图形中，写实性视觉语言可突出现场真实感；夸张变形性视觉语言有幽默之趣；比喻性视觉语言意义深邃，强化了描绘对象的特性(见图3-7)。相比之下，抽象图形更容易体现时代精神，其形式感强，单纯、简洁、明快的视觉特征富有装饰性和象征性，若与文稿相得益彰，更能给人留下难忘的印象。

在具象图形中，视觉感知是因设计师再现真实、获得某种刺激而产生的。

图3-7

### 3.3.2 抽象分析

#### 1. 抽象艺术的发展

现代设计与抽象艺术的联系极其密切，并相互交叉与渗透。抽象艺术发源于19世纪末，当时的画家们并不满足于仅仅如实地描绘客观物象，开始探索新的表现形式以强调艺术家本身的感情，从而出现了立体派、野兽派等现代画派。1910年，康定斯基创作了第一张纯抽象的水彩画，自此以后即出现了各种各样的抽象画派。平面设计受现代抽象艺术的影响，一些商品包装、招贴海报或书籍封面设计开始趋向于具象简洁化处理，抽象的形式同时也在渐增。

抽象艺术摒弃自然形象的外观描绘而注重表现作者的感情，主要依靠图形的视觉语言功能，即以形态要素的表现力和形式美感，最终给人以某种精神美感。瓦西里·康定斯基(Wassily Kandinsky)用线动感强，色彩强烈，常表现出一种沸腾的激情，西方称之为"热抽象"；而皮特·科内利斯·蒙德里安(Piet Cornelies Mondrian)则相反，用最单纯的形与色、垂直线与水平线、原色与黑、白色，进行理智的、冷静的面的划分，被称为"冷抽象"。抽象的"冷""热"之感，正是图形语言的内在张力所致。

光效应艺术(Optical Art)在20世纪60年代起源于欧美，也称"欧普艺术"，更进一步可解释为"利用视觉偏差构成的纯抽象几何图形绘画"。它表现的特点不但没有再现的意思，而且连任何暗示、联想都被排除，纯粹以引起视觉心理反应为目的，避免一切内容、观念及情绪的说明。用几何形式和线条之间的张力产生各种运动幻觉，再用色彩移动和空间波形，由视错觉而产生"光效应"。由于它纯以视觉的新奇注目为表现目的，因此很快就被自然、顺利地消化、吸收并应用到商业设计领域，尤其以追求即时视觉效应的平面广告设计最显著。

### 2. 抽象的视觉感知

一方面，抽象艺术适于表现人的激情和冲动，比如一瞬间的事物，一定的气势、理智和韵律等，抽象艺术在这方面比具象艺术更能给人以强烈的感染力。另一方面，正因为它带有视觉意义的模糊性，所以给人以更多、更广泛的联想余地。平面设计中图形的抽象语言给人以含蓄之美，耐人想象和回味，意义深远。这种美在似与不似之间，含不尽之意于言外，不单为衬托或装饰，也不满足于视觉的鲜明与注目，而是能够深化为意义以及情绪的暗示与渲染。因此，抽象图形对于传达信息和情感的视觉设计无疑是丰富语言表现力的一种有效形式(见图3-8)。

图3-8

人类总是无意识地将物体或形象转换为一种很独特的心理意义，并且在视觉艺术中将其表现出来。倘若熟悉了解象征性视觉形态的语义性，即可运用纯象征的视觉图形来表达某种抽象的诉求意境。

总之，在抽象图形中，视觉感知是通过设计者的创作意识或完全以艺术家转移其想象力的能力来激发感觉的。

## 3.3.3 具象和抽象的关系

从逻辑上分析，抽象是具象的发展与升华，是具象的高级形式。人类艺术从热衷、模仿、追随具象开始，世世代代不断地发展，把具象艺术推向顶峰。然而，人类的具象能力最终还是受到科学技术的挑战，具象能力无法超越先进技术的具象写实能力，如照相机、摄影机的高超写实技术。具象艺术束缚了人类的想象力和创造力，因此抽象艺术得到了发展与认可，表达着人类丰富的精神世界。抽象艺术是现代艺术的标志，但是从事具象艺术的仍大有人在，说明具象艺术仍有其不可替代的作用。

平面设计中的图形，无论是具象的还是抽象的，意在创造一种能够迅速传递信息的印象。若想使人们在一瞬间被所要传达的信息"击中捕获"，图形比文字更具有可视性。尤其是就远观效果来评价，直观的图形能在瞬间给人留下完整、深刻、强烈的印象，并能引人联想，获得形有尽而意无穷的效果，从而使信息得到真正充分的传达。同样不可否认，许多优秀的图形设计具有很高的艺术欣赏价值，从而成为设计艺术中独树一帜的精粹(见图3-9)。

图3-9

## 3.4 图形的设计解析

### 3.4.1 图形与设计的关系

图形的视觉冲击力有时就来自一种打破常规方式的矛盾组合。那生动有趣的视觉语言可给予观者以更大的联想空间，从而更有效地表达了现实意义。同样的设计主题可令不同的设计者产生不同的联想，而不同的联想又会带来更多彼此不同的图形语言视觉表现的可能性。因为没有文字的明确界定或限制，图形语言也赋予了观者更大的想象自由，任其在解读图形的视觉语言时，除了领悟设计所传达的主旨之外，还将意义引向纵深(见图3-10)。

图3-10

### 3.4.2 图形设计师与图形设计

现代图形设计师们除了对形式推敲不已之外，还格外注重"内心观照"，在设计构思时总是将主观的自我表现和客观的现实传达相结合，创造个性化的图形语言。图形在表达主题时，既包含了内容的客观现实性，又能展示文字无法表达的超现实性。因此，图形是设计主题中把不可见的思想观念转化为可视的形象并传达给观众的载体，观众一并获得的当然还有内化于其中的观念与情感。此外，图形作为视觉语言展示出的超现实性，体现为图形能将自然和非自然、理性和反理性的事物及观念糅合交织在一起，并以此揭示设计主题。这也说明了图形语言丰富的内涵和无穷的表现力。

图形设计师所表现出来的非凡想象力和创造力，以及他们对艺术媒介和视觉语言的驾驭力和表现力，确实令人惊叹不已。他们善于巧妙地利用人们司空见惯的事物，稍加变化或重新组合，构筑出一种完全出乎意料的形象。这种化平淡为神奇的卓越才华，有赖于设计师平素对周围环境和日常生活中的事物敏锐而精微的观察与体会，以及凭借想象赋予平常事物以崭新的不同寻常的形象和意义的能力。

### 3.4.3 图形设计展望

20世纪初,在社会、政治、经济和文化生活领域发生着新旧交替的剧变,猛烈地冲击着传统的世界观和思维方式。艺术领域里的艺术家们已不再沉醉于对自然事物外观的忠实描绘,而是开始努力寻求与探索新的表现形式和主题。随之而来的现代艺术运动直接影响了20世纪平面设计的造型语言和创作观念,图形世界由此变得异彩纷呈(见图3-11)。

图3-11

未来的世界将是图形的世界。商品将在世界范围内广泛流通,图形以其自身的表现优势被社会所重视,从而成为视觉传达设计的主流趋势。特定的时代有着特定的文化倾向和审美情趣,图形的发展也体现了一个时代的精神和观念。

选取一幅国际上获奖的平面创意设计作品,对其图形要素的效果和影响进行分析。

# 第4章

## 平面创意设计的媒介

## 学习要点及目标

- 通过对本章的学习，掌握平面创意设计的多种广告媒介，了解各种媒介的优缺点，为下一步学习打下基础。
- 通过本章的学习，能够自如地选择广告媒介，进一步提高平面创意设计水平。

## 本章导读

4.1 报纸广告媒介
4.2 杂志广告媒介
4.3 户外广告媒介
4.4 售点广告媒介
4.5 直邮广告媒介
4.6 数字媒体广告媒介

随着科学技术的发展，广告媒体将越来越多，但目前常用的媒体广告主要有报纸广告、杂志广告、广播广告、电视广告、直邮广告、售点广告、户外广告、网络广告等。其中，报纸、杂志、广播和电视被称作现代四大媒体。由于数字媒体的发展，以上这四种媒体已成为传统广告媒体。随着数字新媒体的到来，网络广告成为新的广告主流形式。随着新的技术以及新的媒介的广泛应用，数字媒体的广告形式得以不断发展并且多元化。这些广告媒体各有特点及其使用范围。

本书着重介绍平面广告的几大重要媒介，它们依次为：报纸广告、杂志广告、户外广告、售点广告、直邮广告和数字媒体广告。

# 4.1 报纸广告媒介

## 4.1.1 报纸广告的特点

世界上最早的报纸是中国汉代的"邸报"。报纸本身也有全国性、区域性和地方性之分。报纸属于平面媒体，在这种平面媒体上做广告，经由印刷工艺实施，图文并茂，表现丰富，形象直观，有利于产品外观及功能的展示，并可以根据传阅内容的需要设置版面大小，信息容量弹性大，有利于详细表达广告诉求；平面媒体信息还可以保存，具有传阅价值。另外，许多平面媒体还具有定向传播特征，可针对特定目标对象和既定的表现策略实行有效的信息传达。由于有比较完善的排版印刷和推广发行系统，平面媒体的速效性和入户率都较高，这对吸引广告客户、传递广告信息是有利的。

相对其他媒体而言，报纸作为平面媒体具有下述几种竞争优势。

### 1. 发行量大，传播及时

报纸可以相互传阅，其读者量一般为媒体发行量的四倍以上，影响面广。每份报纸都有自己的发行网和发行对象，使报纸印出之后能够迅速地投递到读者手中。它的影响面也很宽，使广告能充分地发挥作用。在编辑方面，报纸的版面大、篇幅多，可供广告主充分地进行选择和利用。凡是要向消费者作详细介绍的产品，利用报纸做广告是极为有利的。由于报纸具有相当强的解释能力，因此，近年来在新产品上市或进行企业形象宣传时，使用整版广告的事例逐渐增多。

### 2. 可信度高，读者信赖程度高

报纸由于具有特殊的新闻性，从而使广告在无形之中增加了可信度。新闻与广告的混排可以增加广告的阅读性，对广告功效的发挥有直接影响。报纸的信誉对报纸广告来说是至关重要的。一般而言，严肃而正规的报纸可信度高，广告效率也好；而不严肃的和有失公允的报纸，因其在公众中的可信度差，读者往往对其广告也附带产生不信任感，使广告的效益降低。

### 3. 传播可控性强，可以根据客户要求设计

报纸由于编排灵活，对广告改稿或换稿都比较方便。一般在报社开机印报前或在制版前赶到报社，即可对有错误的广告进行更改或撤换。报纸截稿期较晚，一般广告稿在开印前几个小时送达，即可保证准时印出。

### 4. 传播信息量大，选择余地大

报纸传播的信息量较大，特别是需要向大众传递详细信息的解释广告和分类服务广告，尤其适合。此外，阅读便利，选择余地大，读者阅读不受场地、时间的限制，可根据各人的喜好任意选择、了解、阅读自己所需要的信息；具有特殊的版面空间，广告表达方式自由灵活，版面语言独特；收费起点低，客户投入成本低廉、风险小；信息可长期保存，分类剪贴，可供随时反复查找；读者群体广泛、稳定。

### 5. 具有保存价值，内容不受阅读时间的限制

对报纸而言，读者可以快速阅读，一翻而过；也可以细细品味，甚至加以剪存。在印刷方面，印刷精细的广告可以把产品和服务的特点逼真地反映出来，尤其是彩印报纸，更能增强广告效果。清晰、整洁的印刷画面对读者具有情感上的影响力。同时，由于画面逼真，因而能对消费者产生强烈的吸引力，刺激其购买欲望。此外，报纸具有永久保存的价值，其广告宣传可作为人们查找翻阅的凭证。

对于广告宣传，报纸也有其局限性，如时效性短、广告拥挤、读者不可能详细阅读等。针对这些缺点，可采取适当的办法补偿。如在内容方面，可以通过精简广告文字、增加广告画面、增强平面创意设计的吸引力来增加读者对广告的阅读率。在印刷方面，可以采用套色印刷或彩色印刷工艺。根据欧美广告界的研究证明，套色印刷广告可比黑白广告增加50%的注意率，而彩色广告又可比套色印刷广告增加30%的注意率。

## 4.1.2 报纸广告的局限性

### 1. 生命力短暂

报纸具有时效性,隔日新闻的吸引力就会降低,报纸广告也就失去其及时引起注意的功能。

### 2. 读者注意力不集中

报纸信息内容庞杂,读者以阅读新闻与信息为动机,因此广告容易被忽视,甚至读者的视线有意"绕道跳过";同时众多广告刊登在一起也容易互相干扰。

### 3. 形态单一

报纸一般为黑白印刷,印刷工艺简单,表现形态单调,形象表达力不如杂志广告有细腻精致的真实感,也没有电视广告的空间动感。

### 4. 广告目标对象选择性差

报纸因读者面广、层次多,导致难以细分和选择广告的目标对象。

## 4.1.3 选用报纸广告应注意的事项

### 1. 提高关注度

版面大则关注度高,但投入广告费用也巨大。可量力而行,充分发挥平面设计手段,以提高广告的关注度。

### 2. 图文并茂

精美且富有创意的平面图形搭配有魅力的广告文案设计,能抓住读者的眼球,激发读者阅读广告的兴趣。注意,采用一张图片要比采用两张视觉效果更好,更要记住把目标消费者关心的主信息设计在标题上,使其更加醒目。

### 3. 诉求单纯

应尽量将版面内容设计得单纯明了、通俗易懂。标题数字不宜过多,并要注意提高信息力度,这样可使读者在较短的时间内接受广告所传播的信息。

### 4. 选择有利位置

选择报纸信息与广告信息内容相近的位置,这样易于产生关联效应,版位应尽量设置在读者视觉流程的最佳位置。

### 5. 防止相邻广告信息干扰

设计时使图形与文字相对集中并留出一定的空白,必要时适当地加上边框,与相邻广告

产生一定的间隔，能减少其干扰。

## 4.1.4 报纸广告版面的优化处理

目前大多数报纸对广告尺寸都有规定，高度以10cm、20cm，宽度以2栏、4栏、6栏、8栏的频次最普遍。因而10cm高×8栏宽、20cm高×4栏宽等类似尺寸，似乎成了报纸广告版面的"标准件"。从审美的角度来看，这样的设计显得过于单调，这类广告尺寸的比例也都远离黄金分割率，以致出现广告内容与形式的不和谐或内容服从于形式。形成目前报纸广告版面这一定势的原因，在于报纸编排中广告与新闻(广告以外的所有报纸内容)编排的协调组合不够，或者是报纸广告工作人员对广告编排的客观规律认识不清，墨守成规。

新闻和广告作为报纸的版面元素具有不同的特性，在报纸编排中具有互补性。目前大多数报纸把广告与新闻在版面上的面积和尺寸事先固定化，这对新闻编排不会有任何不方便或妨碍，但对于广告编排则有很大制约。广告尺寸的灵活运用，是提高广告设计编排水平、强化和丰富广告表现力的重要条件。以化妆品的报纸广告为例，由于广告内容决定了广告的形状需要"苗条"一些，这就使广告的内容与形式趋向一致，能美化报纸版面，提高广告效果，否则与广告的主旨或目标难免南辕北辙。一旦化妆品广告的版面形状发生变化，就意味着相邻广告的版面形状也要相应地变化，当这种变化对相邻的广告主及报社自身划分出售广告版位都有利时，才有可能被接受。而这种对大家都有利的变化概率是极低的，这就在很大程度上对设计水平形成了制约因素。

广告作为市场营销活动，每个广告客户对广告投入和广告策略都有不同的市场目标，对传播报纸广告版面的"规格型号"的需求是不同的，也是多样的。因此报纸广告版面细分的程度越高，就越能适合广告客户的市场目标及报纸自身的经济利益。如果"规格型号"太少，必然出现有的广告客户想将广告做小点也小不了，有的想适当做大点反而小了，有的想竖起来却躺下了，有的想"胖"却"瘦"了，甚至做不了广告等现象。这样报纸版面不但显得过于单调，而且容易造成市场营销活动中的不合理耗费。

报纸的版面是一个整体，需要从整个版面布局的角度审视版面元素的优化组合。报纸的版面有限，新闻与广告宣传要统筹考虑，不可偏废。根据实际需要规定新闻与广告在版面中的面积比是必要的，但不能把广告与新闻的尺寸也同时固定住。因为新闻与广告作为版面元素具有的互补特性，决定了二者的协调组合在技术上是可行的。一般情况下，在确定好的面积比例范围中，先由广告人员尽可能根据广告客户的要求，兼顾有利于新闻编排的需要，提前确定好广告的尺寸及布局。根据为广告留出的适当位置，再按程序编排新闻。这种情况是由广告与新闻编排的不同特点决定的，符合客观规律。

新闻与广告版面的优化组合，需要报纸的新闻编辑与广告编辑积极配合和相互支持，更新以往的认识和观念，广告设计者要富有进取和创新精神。这项工作对于提高报纸广告的质量、充分发挥报纸媒介的作用具有深远意义(见图4-1)。

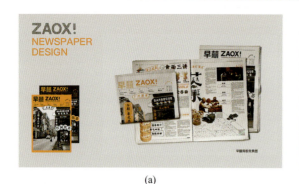 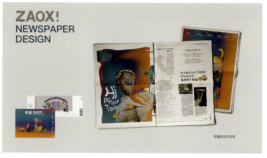

(a)            (b)

图4-1

## 4.2 杂志广告媒介

### 4.2.1 杂志广告的特点

杂志是平面媒体中比较重要的视觉媒体。杂志按其内容可分为综合性杂志、专业性杂志和生活杂志；按其出版周期则可分为周刊、半月刊、月刊、双月刊、季刊及年度报告等；而按其发行范围又可分为国际性杂志、全国性杂志、地区性杂志等。

杂志的功能特点同报纸一样，而将其作为印刷广告媒体在现代媒体中具有相当大的竞争优势。

#### 1. 对象明确，针对性较强

杂志一般是针对某一专业、某一读者群进行宣传和出版的，其内容不像报纸、电视、广播那样包罗万象。专业性杂志由于具有固定的读者群体，因而可以使平面广告宣传深入某一专业行业。目前，杂志的专业化倾向也发展得很快，如医学杂志、科普杂志、各种技术杂志等，其发行对象是特定的社会阶层或群体。因此对特定消费阶层的商品而言，在专业杂志上做广告具有极强的针对性，能产生积极的宣传效果，并减少浪费。

#### 2. 编辑精细，印刷精美，图文并茂

杂志广告的编辑很少不规则地去划分版面，为了争取读者，提高其阅读兴趣，总是力求版面整齐统一。由于杂志运用优良的印刷技术，而且用纸讲究，因此杂志广告也具有精良、高级的特点。精美的印刷，采用较好的形象表现手段来表现商品的色彩、质感等特性，可以使读者在阅读时感受到一种高雅的艺术享受。

#### 3. 有效使用期较长，保存期久

杂志具有比报纸优越得多的可保存性，有效时间长，没有阅读时间的限制。这样杂志广告的时效性也较长。同时杂志的传阅率也比报纸高。

#### 4. 读者比较固定，容易接受杂志宣传

杂志具有明确的、稳定的读者群体。一般来说，其读者文化层次较高，对于杂志有比较

持久的兴趣。

### 5．发行量大，发行面广

许多杂志具有全国性的影响力，有的甚至有世界性的影响力，经常能够在大范围内发行和销售。因此，对于全国性的产品或服务的平面广告宣传来说，杂志广告无疑占有很大优势。

### 6．可利用的篇幅多，并可运用各种广告设计技巧

杂志的封页、内页及插页都可做广告用，对广告的位置可机动安排，可以突出广告内容从而激发读者的阅读兴趣。对广告内容的安排可做多种技巧性变化，如折页、插页、连页等，以吸引读者的注意。

## 4.2.2 杂志广告的局限性

杂志具有可同报纸广告相比的优越性，但在实际中，杂志广告的刊发量远远小于报纸，主要是因为杂志存在许多缺陷。

### 1．时效性不强

杂志出版周期长，少则七八天，多则半年；同时，杂志在编辑方面具有截稿日期早的特点，大多数杂志的截稿日期大约要提前一个月，即使是周刊，截稿日期也要提前一两个星期。因此，杂志不能像报纸那样争取到有时间性要求的广告。

### 2．费用相对大

杂志广告是彩色精印，制版、印刷和纸张费用相对较高；同时发行量与报纸比较相对较少，读者按人均率计算相对的费用较高。

### 3．易造成广告浪费

现代商业服务越来越地方化和区域化，产品的地方分片销售机会远比全国性销售机会多。尤其对于不发达地区，商业消费相对而言比较集中，这在一定程度上限制了杂志广告的发展。因为在这种情况下，具有全国性销售力的产品很少，杂志广告的全国性发行会造成广告浪费。

### 4．竞争力相对薄弱

不少综合性杂志由于缺少专业化特色，又缺乏广泛的影响力，因而被广告主忽视。由于具有广泛影响力的杂志为数过少，而一般水平的杂志偏多，因此，广告宣传的效果不是很突出，在与其他平面媒介进行竞争时，缺乏竞争力，难以招揽广告客户。

### 5．专业杂志限制性强

专业性杂志专业性强，读者受到一定限制，广告刊登选择面小。就像食品广告登在机械杂志上，效果一定不会好。

### 4.2.3 选用杂志广告的注意事项

#### 1. 图片要精,清晰度要高

由于杂志制版、印刷技术要求高,广告选用的照片或反转片要求曝光准确、色还原好、清晰度高,这样才能使广告视觉效果得到完美展示,使商品给读者留下良好的第一印象。

#### 2. 精简内容,诉求单一

杂志广告在应用中可适当地对广告内容进行渲染,但切忌使广告文稿冗长,图版杂乱,不要低估了读者的文化素养。广告语言生动自然,版面编排井然有序,广告诉求单一明确,方能引人入胜。

#### 3. 情理结合,增强说服力

杂志广告具有传达环境好、重读机会多的特点。抓住产品个性特征,动之以情,晓之以理,才能获得良好的广告效果。

#### 4. 形式多样,设计精良

现代印刷技术为杂志广告创造了大量的技术条件,应充分利用现代印刷技术,使广告"鹤立鸡群",以获得更高的关注度和愉悦度。

### 4.2.4 杂志广告的创作

同报纸广告一样,制作杂志广告时,应充分地利用杂志媒介的优势,避免其缺陷。因此,在广告创作方面也相应地有一些技巧。

#### 1. 使用占优势的广告因素

如尽量制作整版广告,在必要时不妨制作跨页广告。另外,杂志中最引人注意的地方是封底,其次是封二、封三,再次是中心插页,其他页码的引人注意程度,随着页码向中间的过渡,其注意程度减弱。但是若在中心插页做跨页广告,则是相当引人注目的。因此要讲究科学地利用版面和版位,设计形式才能多样化。

#### 2. 运用精美的设计

由于杂志具有印刷精美、编排细致整齐的特点,因此必须切实注意广告构图和设计的精良。最好能使用质感细腻的照片,这样图文并茂、色彩鲜明逼真的商品形象容易引人注目,激发其购买兴趣。

#### 3. 运用专业化设计技术

由于杂志具有专业性或阶层性的读者群,具有相对稳定的知识层次和欣赏习惯,因此,运用专业化的设计技巧可以使之产生亲切感,让人更容易接受,并留下深刻印象。

#### 4. 使用突出而醒目的广告主题

突出而醒目的主题可以使广告具有鲜明的针对性和非凡的吸引力。

## 5. 应用艺术化的形象语言说明产品或劳务的利益特点

杂志同报纸一样具有可保存和可重复阅读的特点，杂志具有充足的版面，可对广告产品或劳务作详细的说明，可照顾到广告信息内容的完备性。同时，广告的文字必须浅显易懂，用艺术化的语言形象地宣传广告产品的优点，以吸引买主；应尽量避免使用艰涩难懂或枯燥无味的语言，避免发生消费者不理解广告内容的现象。

## 6. 运用对比

在杂志上运用对比手法比在报纸上运用方便得多。因为杂志的印刷质量都十分精美，不管是印刷彩色图片还是黑白图片，都能保证广告构图的精细和质感。现代杂志又多以彩色印刷为主，因此在广告创作中，运用色彩的对比、构图的对比、大小的对比、在黑白中套彩色或在彩色中运用黑白对比等，都可获得突出广告的效果(见图4-2)。

图4-2

图4-2(续)

## 4.3 户外广告媒介

### 4.3.1 户外广告的种类

**1. 招贴(海报)媒体广告**

招贴(海报)媒体广告属于户外广告中最原始、最古老的广告形式。这类广告具有设计新奇、制作和印刷精美的特点,对消费者具有很强的吸引力。

**2. 路牌媒体广告**

路牌媒体广告是指设立于街头、路边,以油漆绘制或喷绘制成的表现产品特性或企业精神的巨型广告牌。由于在较长的时间里,广告牌固定地设置在街头、路边,它在向行人进行广告宣传的同时,也客观地起到了美化环境的作用。

**3. 交通媒体广告**

交通媒体广告是指设置在公共车辆、船舶、飞机内部的广告。交通媒体因其公众流动性大、接触的人员多、人员阶层分布广泛而成为很有影响的地区性广告宣传媒体。

**4. 霓虹灯媒体广告**

霓虹灯媒体广告是户外广告中最富丽堂皇的一种,它往往与其他形式的广告结合使用,以互相辉映、不断闪烁的灯光使受众在视觉上产生强烈的动感。它属于夜间影响较大和最吸

引公众注意的广告媒体。

#### 5．新型户外广告媒体

现在户外广告媒体已经不单纯是铁皮广告板和霓虹灯的天下了，许多新型的滚动广告和翻动广告层出不穷。

### 4.3.2 户外广告的优点

#### 1．地理方位的可选性

广告主可以在自己认为最需要广告来支持促销的区域、地点定置户外广告。户外广告大都选择在交通要道、公园、广场、娱乐和服务中心、高层建筑和车站码头等繁华地区。

#### 2．传播信息的持久性

户外广告在选定的显示区域一旦设置，会有效地利用较长时间持续地向社会公众传播广告信息，并不断地向人们提示广告内容。当今路牌广告和霓虹灯广告的设计渐趋趣味化、艺术化，可以加深消费者对商品品牌的印象，并且具有长期的时效性。

#### 3．信息表现上的直观性

户外广告既可以是印刷的、漆绘的、喷绘的，也可以是五光十色的灯箱广告，这些都能够显示其高质量的彩色效应。有些立体广告更具有展示效果，从而增加了广告信息的直观性。此外，这些广告在设计上独具特色，能使消费者产生新奇感，吸引消费者的注意力。

### 4.3.3 户外广告的局限性

#### 1．注视时间短、传达信息有限

户外广告对观众来说是动体(车身广告等)或相对动体(路牌、霓虹灯广告等)。由于人们是在行进中接受广告，且每次阅读时间仅一两秒钟，因此户外广告所传达的信息就会受到一定的限制。

#### 2．广告目标对象的选择性差

由于户外广告观众的分散性和流动性，观众并非是固定单一的群体。

#### 3．注意度差

户外广告处于人群嘈杂、车水马龙的街市，传播环境较差，观众接触户外广告带有很大的偶遇性。

### 4.3.4 选用户外广告应注意的事项

#### 1．简化信息

严格选定广告内容，一般适宜作简短告知或品牌提醒性的广告要尽量减少文字性说明，

力求在有限的时间里传达最有效的信息。

### 2. 合理处理画面与色彩之间的关系

加大广告画面或改变其外观形态，以提高视觉注意度。色彩上强调刺激力度，以求引人注目。

### 3. 注意与周围环境协调

户外广告发布地点选择好之后，形态和形式设计要尽量与周围环境和谐，给人一种悦目感。注意，广告设计要在同时出现的众多户外广告中脱颖而出，出类拔萃。

### 4. 讲究易读性

户外广告的字体设计宜选用易读性强的字体，如黑体、宋体，尽量少用草体、篆体、综艺体等。字体大小要考虑到观众的视点，应做到一看就清楚，以获得瞬间传达效果(见图4-3)。

(a)

(b)

(c)

图4-3

## 4.4 售点广告媒介

### 4.4.1 售点广告简介

售点广告的英文全称是Point of Purchase，简称POP，其意为"售点"或"销售现场"。焦点广告一般布置在各地零售店的店内及店门口，是最近十几年发展起来的一种广告形式，应用很普遍。售点广告是一种陈列式广告，可分为立式、悬挂式、柜台式和墙壁式四种。其主要功能是利用产品销售点，强烈地吸引顾客，促使消费者产生购买动机。它包括产品销售场所的广告牌、霓虹灯、电子闪光灯、灯箱、货架陈列、橱窗、招贴、产品招牌、门面装饰等不同方式的广告，还包括在售点发布的各种媒体广告，如包装纸、奖券、有线广播、录音、闭路电视等。其中，最重要的是以产品本身为媒体的陈列广告。

售点广告是在一般广告形式的基础上发展起来的一种新型的商业广告形式。与一般的广告相比，其特点主要体现在广告展示和陈列的方式、地点和时间三个方面。这一点从POP广告的概念中即可看出。

有效的售点广告，能激发顾客的随机购买(或称冲动购买)欲望，也能有效地促使计划性购买的顾客果断决策，实现即时即地地购买。售点广告对消费者、零售商、厂家都有重要的促销作用。

#### 1. 售点广告的功能

售点广告具有很高的经济价值，对于任何经营形式的商业场所，都具有招揽顾客、促销商品的作用。同时，对于企业又具有提高商品形象和企业知名度的作用。售点广告主要具有以下功能。

1) 新产品告知

大部分售点广告都属于新产品的告知广告。当新产品出售时，配合其他大众宣传媒体，在销售场所使用售点广告进行促销活动，可以吸引消费者视线，刺激其购买欲望。

2) 吸引顾客进店

在实际购买中，有2/3的人是临时做出购买决策的，很显然零售店的销售与其顾客流量成正比，因此售点广告促销的第一步就是要引人入店。

3) 吸引顾客驻足

售点广告可以凭借其新颖的图案、绚丽的色彩、独特的构思等引起顾客注意，使之驻足停留，进而对广告中的商品产生兴趣。别出心裁、引人注目的售点广告往往能获得意想不到的效果。另外，现场操作、试用样品、免费品尝等店内活广告形式，也能极大地激发顾客的兴趣，诱发其购买动机。

4) 促使最终购买

激发顾客购买欲望是售点广告的核心功效，因此必须抓住顾客的消费心理。其实前面的诱导工作是促使顾客最终购买的基础，顾客的购买决定是经过了一个过程的，只要做足了过程中的促进工作，结果自然也就产生了。

5) 取代售货员

售点广告有"无声的售货员"和"最忠实的推销员"的美称。售点广告经常出现的场所

是超市，而超市多为自选购买方式，在超市中，当消费者面对诸多商品而无从下手时，摆放在商品周围的杰出的售点广告，可以忠实地、不断地向消费者提供商品信息，起到吸引消费者注意力并促使其购买的作用。

6) 营造销售氛围

利用售点广告强烈的色彩、美丽的图案、突出的造型、幽默的动作、准确而生动的广告语言，可以营造强烈的销售氛围，吸引消费者的视线，使其产生购买冲动。

7) 提升企业形象

售点广告同其他广告一样，在销售场所可以起到树立和提升企业形象，进而保持与消费者产生良好关系的作用。售点广告是企业视觉识别中的一项重要内容。零售企业可将商店的标识、标准字、标准色、企业形象图案、宣传标语、口号等制成各种形式的售点广告，以塑造富有特色的企业形象。

8) 假日促销

售点广告是利用节假日促销的一种重要手段。在各种传统和现代节日中，售点广告都能营造出一种欢乐的气氛。售点广告为节假日和销售旺季促销商品起到了推波助澜的作用。

2. 售点广告的分类

售点广告大致可以分为以下十种类型。

(1) 店面式：店面被称为"店铺的门脸"。
(2) 柜台式：在柜台上陈列，以引起注意。
(3) 悬挂式：从天花板、梁柱上垂吊下来，展示在售卖场所。
(4) 壁面式：以海报、装饰旗、垂幕吊旗为主，兼有美化壁面的功能。
(5) 落地式：放置在店内外的地板上，多数是大规格实物媒体。
(6) 吊旗式：以小旗帜装饰店内外，营造展销浓厚气氛。
(7) 动态式：用隐藏式电动机上下左右回转，制作时要注意焦点。
(8) 光源式：利用光源将文字、图案照亮展示，增强视觉效果。
(9) 价目表与展示卡式：把价目表与宣传卡片放置在橱窗旁边或直接与产品附在一起。
(10) 贴纸式：把印刷品粘贴在壁面或玻璃上。

## 4.4.2 售点广告的特点

1. 能有效促成购买行为

大众传播媒介制作的各种广告主要是为了激发消费者的购买欲望；而售点广告则从消费者进入购物场所后，在商品视觉直接展示的同时，及时提醒消费者，引导消费者的最终购买行为。

2. 广告时效长、效果好

售点广告一目了然，清晰醒目，诉求点与消费者关心点容易达成一致。市场实物与售点广告配合，可使消费者不受文化素养的制约而接受并理解。售点广告展示时间长，特别是橱窗广告沿街陈列，通过商品直接展示，受众广泛，传达效果较好。

3. 形式多样，综合力强

售点广告形式较多，可进行多种形态组合，形成一种整体广告"攻势"。作为大众传播媒介的广告延续，可以在购物时唤起消费者对广告的记忆。

4. 较强的自主性和机动性

售点广告可根据销售季节灵活变化，促使消费者产生购买动机。

5. 表现售点的活力

众多的售点广告在售点内外出现，会给消费者琳琅满目之感，显示企业服务多样、生意兴隆的经营活力，给消费者良好的第一印象。

### 4.4.3　售点广告的局限性

1. 空间有限

目前，我国商店人流大、商品多，店堂人满为患，可供售点广告使用的空间有限。在这种情况下，过量的广告设置会产生零乱之感，广告效果适得其反。

2. 整体协调难度高

由于售点经营的商品门类多而杂，使售点广告在设计中较难做到统一和谐，整体效果难以预先把握。

### 4.4.4　选用售点广告应注意的事项

1. 鲜明、简洁

售点广告侧重于提醒、诱导消费者产生购买行为，广告的文字宜简短、准确、有力。外观形态更应因地制宜，恰当得体。表现手法宜简洁，避免使人眼花缭乱，影响传达效果。

2. 注意视觉识别上的连续性

售点广告应与大众传播媒介制作的广告在视觉识别上保持一致，这样才能很快唤起消费者已有的知觉，切忌不顾已形成的视觉认知另搞一套。

3. 明确目的，防止喧宾夺主

售点广告所服务的主体是商品，必须引导观众注意商品，而不应让广告喧宾夺主。如果在商场中展示的商品照片异常华丽，商品实物就会因此黯然失色，这样就会使促销效果适得其反。

4. 不失时机

应注意购物时机和购物季节的把握，做售点广告必须在购物旺季来临之前。目前，商店橱窗陈列多数是按节日来设置或更换，而忽视购物旺季(往往是出现在节日之前的一段时间)，这就失去了广告的良机。同时把售点广告当作商场内外环境的美化也是一种时机的浪费

(见图4-4)。

图4-4

## 4.5 直邮广告媒介

直邮广告又称邮政广告,英文全称为Direct Mail或Direct Mailing,简称DM。它是指广告主直接向目标公众送达广告信的一类媒体广告形式,可分为销售函件、商品目录、产品说明书、小册子、名片、明信片以及传单等多种形式。销售函件是一种十分简单的推销产品的信件;产品目录是将产品的各种形式印在纸上,供有意购买者参考选择的宣传单;产品说明书是指单页或几页不需装订的说明书,大多印刷精美;小册子是装订简单、开本很小的产品说明书,多为32开本或64开本,编印精美;明信片是在明信片(单张)上打印或写上产品及商店的有关供应情况,邮寄给客户的产品介绍;传单则是印刷普通、编制简单的产品介绍。直邮广告的作用多是为了直接向消费者推销产品,以获得直接销售或邮寄销售的效果。

### 4.5.1 直邮广告的特点

直邮广告是将各种单一的、可直接行销的媒体组合起来,互补互辅,发挥其整体的合力。其特点主要表现在以下七个方面。

(1) 具有针对性,广告主可以对广告活动进行自我控制并有针对性地选择对象。

(2) 针对具体的个人或具体的单位，因此具有"私交"性质，可以产生亲切感。

(3) 不会引起与同类产品的直接竞争。

(4) 不受时间和地域限制，可以有针对性地选择广告时间和地区，也不受篇幅的限制，可以较为生动详细地表达产品的信息内容。

(5) 可以进行征答活动，从而促成真实可信的信息反馈。

(6) 有的放矢，准确性高，且制作简单，费用便宜。

(7) 可为顾客提供方便的购买方式。由于直邮广告所掌握的是直接用户，生产厂家不易受中间商的控制，因而它在现实中越来越受到广告主的重视，成为超越杂志的第二大印刷媒体。尤其是现代邮电事业的发展，为直邮广告提供了充分的发展余地。

## 4.5.2 选用直邮广告应注意的事项

直接邮寄作为平面广告媒介在具体的应用中应该注意技巧性，比如注意设计精美的信封或在信封背面写上主要的内容简介等，这些都可以提高开阅率；信封上的地址、收信人姓名也要写工整；还要仔细撰写信的正文，并在信的开头写上收阅者的姓名，这样可以增加亲切感，对读者产生强烈的吸引力。直邮广告可以采取重复邮寄方式加深受众的印象(见图4-5)。

(a)

(b)

(c)

图4-5

## 4.6 数字媒体广告媒介

毕业展

数字媒体广告源于数字媒体艺术，是指以数字科技和现代传媒技术为基础，将人的理性思维和艺术的感性思维融为一体的新艺术形式。数字媒体艺术是目前艺术设计领域中最具有生命力和发展潜力的部分。它的应用包括借助数字技术或数字媒体来创作的其他视觉艺术设计作品，如数字视频、平面创意设计、展示设计等。其区别于其他广告形式最为关键的一点是，它的表现形式或者创作过程必须部分或分部使用数字科技手段。

### 4.6.1 数字媒体广告的特点

#### 1. 交互化

数字媒体的广告形式是多种媒介手段的综合运用，广告的设计也不再局限于单纯的平面，设计师们开始探索纸质媒介以外新的广告宣传形式。2012年在国外被称为"贩售机"很忙的一年，很多前卫的平面广告设计师开始从平面转战实物，他们将街边随处可见的贩售机当作广告宣传的主体。例如可口可乐推出的"Hug Me"这款贩卖机，就是需要购买者去拥抱贩卖机，从而获得可口可乐。这种新的媒介广告形式与传统的平面广告设计相比，更具有互动性。这种互动给参与者带来了实在的"沉浸感"，也能够对宣传的内容加深印象。

#### 2. 数字化

如今的网络世界是个超级资源库，这个资源库提供的参考素材非常丰富，为平面设计工作者提供了宽广的艺术表现平台，有助于其获得创新灵感，提升艺术创作的内涵，不断推动平面广告设计风格和媒介应用朝着多样化的方向发展。

#### 3. 多元化

数字媒体的广告形式打破了传统的纸质媒介广告的传播格局，广告的呈现形式也因新的媒介的应用而变得多元化。最主要的就是电脑软件和数字技术的应用，它使平面设计不再只是局限于二维，开始出现了二维平面和三维空间相结合的形式，这给平面设计带来了新突破。

### 4.6.2 选用数字媒体广告应注意的事项

在数字媒体广告中，新媒介的应用改变了过去的创作制图过程。大量的电脑制图软件层出不穷，给设计创作带来了极大的便捷。同样，新技术的应用也给设计师带来了新的创作、灵感、媒介的应用，拓宽了广告传播的方式，给纸质传媒带来了一定的影响。

#### 1. 从"忽视"转向"重视"顾客的体验

在新媒体时代，平面设计越发重视与受众的交流，设计师和受众的交流是相互的，而这也使设计师越来越需要重视受众的心理感受。现如今，智能手机已经主导手机市场，何为智能手机呢？百度百科是这样解释的：智能手机(Smartphone)，是指"像个人电脑一样，具有独

立的操作系统，可以由用户自行安装软件、游戏等第三方服务商提供的程序"。智能手机可以简单地概括为，你可以随意增加和删减手机里的所有程序，也就意味着这款设计产品成功与否的最终决定者是用户，所以用户的体验是所有设计者不能忽视的首要问题。

新媒体时代上网是日常生活中非常常见的行为，几乎人人都会浏览网页，其中网站广告是网站最主要的收入来源。所有网站都想尽可能多地设置广告位，增加广告收入，但是如果网站广告太多或者设计得不够巧妙，那么很多访客就不会再回访网站。好的设计就是重视消费者的感受。在设计网站的时候要注意下述各点。

（1）现在的消费者已经没有看说明书的习惯了，你的页面设计必须在保证功能的同时简单明了，言简意赅是设计非常重要的特征，简洁在一定程度上加快了阅读速度。

（2）利用消费者已有的对于页面的习惯进行设计，导航的设计是网页设计非常重要的一部分，好的网站离不开好的导航，导航是核心，这是每一个设计师必须牢记的。

（3）要懂得适当地留白，如果你认为大众喜欢塞满信息的网站你就大错特错了，留白恰恰也是设计的重要组成部分，留白让信息变得更加清晰，条理性更强，更具有节奏感，张弛有度。

对于消费群体缺少了解是很多视觉传达项目失败的根源之一，多数手机报的制作仍然从生产而非用户需求的角度出发，从与一些多媒体记者的沟通中得知，有些报社的电子报纸设计得非常简单粗糙，只是将出版物照搬，这意味着不同尺寸、不同分辨率的屏幕所接收的图片是完全相同的，没有考虑到不同媒体的特征，这种设计就会发生很多问题。智能手机的屏幕与PC屏幕相比有着不小的体验差距，频道专业化和细分化如果在一般的智能手机上就显得过于繁杂。

## 2. 从"盲目"转向"理性"的人性化设计趋势

现在的消费者是理智的，不是什么"新鲜"就一定会被接受，华而不实是无法打动消费者的，这方面的例子很多，我们在设计的时候也要吸取这样的教训，不要一味盲目地追求高科技和效果夺目而忽略消费者真实的理智的需求。

想要满足消费者的需求，就要研究消费者需求的发展趋势，而这个趋势是受很多方面影响的。外在的影响包括社会潮流、经济走向、家庭关系、文化变革等；内在的影响包括个性分歧、情绪感官、角度观点等很多因素。一方面，作为信息传递者，你必须了解你的客户，要明白如何触动他们的情绪。消费者的年龄、收入、所受的文化教育、适应能力等导致了他们生活方式的不同，以普罗大众为传达对象是不正确的。另一方面，在设计的时候还要估计使用不同终端的人的特点来进行视觉传达。新媒体时代，大部分人的物质生活可以说非常富足，已经到了开始关注精神世界的时候。接受传播的方式已经从大众传播转型为小众传播，所以设计师就必须在了解客户的基础上进行设计，做到人性化的设计，让设计发挥最大的作用。

媒介最主要的作用是什么？不同媒介对平面创意设计的意义有哪些？

# 第5章

## 平面创意设计的编排与色彩应用

### 学习要点及目标

- 掌握平面创意设计的编排目的、原则、形式,同时对平面创意设计的色彩应用进行了解和学习。
- 通过对本章的学习,提高平面创意设计色彩的运用和表现能力。

### 本章导读

5.1 平面创意设计的编排设计
5.2 平面创意设计的色彩应用

平面广告的编排设计就是把广告的各个要素合理、美观和创造性地安排在平面广告的版面之中,并引导人们的视线在广告中停留更多的时间。

编排是有生命、有性格的一种精神语言,相同的图形和相同的色彩可以通过编排来表达完全不同的广告情绪和特点。平面广告作品一经编排完成,它的诸要素之间的构成方式即定格为一种视觉信息要素。广告编排设计还是一种可运用形式美来传达广告信息的设计作品,具有很强的审美意义。

## 5.1 平面创意设计的编排设计

自然之美给人类以深刻的启示,万物生长及天体运行均有诸如秩序、比例、均衡、对称、节奏、韵律、连续、间隔、重叠、反复、粗细、疏密、交叉、一致、变化、和谐等形式特征,这些形式特征构成的美感,是为自身而存在的自由之美,也被认为是一种最纯粹的美。

人们将自然之美的形式特征归纳为形式美法则,如变化统一、条理反复、均齐平衡、对称呼应、对比调和、比例尺寸、节奏韵律等,归根结底,多样统一最为根本。一幅平面创意设计作品实际上就是对一些具有特定性质的构成要素(图形、文稿、色彩等视觉元素,进行一番组织之后,使它达到最必然和最终极的一种形态。

平面创意设计传达效果的体现,有赖于编排设计水平的提高。编排设计即以宣传主题的思想内容为依据,将各种视觉传达要素进行秩序分明、互为衬托的安排和组织,使其成为完整而明快的信息体,并能将内在于结构形式中的意义和情感迅速传达给观者。为解决平面创意设计中诸如广告功能的视觉创意、视觉传达、视觉导向、视觉强化等问题,编排的作用是必不可少的,它可使各零散的部分最终聚合为一个有意味的生命体。

平面创意设计中的包装装潢、商业招贴、书籍装帧等设计,从策划到设计的全过程,都是以激励消费者产生深刻印象、强烈欲望、购买行动等为宗旨的。因此只有针对商品特征、媒体特征和消费者特征进行有效的设计,才能获得预期的效果。其中编排设计所肩负的使命是对准确传达、强化形象、加深记忆和推动销售等起促进作用。为了获得理想的"瞬息间注

目"的视觉效果，编排设计应达到统一、连贯和重点突出的基本要求。图文整体倾斜，可使本来平淡的内容产生变化，以表现发展的主题。

计算机和数字媒体的普及和深入，从设计到印刷的民主性和大众化因计算机的介入而变得可行，那些没有受过训练的使用者，可以借助各种计算机的排版软件，成功进入平面设计这个行业，这使许多设计师为之震惊。新一代的平面设计者应用和熟知每个计算机的编排软件，以一种新的新媒体的视野来创作设计。数字媒体下的平面编排设计不断地受着新技术的冲击，平面设计的编排也从中获得新灵感，从而焕发出新的活力。

### 5.1.1 编排的目的

编排设计以建立有序结构的理想方式为目的。追溯起来，20世纪20年代的达达主义及构成主义运动，30年代的照相综合技术及拼贴手法的运用，使视觉传达功能得到重视并提高。30—40年代的包豪斯风格派对理性形式的探索和实践，使编排设计向科学化、理性化发展，进一步完善了编排的功能。到了60年代，美国的杂志版面设计发生了飞跃，表现在一些著名杂志"LIFE""FORTUNE""SHOW""RO-GUE"的新颖版面，奇迹般地层出不穷，竞相争妍，其影响力甚至波及欧洲和日本等国。如今的平面设计更是极尽编排之能事，创造出一种奇妙的难以言传的潜在结构张力，吸引并左右着人们的视线。

各构成要素的编排以突出重点为基础，从而获得浑然一体的效果。编排设计自始至终要抓住人们的视线，以"瞬息间注目"为目的，做到比例适当、主次分明。其焦点聚在最佳视域，恰似"众星拱月""绿叶扶花"一般，让观者在瞬息间凝聚视线，感受主体形象的视觉穿透力，对内涵的信息和意义即刻领悟在心。

具体而言，编排设计的主要目的有以下三个方面。

(1) 强化受众的注意力。通常受众在看平面媒介时都是无意注意，广告编排就要设法使受众从无意注意转为有意注意。

(2) 提高受众的感知度。通过版面中广告要素的轻重缓急、主次关系、视觉导向，使广告信息清晰明了。

(3) 追求视觉效果，以视觉传播的艺术效果为追求目标，能充分发挥视觉优势，积极地提高视觉传播的质量。

### 5.1.2 编排的原则

为了避免平面创意设计无的放矢、劳而无效，编排设计应以"把准确的信息传达给消费者，给他们一种与众不同的独特印象"为指导思想，在了解宣传主体、宣传对象及竞争对手的情况下展开设计构思。比如，产品定位的编排设计，旨在让观者明悉产品的特征、性能、用途、品质等情况，在编排上就应突出产品或商标的形象，字体设计与产品基调也应保持一致，色彩上再进行恰当的烘托与渲染。

针对特定消费群或受众群设计作品时，首先要研究这一群体的典型特征，包括经济收入、文化层次、观念信仰、生活习性等相关的人文资料，再根据产品和市场特点，择优结合，使编排的形式符合这个特定群体的喜好或兴趣，同时也确保了信息传播的对路、有效和顺畅。

突出异质点的宣传为的是在国际市场同类产品的竞争中取得优势，应删繁就简，化"晦涩"为"易懂"，坚持"以少胜多、主次有序、虚实相生、活泼有致"的美学原则，确保视觉形象的图文传达与色彩传达携同合作，共创一种完整统一的最佳印象。

具体而言，平面创意设计的编排原则主要有下述两点。

#### 1. 整体与局部

任何一个平面设计版面在视觉效果中都应该是完整与统一的体现，它表现出重心不宜多，视觉流程清楚，形式统一，主次分明等特点。同时它又都是由众多局部组合而成，同样也应满足表现主次、重心等效应的需要。只有注意局部的发挥，才能使版面更加生动、活泼。整体观念是指对整体与局部关系的理解，能否运用统一与连贯变化的原理来体现整体的效果，这是编排设计成功与否的关键。

统一，是为了准确传达，把各种表现因素结合起来，围绕着明确的主题，给人以一目了然的清晰印象。因此，切忌各组成部分孤立分散，各自为政，使画面呈现一种枝蔓纷杂的凌乱效果。视觉语言如果表述得拖泥带水，语义模棱两可，也将有碍于信息的顺畅传达，对于那些毫无意义的"噱头性"装饰内容更应删除，以免增加视觉"污染"。

连贯，是利用各组成部分在内容上的内在联系和表现形式上的格调融洽，实现视觉上和心理上的一气呵成。连贯有助于视觉形象的强化，当人们的注意力自然流畅地经过插图和文字之后，信息的重点和主体的特性可得到凸显，且层次分明、和谐悦目。

#### 2. 功能效应与艺术效应

任何平面广告编排都为诉求内容服务，而不是为表现而表现，因此注重功能性的需要仍是编排设计的主要定位。这表现在对功能资料的展示位置、视线焦点、版面占有等传递要素的重视等。任何编排设计又都有其视觉气氛，或严肃或洒脱，或充实或简洁，这些都可在编排中体现，但是如果脱离了内容，该严肃时不严肃，该潇洒时不潇洒，那就只能起到相反的作用。只有充分把握视觉气氛与功能需要的协调，才能有效、成功地传递信息与情感，达到内容与形式的高度统一。

### 5.1.3 编排的形式

形式是解决部分与部分之间最好的构成关系，既能保证部分之间有机地组合，又能保证整体的协调效果。编排从性质上讲是由散组整，有效地运用形式能保证整体的和谐，但形式又具有其形式美感，在编排资料的巧妙利用下常常能展现独特的形式美。

例如，对称形式的编排，完整而匀称；均衡形式的编排使画面轻松、稳定；用箭头进行重复形式的编排，使画面统一、突出；用骨骼进行重复形式的编排，可使画面稳定、大方；用手进行重复形式的编排，可使人感到耳目一新；中心形式的编排，稳定、持重；变异形式的编排，活泼、新奇；放射形式的编排，显得集中，引人注目；斜置形式的编排，形式产生动感，给人以活泼的感觉；渐变形式的编排，让人感到超越现实，又能体现出一种哲理的深刻内涵；由小到大的渐变编排，可使画面具有秩序感……

## 5.1.4 编排的因素

### 1. 图形文字与空间的构成

当平面广告的二维空间范围内有一个形象出现时，就有了形象和背景之间的构成。任何编排要素在形态的原理上均属于点、线、面的分类。点形态在空间中产生活跃、轻松的视觉效果；线形态在空间中产生方向性、条理性的美感；面形态在空间中产生具有层次性的美感，因此图形与空间的构成原理成了编排设计的基本原理。文字在空间中通常可以以点、线、面三种形态出现，大标题可以是点，也可以是线或面，而说明文则以线形态出现的情况居多(见图5-1)。

(a)　　　　　　　　　　　(b)

图5-1

### 2. 版面的空间分割概念

在平面设计作品中进行广告要素的编排，对版面来说也是一个分配问题。如何划分版面空间，使它们之间既有内在联系又各自拥有支配形状的条件，保证视觉上良好的秩序感，这就要求被划分的空间之间有相应的主次关系、呼应关系及形式关系。如把空间作为形来看待，那么形与空间的主次关系也可以理解成空间支配形的主次关系(见图5-2)。

### 3. 版面中的重心关系

重心是心理上的中心，重心在空白的版面上由位置而定，它常处于中心偏上的位置。当出现一个主形时(即由此形象位置而定)或当形象数量增多时，重心就会由视力的重点、交点、力的汇集点而定。此时的重心既可以落实在形中，也可以落实在空间中。对重心的理解应是心理上的交点，可以说把握重心也就把握了编排的整体性(见图5-3)。

重心在设计技巧上的常规性处理表现在下述三个方面。

1) 主体形象大、强、有力

在视觉中有压倒其他一切形象的优势，可成为整个版面的重心。它的表现往往充斥整版或位于版面中间。

2) 视线的吸引与停留

有的图像占版面面积虽不大，但置于大空间中，就具有吸引视线的优势。与此具有相同效应的是反虚为实，即借助周围的密集型而使空间成为视线的焦点。这些都是由于注意度高、吸引力强而造成的重心效应。

3) 心理上的重心

当重心并不停留在具体形象上，而是借助形的动向、力感、空间的趋势和方向的暗示转移到力的汇集点上时，这就是心理上的重心，这种重心效应有时甚至可以超出画面。

图5-2

图5-3

### 5.1.5 编排对比因素的普遍性

在平面广告编排设计中对比因素是无所不在的。不论是形与形还是形与空间，它们之间的大小、长短、多少、疏密、虚实等随时都存在，只是对比的距离与程度不同而已(见图5-4)。

把握对比关系的协调与反差，能使画面的艺术效果大大增强，这是编排设计中的重要艺术处理方法之一。强烈的对比效应可以获得注目的效果，如果编排中积极运用强对比，就能增强视觉上的冲击力。由于对比因素无所不在，所以对比关系并不难找，但在表现上要强化某一方面的对比因素，使它既受主题内容的制约，也受视觉效果的制约。通常说的要注意效果，是指能否发挥、能否获得预想的对比效果。

图5-4

## 5.2 平面创意设计的色彩应用

### 5.2.1 平面创意设计中色彩设计的原则

在平面创意设计作品中，色彩并不是用得越多效果越好，而应尽可能用较少的色彩去获得较完美的效果。用色要高度概括、简洁、惜色如金、以少胜多；配色组合要合理、巧妙、恰

到好处。要强调色彩的刺激力度,以使对比强烈而又和谐统一的色彩画面更具强烈的视觉冲击力。

平面广告的色彩设计应从整体出发,注重色彩的对比与调和,注重色彩的感情、联想及象征性,注重各构成要素之间色彩关系的整体统一,以形成能充分体现广告主题的色调。在平面广告色彩设计中还应注重黑、白、灰之间的关系,使画面中的色彩主次分明,形成一定的层次感,以突出广告的主题,使广告的意念或商品的特点得到充分的体现。

成功的平面广告色彩设计往往能超越商品本身的功能,并在销售中起决定性的作用。因此设计时一定要从表现主题内容和商品的个性特征出发,把握住色彩变化的时代特征,研究人类对色彩求新、求异的心理规律,打破各种常规或习惯用色的限制或禁忌,大胆探索与创新,以设计出新颖、独创的色彩格调并赋予色彩以新的内涵。

具体来讲,平面创意设计色彩应遵循下述各项原则。

(1) 色彩运用一定要吸引人们对平面广告的注意力,给人们留下深刻的视觉印象。
(2) 色彩要全心全意地为平面广告诸要素服务。
(3) 商品属性与色彩运用要一致。
(4) 不被人们注意的平面广告无效,不被人们记住的平面广告色彩同样也无效。

## 5.2.2 平面创意设计中色彩的运用

平面创意设计的色彩运用是把握广告所表达的情绪是否准确的关键。平面广告色彩的格调可使相同文案和图形的平面广告有大俗大雅之分,从根本上决定了广告能否引人动情。

如何运用好平面广告的色彩所涉及的美学和心理学因素非常复杂,与广告其他方面创作不同的是,这部分创作是效果性的和专业性的,它所依赖的是创作者长期形成的美学素养和敏锐的感性格调。色彩带给我们的情绪感染是文字无法替代的,但如果我们以纯美术的观点去看待广告的色彩构成方式,又是难以找到正确答案的。这里面的重大区别就在于广告的色彩基调和倾向,它不是由创作者主观审美情趣所左右的,它的面貌取决于品牌个性、企业形象风格以及对广告受众生活、文化价值观的分析与判断。

### 1. 平面创意设计色彩运用的共性和个性特征

在平面创意设计中,色彩的共性与个性既具有各自独立的内涵,又具有相互照应、相互结合的关系。色彩表现如果脱离大多数人共同认识的基础,或者不能给人们一种合乎一定商业目的的感受,这种完全脱离共性要求的个性即使再独特也是不成功的。既有一定的共性典型性又有独特的个性典型性,这是平面广告色彩运用的基本原则。所谓共性,主要包括商品性和时尚性。商品性与一般绘画用色最不同的一点是,各类商品都具有一定的色彩属性,因而色彩处理要具体对待,发挥色彩的形式要素(色相、色度)和色彩的感觉要素(生理、心理)的作用,力求典型的表现。时尚性有两种含义:一种是指受某种地方风尚习惯或一定时期中的流行性审美因素的影响,实际就是市场因素;另一种与产品有关,它们有时令区别和地方传统特色,它们在历史上就有了固定颜色,几十年不变。所谓个性,则可以称为独特性,平面广告色彩的个性表现不仅是视觉形式的生机所在,也是加强识别性和记忆性的销售竞争所需。色彩的个性追求首先要力求从产品的某种品质个性出发,同时又力求在同类产品的广

群中标新立异，这就是个性的基本要点。

平面创意广告设计的色彩运用千变万化，下面从共性角度将通常的色彩感觉提示如下。

1) 兴奋色和沉静色

由于红、橙、黄给人一种兴奋感，故叫兴奋色。深绿、蓝的纯色给人一种沉静感，所以称之为沉静色。即便还是这些颜色，一旦其色度变化，其兴奋感或沉静感也会随之而变。另外兴奋色可称为暖色，沉静色可称为冷色。

2) 轻色和重色

颜色常有轻重感，主要是取决于明度。明色(浅色)可以感到轻，暗色(深色)可以感到重。当明度相同时，彩度(饱和度)高的颜色比彩度低的颜色感觉轻。

3) 华丽色和朴素色

色彩可让人产生辉煌的华丽感，也会让人产生雅致的、朴素的甚至忧郁的感觉。通常彩度高的颜色显华丽，彩度低的显朴素。当以暖色调为主时会有辉煌的节日气氛，反之以冷色调为主时会感觉安静、纯朴。

4) 色彩的象征

红色是火的颜色，意味着热情奔放，因为红色刚好是血的颜色，所以又常常表示爱国主义精神或者革命意志。然而红色又意味着危险，全世界的交通信号都使用红色为停止信号，消防车都是红色。绿色正好是大自然草木的颜色，所以象征自然与生长、安全与和平。黄色和日光颜色相类似，在中国古代和古罗马都被当作高贵的色彩。紫色也是高贵的象征，有庄重感；白色意味着圣洁和平，所谓"弄清黑白"，就是要断明善恶，所以白色还意味着清白善良，退一步讲，白旗表示停战求和，这是人人皆知的。黑色具有两面性，一面意味着不好，表示沉默、死亡和地狱，另一面又给人以高雅端庄的感觉。总之，黑色要使用得当，慎用为好。

5) 色彩与商品的配合

不论兴奋的暖色或娴静的冷色，在使用上都应与表现内容相结合，另外还要考虑人们的情绪。冬季的户外广告可采用暖色调，给人一种温暖的感觉，而夏季的广告则应考虑用清凉的冷色调。一般来说，鲜明的纯色多用在大型产品的平面广告上，柔和的色调则用于小型商品的平面广告上。

6) 统一和对比

用色是很讲究统一和对比的。首先要讲究的是统一，比如设计一幅招贴画，除了造型、标题等要引人注目外，色彩的整体感也要给人以强烈印象。但是色调不能过分统一，因为过分统一会缺少生气，在设计时如遇这种情况可以采用对比形式。大面积的主体色对比小面积的辅助色；大面积的冷色对比小面积的暖色；大面积的暗色对比小面积的亮色，大面积的红色对比小面积的绿色等。只要在设计之前做到胸中有数，掌握好"大统一"和"小对比"这一原则，千变万化的色彩关系就一定能够控制好、使用好。

## 2. 平面创意设计色彩的情感性

色彩是一种客观现象，当它作用于人的视觉器官时，会产生视觉生理刺激和感受，并引起人的精神行为等一连串的心理反应。具有感情、联想和象征意义是色彩心理的具体体现，

因此从各个角度去探索和研究色彩心理现象，对平面创意设计具有非常重要的意义。

新近获得的关于色彩感情共通点及异质点的调查研究资料表明，在表现社会价值的感情(理想、未来)、表现个人价值情感(快乐、幸福)、负面感情(恐怖、罪)及兴奋(怒、爱)这四个基本因子中，色彩感情的构造超越了文化的差异。在具有历史、文化之近缘性的日本和韩国以及与两国具有不同历史和文化的美国已达成了三国共通。但三国对"不安"这个因子的反映是不同的：日本人选择的是灰调；韩国人选择的是红色系色相；而美国人则选择高彩度的黄色系色相。依据弗洛伊德的现实不安和神经症不安理论，分析带来这一差异的原因是日本人的不安属内在世界状态，而美、韩两国是以色彩来象征不安的外在世界状态。另外，就日、韩两国因国家和性别差异对色彩情感的影响调查研究结果表明，性别所带来的影响远远不及国别所带来的影响差异大，但在反应形式上可以看出性别差异和国家差异两要素的互相作用及相互影响。同时，从两国共有的一种色彩(如白色)的情感多义性现象中也显示出文化个性的解释具有多样的可能性。

人对色彩的思维反应具有一定的主观性，人的视觉感受和对色彩的心理反应会形成色彩的情感，引起色彩的感觉，在平面创意设计中，合理巧妙地运用色彩感情的规律是十分重要的，而且色彩的联想可充分发挥色彩暗示力的作用，它能强烈地吸引人们的注意力并引起广泛的兴趣和心理上的共鸣。如采用冷色调来表现空调、冰箱等家用电器的平面创意设计，可使人在心理上产生寒冷、凉爽的感觉；而用于表现计算机、精密仪器、数码相机等商品的平面创意设计，则可体现出科学的严密性与可靠性；采用暖色调来表现取暖器等商品，可使人在心理上产生温暖感，表现在香水的设计上则感到温馨，用于表现食品的设计，则可刺激人的食欲。

运用色彩对比与调和形成的明快色调能使人产生愉悦感，如红与黄绿、红与蓝绿。橙与蓝的对比与调和具有强烈、明快、华丽、色感饱和、使人兴奋等特点。而互补色调及其产生的视觉残像，将会使互补色的对比变得更强烈。这种对比强烈而又和谐统一的明快色调，具有很强的色彩表现力和视觉冲击力。它能使画面充满富有生气的清新感，使形象更鲜明突出、生动活泼，更具感染力，使人在看到画面之后便能产生生理上的舒适感、快感和心理上的亲切感、喜悦感，从而诱发人们的购买欲望。

在平面创意设计中，运用商品的形象色来直接表现商品的形象，能增强商品的真实感和直观效果。运用色彩来表现商品，可使人产生味觉的联想。运用色彩设计原理营造画面的情调和意境，可间接地使无具体形象的商品或习惯性商品(如高级香水等)的特点得到充分的体现。如用红、橙、黄等构成的暖色调来表现水果、食品，能很好地突出其色、香、味的特点，使画面充满诱人的美味感；用浅褐色、茶色来表现咖啡或巧克力，可使画面飘逸着浓郁的香味；用蓝色及白色可表现食品的冷冻和清洁卫生等。这种"应物象形，随类赋彩"的直接表现形式，或以色彩情感、象征来营造情调的间接表现形式，有助于人们对商品的识别和记忆，能使广告更迅速、更有效地传递商品的信息。

### 3. 平面创意设计色彩的象征性

色彩的象征是在色彩、情感、色彩联想的基础上形成的一种思维方式。色彩的联想赋予了色彩各种表情，并被概括成一定的精神内容(如能深刻地表达人们特定的信仰及理念等)，

最终形成色彩的象征意义。

当人们对色彩融入复杂的思想感情和丰富的生活经验后，色彩就变得富有人性的情调了，随之也成为一定的象征。色彩象征其实就是色彩联想和情感的深层作用的结果。

例如：灰色象征中庸、平凡、温和、谦让、中立等；绿色象征和平、成长、健康、安静、自然等；橙色象征阳气、积极、乐天、热情等；青色象征沉着、海洋、广大、悠久、智慧等；紫色象征优雅、高贵、神秘、永远、不安等；金色象征名誉、富贵、忠诚等；银色象征信仰、纯洁、富有等。

上述色彩象征仅具有一定的普遍性，不同国家、不同时代、不同文化历史背景以及具有不同经历的人，对色彩的感情联想都有很多的不同，纷繁复杂，同时又处在不断变化之中。

设计表现用色应尊重人类历史风俗习惯和各区域人们生理心理的感觉，避免色彩特征与表现主题发生矛盾冲突。在平面创意设计时也会不同程度地显露出对色彩选择的主观倾向，甚至成为其视觉语言的风格因素。

此外，商品形象色泛指不同商品在人们印象中的固有色，或指不同大类商品的包装与广告上所习惯使用的色彩或色调。当然商品形象色没有强制性的规定，称不上标准色之类。比如，有些色彩会给人以酸、甜、苦、辣等不同的味觉感，有些如奶油色、橘黄色是促进食欲的颜色，因而在包装或广告设计上可以充分发挥这些形象色彩的传达功能，以潜在的暗示或味觉的诱惑吸引并打动观者。

设计构思商品的习惯用色取决于两个方面：一是体现商品本身的性能、用途和色彩；二是对商品的使用考虑与对色彩的感觉。商品的色彩倾向既要符合商品的性能，又要促进消费者对商品的好感与认识。平面创意的色彩设计应在熟悉产品和消费的基础上，根据色彩情感的研究，找出最佳的色彩语言，从而使商品的形象色在消费者的视知觉中形成最有效的信息传达，使之迅速识别商品。

### 5.2.3　平面创意设计的色彩表现

#### 1. 色彩表现的概念

各种各样的色彩具有各自特定的表现形式，在视觉艺术中表现性质是色彩领域的一个重要研究对象。色彩表现是捕捉有色彩的客观物体对视觉心理造成的印象，并将对象的色彩从它们被限定的状态中解放出来，使之具有一定的情感表现力，再加以象征性的结构而成为表现生命节奏的色彩构图。色相、明度和纯度是色彩表现的三个尺度。

#### 2. 色彩表现的审美情趣

色彩表现的审美情趣与人的主观情绪有很大的关系，对色彩的美感心理是在对比中产生的。对于色彩的审美感觉，就是建立在这种客观与主观的流动过程之中。

不同的色彩语言，会唤起不同的情感"应答"，其中包容着个人最自由的审美趣味和爱好。但是，色彩又是具有真实品质的东西，它引起的情绪变化是一个复杂的心理、生理、物理、化学综合作用的过程。不可否认，色彩引起人的情感变化的原理，具有客观的设计价值(见图5-5)。

平面创意设计的编排与色彩应用 第5章

(a)

(b)

(c)

(d)

(e)

(f)

(g)

(h)

图5-5

(i)　　　　　　　　　　　　　　(j)

(k)

图5-5(续)

各举一例说明在平面创意设计作品的编排与色彩应用上应注意哪些事项。

# 第 6 章

## 平面创意设计的字体与构图设计

## 学习要点及目标

- 本章主要学习平面创意设计中字体的选择和内文编排，同时还要学习平面创意设计的基本构图形式，进一步提高设计能力，激发创意灵感。
- 通过本章的学习，对构图中的字体能够按需求进行组合与排列。

## 本章导读

6.1 平面创意设计的字体设计
6.2 平面创意设计的构图设计

# 6.1 平面创意设计的字体设计

## 6.1.1 字体设计选择的原则

平面创意设计中字体的设计是作品设计的重要组成部分，特别是在文字类平面创意设计作品中，文字的设计尤其占据重要的地位。比如在平面印刷媒体报纸、杂志、书籍等文字和画面的广告设计中往往构成统一和谐体，并能清晰地传播广告信息。文字的设计应充分运用流畅、简洁的语言，独具风格的造型，赋予广告视觉的美。

字体设计根据广告的表达功能和运用的范围，较注重文字设计的研究与现有字体的应用。为了更好地传达信息，选择现有字体时应注意以下要求。

### 1. 精选字体

电脑印刷字体分类众多，选择余地很大。电脑汉字的书体主要有宋体、黑体、仿宋体、楷书体等，还有一些特种艺术字体如琥珀体、彩云体、新艺体等多达上百种。汉字的不同字体具有不同的特点，有的字体均匀大方，端庄秀雅；有的字体粗壮笔挺，极具力度；有的字体挺拔秀美，灵气横生；有的字体笔画清晰，精细得当。在平面创意设计中应根据广告主题加以合理运用，这样才会收到表现产品或品牌个性的效果。电脑中的汉字设计应用软件，能将字体按照设计者的需求加以变化。汉字在数字媒体时代更是被看作是一种表达的新媒介，汉字开始成为新的视觉中心。其形式不断变化着新，也更加意向化(见图6-1(a))。

电脑中外文的书体和汉字的书体一样种类繁多，大致可分为古罗马体、歌德体、无饰线体、意大利体、草书体等。在这些字体中，古罗马体古朴典雅，匀称和谐；仿罗马体粗细分明，节奏感强；歌德体结构紧凑，颇具力度；无饰线体简洁有力，端庄大方；意大利体格调明快，洒脱自然；草书体运动自如，节奏明快。设计时应根据需要，使用不同的外文字体，不仅能增强画面的艺术效果，而且能增强设计的美感(见图6-1(b))。

(a)　　　　　　　　　　　　(b)

图6-1

## 2．和谐统一

电脑字体无论是汉语字体还是外文字体都具有共性，即表现丰富。字体可大可小，只要在设计时做到风格色彩的和谐统一，就能获得视觉美的效果。

字体的设计应当注意统一性。无论是汉字还是外文字体，如果使用同一类字体，就要注意字体的大小，如一行字兼有几种字体，就会破坏整体的统一性，给人不伦不类的印象，同时也不利于广告信息的传播(见图6-2)。

## 3．巧妙编排

平面创意设计的字体编排比普通书籍、杂志的编排要复杂得多。适当地考虑字体、字号、字形和位置的对比调和关系，既可使广告文字充分地表现在画面上，又不使设计看起来版面拥挤、呆板。要获得良好的编排效果，设计人员不仅要做到主题鲜明、重点突出，使受众能从字体编排中看出设计的中心，而且还要注意版面松紧的有机结合，以及字体与图案、色彩等因素的和谐统一。摆放合理、错落有致，可使广告既有内在的质地美，又有外在的形式美，从而通过版面的艺术价值增强广告宣传的视觉效果，以及心理认可方面的吸引力，强化广告传播的辐射效应(见图6-3)。

## 4．图文同构

有些文字可以直接作为图形进行信息的传递，有些文字可以设计成图文同构，以获得吸引视觉注目的效果，并可以增强广告的有效记忆。还有些图形可以设计成文字，给人意想不到的体验(见图6-4)。

图6-2

图6-3

图6-4

## 6.1.2 字体设计的内文编排

文案的编排形式直接影响着整个广告传播的视觉形象。在广告文案编排设计中，应该高度重视广告文案的编排艺术，以高超的文案编排技巧强化平面创意设计作品的宣传效果。广告文案的编排，一般是指广告正文，当然有时也可以包括标题。

广告文案的编排技巧主要有下述六种。

(1) 左右均齐的编排方式，即左右一样齐整或对称(见图6-5)。

(2) 齐左的编排方式，左边整齐，右边随句子的长短不齐，产生了较丰富的变化(见图6-6)。

(3) 齐右的编排方式，与齐左相反，但原理相同(见图6-7)。

图6-5　　　　　　　　　　图6-6　　　　　　　　　　图6-7

(4) 沿图形(内心空、外轮廓)编排文字方式，给人一种一体化的感觉(一般在文案内容较多且又很重要的时候使用此法)(见图6-8)。

(5) 自成图形的编排方式，把文字设计成图形或把图形设计成文字，给人一种新奇的感觉，这种方法的使用，要注意应让人看懂字意(见图6-9)。

图6-8　　　　　　　　　　　　　　　图6-9

(6) 自然段落式的编排方式，是广告信息较多时使用的一种编排方法，一般多用于报刊广告(见图6-10)。

广告文案的编排形式直接影响着整个广告传播的视觉效果，因此在广告文案的编排设计中，应该高度重视广告文案的编排艺术，以高超的文案编排技巧强化作品的宣传效果。

图6-10

## 6.2 平面创意设计的构图设计

### 6.2.1 基本构图形式

构图就是解决形与空间的关系。平面创意设计构图就是以引导消费者的视线、提高自身价值为主要目的，并具备新颖性、合理性和统一性。

(1) 构图的新颖性：敢于打破陈规，善于在别人司空见惯的事物中发现新的美的元素。

(2) 构图的合理性：是指形象之间的主次关系、黑白关系、色彩关系等均应得到妥善安排，做到内容安排条理化、逻辑关系合理化、宣传说明哲理化、服务对象理解化。

(3) 构图的统一性：尽可能保持画面的完整，提高美感和关注度。

平面创意设计构图的基本形式有九种，即标准型、插图与文字左右型、斜置型、直立型、散点型、文字型、轴线型、十字型和X型、对位编排。

#### 1. 标准型

这种构图具有安定感，是一种强固构图方式。视线会由上而下流动，讲究秩序。插图在版面的上端中位，先以插图激发人们的兴趣，接着利用标题吸引读者的注意力，随后了解全部，也就是所谓的视觉流程设计。实验表明，标题置于插图与正文中间的位置，最容易使人阅读；还有设计将标题置于首位，然后是插图和文案，这种形式也可以称为标题型构图(见图6-11)。

#### 2. 插图与文字左右型

将插图(图片)置于画面左边(或右边)，将文字置于画面的右边(或左边)，这种形式多用于文字内容较多的报刊广告(见图6-12)。

图6-11

图6-12

## 3. 斜置型

这种构图也较为多见，构图时全部或主要部分向一边倾斜，这是一种强有力的、带有动感的构图。视线自倾斜角度由上而下或自下而上被引导流动(见图6-13)。

图6-13

## 4. 直立型

直立型也叫竖分割型，文字和图形一般多采用竖排形式(见图6-14)。

图6-14

## 5. 散点型

散点型是指焦点分散，但整体不乱，追求完整统一(见图6-15)。

## 6. 文字型

文字型是以文字为主，图片为辅，也有的全部是文字，以文字构成画面，这种形式多用于报刊广告。使用文字型一般是宣传既抽象又重要的内容，单是图片难以表现，必须用文字详尽地说明(见图6-16)。

## 7. 轴线型

轴线型可分为中轴线型和不对称轴线型两类。

(1) 中轴线型是指在画面中央设一条中轴线，广告诸要素以中轴线为准居中排列。

(2) 不对称轴线型是指广告的各单元都排在一条实际的或象征性的纵线或横线的一边。以阅读习惯来看，最好把各单元都排在轴线的右边，一律向左看齐。这种形式很适合排外文字母，可以避免由于单词的长短不同在编排时常出现难看的空缺。

如果文字较少，也可反过来排在轴线的左边，向右看齐。如果设横轴线，则多向上看齐，向下排列。

## 8. 十字型和X型

这两类构图比较活泼，常有向四周放射的感觉，经常用于处理和表现动感激情的内容(见图6-17)。

图6-15

图6-16

## 9. 对位编排

在平面创意设计构图中，对位的概念是在同一面的空间内，两个图形之间在位置上有某种对应关系，使画面中各种不同的图形之间增强联系，从而形成统一的构图法则(见图6-18)。对位编排构图可分为心线对位、边线对位、比例对位三类，其中边线对位又可分为单边对位和双边对位以及错边对位三种，比例对位又可分为单边比例对位和双边比例对位两种。

图6-17

图6-18

### 1) 心线对位

心线对位，即在同一面的空间内，有两个以上的图形，无论其图形的面积大小，两个图形间的中心线若呈正对关系时，就可称之为心线对位构图。

2) 边线对位

边线对位，即在同一面的空间内，有两个以上的图形，其中某一图形与另一图形的单侧边线或双侧边线呈正对关系时，就可称之为边线对位。边线对位有下述三种形式。

(1) 两个图形的不同侧边呈现正对关系时，叫单边对位。
(2) 两个图形的两侧边线全都呈现正对关系时，叫双边对位。
(3) 两个图形的相邻两边都相互呈现正对关系时，称为错边对位。

3) 比例对位

比例对位，即A在同一空间内，有两个以上的图形，其中某一图形的边线与另一图形的正对位置呈一定的数比关系时(如3∶1、3∶2、4∶1等)，称为比例对位。这种对位形式要注意其数比关系不能超过肉眼的目测分度，否则将失去意义。一般情况下1∶4至1∶2之间是常用的比例关系，这就是单边比例对位。B在同一空间内，除图形的其中一边与另一图形的其中一边呈数比关系外，它的另一边与另一图形的边线呈正对关系时，我们称之为双边比例对位。如果深入划分，还可分为竖向对位、横向对位、斜向对位和曲线对位等。这些形式都具有不同的特征，它们各自的特征同形式构图中的方向要素相关联。竖向对位有庄重感；水平对位有平易感；斜向对位有活泼感；曲线对位则有律动感。总之，对位编排是为探求画面形式构图中诸因素的相互组合编排关系，从而使位置编排具有逻辑性。

### 6.2.2　构图中字体的组合与排列

好的文字编排设计就是一幅成功的作品，运用文字编排设计的作品在平面创意设计中占有较大比例。可以这样说，没有图像的广告常见，而不见文字的广告却极少。文字作为信息传递的主要手段，在广告设计中是必不可少的。文字的构成在广告设计中占有重要的地位。

1. 字体意蕴设计

汉字虽是程式化的方块体，但通过不同规范的起、收笔及偏旁部首的变化，同样可以体现力、锐、秀、刚、拙、意等意蕴(见图6-19)。就汉字字体相比较而言，笔画细长见秀，起收笔多变而见拙，笔画粗放而见力，笔画挺直而见刚，笔画飞疾而见锐，笔画变幻而见意。可见，汉字的字体风格具有深奥的意蕴。

图6-19

在平面创意设计中，商品类别的特性应是汉字字体意蕴设计的基点，如我们通常所见五金用品上的字体要以力和锐来体现；化妆用品上的字体要以秀来体现；玩具、文化用品上的字体要以意来体现。

#### 2. 图形文字设计

图形文字是将文字形象化(见图6-20)。图形文字的设计可采用下述三种方法。

(1) 利用文字本身的形式特点加以变化，使之图案化。

(2) 利用文字所表达的内容，使文字形象化。

(3) 利用平面构成及视幻原理重新编排，如重叠、放射、透视、特异等形式在视觉上可营造出特殊效果。

#### 3. 编排组合设计

图6-20

编排组合设计可采用下述六种方法。

(1) 齐头：每一行或每段内容的开头字，排在同一行的第一格，每行每段的开头均不空格。

(2) 齐尾：每行或每段的末尾字均安排在同行的最末格，后边对齐(多适合排外文字母)。

(3) 虚实：由于文字在设计中的作用不同，设计的方式也应有所区别。可考虑实心、空心，笔画的粗线，字形大小以及色彩的对比等形式。

(4) 前后：用不同的色彩来处理，使文字在色彩的作用下，产生远近距离，以丰富画面的层次。

(5) 居中：一般在画面中央开始向两边排列，或左右，或上下，总之要居中(类似中轴线构图)。

(6) 分割：考虑构图需要用色彩或线条将文字分断。

#### 4. 行距与行的长度

行距是指两行文字之间的空白距离。行距的宽窄，不仅关系到版面的美观与否，更重要的是影响到阅读的流畅程度。适当的行距，能使阅读方便，版面清晰美观。行距过窄，行与行之间不易看清，如果字行较长，就会产生跳行错读。所以，可用小一点的字体加上适当的行距，使阅读清晰流畅。

字行的长度，应有一定的限度。据实验表明，用10P字体排的字行超过100mm～110mm和用8P字体排的字行超过80mm～90mm时，阅读就会感到困难或者发生跳行错读。比如，字行长到120mm时，阅读的速度就会降低5%。所以字行的长度不应超过80mm～105mm。有较宽的插图或表格的广告，在要求较宽的版面时，最好排成双栏或多栏(见图6-21)。

### 6.2.3　构图中字体与空间的对比

文字与空间的对比关系实际上就是相互对比、相互衬托的关系。有些字体设计为了追求标题字的突出，总是把字写得很大，不管画面其他因素，认为字大必然突出，其实这并不

完全对，突出主、宾的作用不可忽视。一般来说，空间应多保留在画面的四周，避免留在中间，这样可以防止文字离心而降低注意值(见图6-22)。目前，国外广告文字的组合多采取小岛式构图方式，空白的面积占多大比例合适，要根据具体情况灵活运用。

图6-21

图6-22

试分析平面创意设计作品的字体组合与排列技巧有哪些？构图的基本形式有哪些？

# 第二部分
## 信息可视化中的文案创作

# 第 7 章

## 文案创作分析

## 学习要点及目标

- 通过本章的学习，能够了解文案创作的基本定义和表现方法，了解并掌握文案创作的写作要点。
- 通过本章的学习，能够熟练运用文案创作直接和间接的表现手法。

## 本章导读

7.1 文案创作概述
7.2 文案创作的要素

# 7.1 文案创作概述

现代广告的表现形式多种多样，但任何形式的广告都离不开语言文字这个重要的载体。传递广告信息的主要工具是文字、声音和图像，其中文字的表现力最重要。一则广告可以没有声音和图像，但不能没有语言和文字。目前在报纸、杂志等主要广告媒介上，平面类文案创作方式运用最广泛。

文案创作与人们熟悉的散文、小说等文学作品有着不同的风格、不同的结构和语言。它涉及范围宽广，写作风格多变，需要适应不同的设计信息和目标，是一种有着特殊要求的语言文字形式。

## 7.1.1 文案创作的含义

### 1. 文案创作的概念

从广义的概念理解，文案是指与设计作品有关的一切语言文字，不管篇幅长短、文字多少、结构如何，只要使用的是语言文字这种工具，就都可以称为文案创作。还有把文案定义为设计作品的全部，把设计作品中的图片、装饰、编排等内容都包括在内。

从狭义的概念理解，文案创作是指有标题、正文、广告口号、随文等完整结构的文字创作，其他的广告企划、策划书等应用文本不在其中。

文案创作离不开创意，优秀的文案完全是创意的结果。在现代平面创意中，文案是创意的核心。文案创意是根据设计目标、产品及广告主要求，针对市场营销和消费者的心理而在语言文字上进行的一种别出心裁、别开生面的构思。

文案创作包括主题构思和形式表现两个方面。主体构思决定了平面创意的方向与深度；形式表现则是主体构思的具体表现。巧妙地利用语言文字的义、形、音三个基本要素，便可以创造和演绎出千变万化、各具特色的文案创意。

## 2. 文案创作的意义

文案创作与平面创意设计有着直接的关系。一方面，平面创意设计对文案创作具有引导和推动作用；另一方面，文案创作要对平面创意设计加以提炼，不仅要为创意找到最佳的表现语言，营造最有魅力的氛围，还需对丰富的艺术表现形式进行准确选择，使平面创意得到最单纯、最简洁的诉求途径，最终使设计作品产生强大的亲和力与竞争力。没有独特的创意，文案的创作就失去了魅力；但失去创意执行和再创造，平面创意设计的精彩也就无法展现。平面创意设计的表现力，在很大程度上取决于文案创作的作业水准。

文案创作是将创意概念进行符合特定媒体语言的再创造，获得特定的信息编排与传达效果的创意执行过程。文案创作的意义主要体现在下述几个方面。

(1) 文案创作是对平面创作的目的和主题的展现。平面创意的出发点，正是设计目标和设计主题所设定的内容。文案创作作为创意的物化过程，必须明了广告目标的准确内涵，紧紧围绕设计的主题进行。文案的主要使命就是强化设计的说服力和推动力，以它的各个组成部分体现商品或服务的功能、特点和对消费者的承诺，使消费者对这种商品或服务产生认知、兴趣、好感，进而引发他们的消费行为。如果文案未能激发受众的消费动机与欲望、建立信任感、给消费者在众多品牌中确定选择某一品牌的理由，如果在设计表现中只是单纯追求形式美及轰动效应，设计出的作品必然有哗众取宠之嫌，所诉求的主题就没有突出，不能实现既定的设计目标。

(2) 文案创作有利于塑造产品、服务或企业的形象。同类产品的同质化趋势越来越严重，但在消费者心目中的形象却有着很大不同，而形成这种差异的主要手段之一就是文案创作。文案创作是通过语言文字的表达方式、表达语气、表达风格，文案中包含的意象、意境等，以及由它们引发的受众对商品、服务或企业有益的联想来塑造商品、服务或企业的形象。

(3) 文案创作限定了平面创意的内涵。图像所引发的受众思考常常是发散型的、多角度的。而文案创作则能够比较明确地将所要表达的意义予以限制，使主题更加突出鲜明。通常情况下，文案和图像相互制约，在设计制作中互为前提和基础(见图7-1)。

图7-1

## 7.1.2 文案创作的要求

文案创作是设计作品的基础,它先于设计作品而存在。广告文案不仅要考虑到平面作品的构思立意以及与图片、字体、字形的密切配合,还要考虑到设计的目标、对象、媒介等因素的要求与特征。要从总体上进行把握,以获得完美和谐的最佳宣传效果。

比如可以采用下述六种方式进行设计。

### 1. 目标定位

文案创作前首先面临三个问题:一是为什么设计,二是设计什么,三是设计给什么人看。要回答和处理好这三个问题,进行市场调查和收集情报资料是必不可少的前提。了解产品的特征、市场的份额、消费群的构成、竞争对手的现状、同类产品的平面创意等,是设计目标定位的基础。只有经过知己知彼的分析对比、扬长避短的筛选,才能正确确定文案创作的目标与定位。

### 2. 整体构思

确定了文案创作的目标与定位,接下来的工作便是进行创作构思。文案创作构思不仅要考虑文案的篇章结构、遣词造句、修辞风格等自身的内容,同时还要考虑到图文结合等综合因素。因此,整体构思对于文案创作来说是相当重要的一个环节。

整体构思是由局部要素的内部因素有机维系的,不是各要素简单机械地相加和拼凑,更不是半斤八两的平均搭配。整体构思是从文案的目标定位出发,突出重点、主次分明、删繁就简地进行组合安排。以整体和谐为基础,重点突破为核心,从而使文案形成独具个性、别开生面、形式与内容相统一的艺术作品。

### 3. 诱导感化

文案的创作是以说服人的理念来传播设计信息的,它可以通过煽动诱导、感化渲染等各种方法来加强对于受众的宣传。文案创作用"诱"的方法使受众在情不自禁中引起注意并产生兴趣,用"导"的方法让受众顺着你指出的方向产生丰富的联想,在如同知心朋友般面对面的交谈中,用感情和智慧感化受众。文案创作要想感化受众,首先要把自己融入作品之中,并且要把自己作为目标受众中的一员,关注受众的感受,切不可一厢情愿、孤芳自赏,更不能用强加于人的方式来征服受众。

### 4. 长短适宜

文案创作的长短由媒介、产品特性、设计形式、消费心理等多种因素所决定,而不能由个人喜好左右。该长不长,该短不短,都不利于设计信息的有效传播。例如,从媒介特征上看,户外平面设计、海报招贴的文案宜短不宜长;而印刷品、杂志、报纸的文案相对长一些效果会更好。从产品特性上看,性能比较复杂、高价耐用的产品介绍,文案长效果好,而低值易耗的生活用品,文案长了可能劳而无功。从消费心理上看,文案长适用于偏重理性的消费者,而对于偏重于感性的消费者往往适得其反。从形式上看,纯语言文字的设计作品,文案相对较长,而图文相结合的设计作品,其文案就应是点睛之笔,恰到好处。此外,受教育程度高的消费者和老年消费者希望得到更多的信息。这些都是在创作文案时应当注意到的。

### 5. 简洁明了

文案创作无论长短，都要简洁明了。文案的长短，是对整体作品量的把握，而简洁明了是对每一句话的把握。无论文案多长，每个语句都要简洁明了，尽可能缩短，而不要用长句子和复杂的句子。

简洁明了不是单薄空洞，而是精炼，也就是说，要用最少的语言符号，表达出最明确的信息。如果想在有限的空间和时间内，塞进尽可能多的内容，似乎是"充分利用"，其实是费力不讨好，白费工夫。

### 6. 文图互补

在平面创意作品中，文案与图形相结合，可以获得一种文图互相影响、互相补充的整体宣传效果。

平面作品中的图文结合不是一种"看图说话"的图解关系，而是优势互补、锦上添花的关系。图形的优势在于形象直观、逼真感人；易于识别，加上艺术的处理，有极强的感染力，这是语言文字无法替代的。但是图形在内容的运用上，往往又不如语言文字那么准确、全面、细致，尤其是对于许多抽象理念的表述，更是非语言文字莫属。文与图的结合，可以相得益彰，获得珠联璧合的最佳效果。

## 7.1.3 文案创作的表现方法

文案创作的表现方法有两种：一是直接表现法，二是间接表现法。

### 1. 直接表现法

直接表现法是直接揭示平面创意主题，表现设计重点，让人们直观地感受到设计内容的创意方法。直接创意是文案创意的基本表现手法，它能快速明了地传达信息，达到宣传的目的。直接表现法常用写实、对比、夸张、证实四种方法。

1) 写实

写实是文案创作中最简洁的一种方法，它直接告知受众所关心的设计信息，没有多余的描述和修饰，单刀直入，开门见山。

2) 对比

对比是显示商品的功效、品质、价格等设计信息的常用方法。它将商品改进前后及使用前后的品质优劣等方面进行对比，显示相互间的差异性，使受众在比较中感知设计信息，并做出选择和判断。

3) 夸张

夸张也是一种写实的手法，它以写实为基础，运用丰富的想象，夸大事物的特征，强化表现的效果，引起受众对设计信息的强烈感受。应当注意，夸张必须控制在允许的范围内，不能掺有虚假的成分。

4) 实证

事实胜于雄辩。实证是用新闻性、纪实性或权威人士和消费者的使用实践与证明来现身说法，用以感化受众的一种表现手法。实证以理服人，具有真实可信的说服力。

### 2. 间接表现法

间接表现法是用相关的文字语言和形象，采用比喻、象征、抒情、悬念、诙谐、反正等文学艺术常用的处理技巧，让受众由此及彼联想到设计的主题，从而传播设计信息的一种创意方法。

1) 比喻

比喻是利用人们在认识上的联想规律，通过不同事物的相似点，用甲事物来描写或说明乙事物的一种表现方法。比喻有明喻、隐喻、暗喻三种形式。它通过以浅喻深、以具体喻抽象、以易喻难，使复杂、抽象、深奥的事物转化为生动、鲜明的形象，从而有效地传播广告信息。

2) 象征

象征是用具有寓意的语言来表达某种含义，用具体事物表示某种相近、相似的抽象概念或思想感情的一种表现方法。象征容易使受众产生联想，从而产生积极的信息传达效果。

3) 悬念

悬念是利用人们的好奇心，营造惊险、意外、虚幻、离奇的情节与气氛，使受众感到惊奇，并产生想探求真相的一种表现方法。悬念容易吸引受众，可以给受众留下深刻的印象。

4) 诙谐

诙谐是把设计主题处理得幽默风趣，从而使受众对设计内容产生乐趣和亲切感。幽默的表现形式本身就是语言文字的专长，文案创意采用诙谐的表现方法，为受众喜闻乐见。

5) 反正

反正是从事例的反面来表现设计主题。反正也是一种比较，但它不是正面的直接表现，而是通过相反事例的间接表现说明问题和引起关注，可以收到比正面直接表现更强烈的效果。

文案创作可以采用单一的表现方法，也可以采用综合的表现方法。

## 7.2 文案创作的要素

### 7.2.1 文案创作的要点

#### 1. 文案创作的前奏

在写作过程中，撰稿人首先要考虑的问题是怎样开始一篇或一系列文案的写作？文案写作人员在动手写作之前需要做哪些准备工作？解决这些问题有以下六个要点。

1) 研究信息，理解创意

文案撰稿人只有在创意总监那里拿到创意简报和工作单之后才能开始思考，到最后一刻开始动笔。这就是说，文案撰稿人需要花费大量的时间掌握资料，吃透创意，进行构思。

2) 审核原始资料、数据

调研人员、创意人员对资料进行收集和整理并形成报告这还远远不够。文案人员还需要把调查分析报告、策划书、创意简报尤其是原始资料和广告主提供的原始数据资料一并收集在案，必要时还需进行实地走访核查(因为业务经理和业务总监所提供的创意简报也并非都能令广告主十分满意)，务必使资料全面、细致、准确。

3) 研究创意简报

研究分析以上资料、数据，找出它们之间的内在联系并开始进行初步的构思，特别是要认真研究创意简报。创意简报是文案写作的直接依据，是创意策划的进一步具体化，一个好的创意简报有着明确的诉求方向，能够启发创意。吃透创意简报，对文案撰稿人来说是非常重要的。

4) 抓住卖点，明确诉求

拿到创意简报，已经明确了"对谁说"等问题，作为对创意的表现和进一步的深化文案，还需进一步解决"说什么"和"怎样说"的问题。要善于发现、挖掘和设计"卖点"。

文案创作肩负着挖掘、表达设计"卖点"的重要任务。无数案例表明，成功的平面创意能使推出的商品走红市场的原因之一，就在于这些设计善于为商品找准"卖点"，善于寻找说服消费者的理由。海飞丝的"去头屑"、飘柔的"亮丽、自然、光泽"、潘婷的"拥有健康"、娃哈哈的"吃饭就是香"等，就是通过这种诉说，让消费者清楚地知道，为头皮屑烦恼的人去买海飞丝，希望头发光亮柔顺的要用飘柔，因头发"营养不良"而枯黄分叉的要找潘婷，挑食和营养不良的小孩应当喝娃哈哈。文案撰稿人最重要的任务是把卖点发掘出来并加以利用，找出产品能够使人们产生兴趣的魅力。

5) 采用恰当的诉求方式

平面创意的卖点就是广告的诉求点。在明确诉求点之后，需要考虑采用哪种方式来"说"。感性诉求不是从商品本身固有的特点出发，而是以人性化的内涵接近受众的内心，从而寻求最能够与消费者产生情感共鸣的诉求方式。这种诉求方式常常通过呼唤亲情、乡情、同情、生活情趣、恐惧以及满足感、成就感、自豪感、归属感等心理感受，煽情性地促使消费者在动情之中接受设计。撰稿人需要设法找到商品(及商品消费的情景)与人的某些情感的关联点，并利用这种情感，使之成为有效的情感诉求工具。

理性诉求立足于明确传递信息，以信息本身和具有逻辑性的说服力加强诉求对象的认知，真实、准确地传达企业产品及服务的功能性信息，为诉求对象提供分析判断的依据，或明确提出观点进行论证，引导受众经过思考，理智地作出判断。理性诉求常常采用解释说明、理性比较、观念说服、指出不购买的危害等手法来进行表现。

理性诉求具有很强的说服力，而感性诉求则具有极大的魅力。由于人的感情是最复杂而又最容易改变的，所以一则好的平面创意往往理中有情、情中寓理、情理交融。情理结合是采用理性诉求传达客观信息，以真实为基础，又适度地进行感情投入，用感性诉求与诉求对象产生情感共鸣的一种诉求方式。

6) 写好标题

常言说"题好文一半"。人们在翻阅报纸杂志时，习惯于先读标题了解内容的梗概，以决定选读那些感兴趣的文章。一般读标题的人平均为读正文的人的五倍，所以最大的错误莫过于推出一则没有标题的文案。标题是大多数平面创意最重要的部分，它是决定读者读不读正文的关键所在，是文案与创意的纽带。精妙的标题可以一针见血，直指创意核心，让创造性充分展现。

## 2. 文案创作的写作目的

文案创作的写作目的，无论从宏观和微观来讲，即是指广告主对广告活动或设计制作有

哪些目的性要求。

1) 宏观方面

在宏观方面，文案创作在设计运作目的的制约下，有下述几方面的内容。

(1) 企业形象和个性的塑造。有时企业做广告是为了在公众心目中塑造一个符合企业自身特点的形象。这种企业形象和个性特点能让他们从众多的企业中凸显出来，让公众分辨出来，能够得到受众的好感和肯定的外在形象和个性特点，增强企业的知名度和美誉度。

(2) 品牌形象和个性的塑造。品牌形象和个性的塑造是为了更好地销售产品、发展产品。在产品的基础上，设计者借助于设计制作的方法、手段和文案创作的撰写等活动建立和传播产品的形象和个性，一旦这种形象和个性得到了受众的认可和喜欢，其产品也就有了品牌规模和效应。

(3) 提高产品知名度。"酒香不怕巷子深"的时代早已成为过去，人们在购买时往往会选择他们知道的产品。提高产品的知名度，是企业在产品处于市场导入期的一个主要的设计目的。

(4) 建立产品的美誉度。知名度并不等于美誉度，即使知名度很高，但如果美誉度很低的话，那么产品就很难有好的销售业绩。建立较高的美誉度才能产生忠诚品牌和促进重复购买。

(5) 配合促销活动。有许多设计作品的制作目的是为了配合公共关系、营业推广和人员销售等其他促销手段，从而扩大市场占有率，提高企业的利润增长点。

2) 微观方面

在微观方面，文案创作的写作目的和设计作品的形成过程与写作的自身特点有着重要的关系。

(1) 传达和表现平面设计创意。在传达和表现设计创意的过程中，文案写作者要对设计创意进行到位的表达。文案创作是在创意的基础上形成的，是创意物质载体，是运用语言文字对设计创意进行传达、表现及深化发展的过程。

(2) 体现平面创意设计的表现主题。在创意时，广告人对设计作品的表现主题进行了界定。文案写作的一个重要目的，就是将设计表现主题用语言文字和其他因素一起和谐地表现出来。

(3) 合理组织信息材料。在写作的过程中，有大量的原始资料提供给文案写作者。写作者要寻找到符合设计目的、富于表现力和感染力的材料，并合理地组织和运用这些材料。

(4) 体现平面创意作品的表现风格。设计作品的表现风格，即使在创意过程中有了界定，但其具体的体现和确定，还需要写作者用符合表现风格的语言文字结构，甚至选择合适的语气、语韵、语感来表达它。

(5) 确定文案文本形式。这是文案撰写的最终目的。先明确设计表现主题并合理地组织设计信息内容，再用恰当的语言文字对设计表现风格进行构思和确定。文案写作者将平面创意物化，形成一个符合营销目标、广告目标的文本。

至此文案人员的写作任务初步完成。

### 7.2.2 文案创作的写作基点

**1. 原创性**

原创性就是首创性，它是将原本存在的要素重新加以排列组合，用一种突破常规、出人

意料、与众不同的方式来传达，发掘人们已习以为常的事物中的新含义，"想人所未想，发人所未发"，使创作的文案与众不同。原创可以是创造新的表现形式，也可以在发掘前人创造的基础上进行重新组合。原创性不仅在形式上让人们产生新奇感，更主要的是为产品或服务寻找独特的信息内容并加以表现，找到同类产品无法替代的消费利益点、产品生产背景以及产品的附加价值，诉求别人没有诉求的产品特点。原创性在文案写作中是极其重要的，平庸的表现、抄袭模仿、忽视信息传递、哗众取宠和别出心裁，都难以获得理想的效果。

### 2. 关联性

如果没有原创，就吸引不了注意力；而没有关联性，就失去了设计的目的。所谓关联性，就是文案的创作要做到与产品关联、与目标对象关联、与想引起的特别行为相关联。这种关联，从消费者方面来讲，主要是要找到其潜在的需求；从产品方面来讲，其关键是找到产品的特点，如特殊功效、给消费者带来的方便性、利益点等。从这两者的交叉中，便可以发现目标受众心理上的触点。

### 3. 震撼性

如果设计不具有震撼力，就难以使消费者留下深刻而长久的印象。文案创作的震撼力就是通过语言文字的冲击力，将广告诉求与受众的心理接触点进行撞击，以产生心理震撼性的感应。震撼性的产生，一是对这种心理撞击点的语言表述准确，一下子说到人们的心里去，成功地引起受众的心理感受，获得"一石激起千重浪"的效果；二是文字锤炼，一语惊人，形成澎湃的气势，感召人的激情。

### 4. 精炼性

文案创作在文字语言的使用上，要简明扼要、言简意赅。这首先需要使用尽可能少的语言和文字，以便于受众记忆设计内容；其次要用精炼概括的语言清晰地表达设计诉求，实现有效的信息传播；最后要尽量使用简短的句子，便于阅读理解。

### 5. 生动性

生动与精炼的要求本身是相互矛盾的，即简短的文字要赋予丰富而生动的内涵。有人把文案写作比喻成"戴着镣铐的舞蹈"。文案的写作必须用生动感人的、具体的、形象性强的语言进行表现，这样才能对应形象直觉感知的接受特点，便于受众理解。因为受众不是有意识地阅读设计作品，也不会有意识地去记忆和解读文案，所以一切华而不实的修饰都应去掉，一切晦涩的词句和文字游戏都应剔除，使之生动并形象化。美妙的设计语言并不是靠语法规则或某些修辞手段的固定模式创造出来的，它是来自撰稿人的语言修养和灵感。

### 6. 单一性

据报道，一个美国人每天要接触1500则广告，一个香港人每天要接触1370则广告。在信息和广告泛滥的时代，大多数人对广告或是习以为常，熟视无睹；或是人为抵触，充耳不闻。复杂的设计信息很容易被"大脑防御网"过滤和排斥掉，真正能引起消费者注意的是一项强烈的诉求或一个概念。也就是"怎样说"比"说什么"更重要。文案的创作不可能把产品或服务的所有功能和特点都讲出来，不能四面出击，反映多种诉求，而只需选取一个诉求

点，干扰愈少诉求力愈强。比如卡特牌白漆的文案为"永远不会泛黄"。这种白漆肯定还有其他的优点，比如说容易刷洗、不易脱落等，但文字中只强调了这一点。再如，1988年海飞丝进入中国市场时，只把"去头屑"作为唯一的诉求点，垄断了这一细分的市场。"娃哈哈"早期的诉求也是单一的，但后来加了句"小孩香，老人也香"，诉求点增加了一个，销售反而事与愿违，换来的是受众的疑惑。前些年，"包治百病"的药品广告设计比比皆是，但却没有树起一个品牌。

通过对文案创作的初步了解，你认为哪些知识对文案创作有帮助？

# 第8章

## 文案创作的类型

> **学习要点及目标**
> 
> - 通过学习长文案的创作知识，进一步掌握系列文案的写作技巧，从而提高撰写文案的能力。
> - 通过本章的学习能够进行系列文案的写作。

> **本章导读**
> 
> 8.1 文案的长短创作
> 8.2 系列文案创作

## 8.1 文案的长短创作

有些产品的信息特别适宜用长文案或系列文案的形式来表现，因为长文案和系列文案有着各自重要的作用。长文案以数百字的篇幅对产品做有说服力的说明；系列文案则围绕着设计主题，通过三个以上的单篇形成一种强大的宣传声势，使产品信息更能深入人心。

### 8.1.1 决定因素

文案的长短是由媒介特征、产品特性、设计形式、消费心理等多种因素决定，而不是由个人喜好来左右。该长不长，该短不短，都不利于设计信息的有效传播。例如，从媒介特征上看，户外海报、影视广告的文案宜短不宜长，而印刷品的文案相对长些效果会好。从产品特性上看，性能比较复杂、高价耐用、比较实用的产品，文案长效果会好；而低质易耗的生活用品，广告文案长却可能没有效果。从消费心理上看，长文案适用于偏重理性的消费者，而对于偏重于感性的消费者往往适得其反。从设计形式上看，纯语言文字的平面创意作品，文案相对较长，而图文相结合的广告作品，其文案就应是点睛之笔，恰到好处。此外，受教育程度高的消费者和老年消费者希望得到更多的信息。这些都是文案在创作时应当注意到的。

#### 1. 长文案和短文案

文案的长短都是相对而言的，通常人们把超过数百字以上的文案视为长文案，把数十字以内的文案称为短文案。

究竟是采用长文案好还是短文案好呢？两者不可一概而论。目前，报纸、杂志文案大多不超过100字，甚至更短。有人认为现在生活节奏加快了，人们不会像奥格威时代那样有耐心阅读长文案。虽然媒介的多元化和生活节奏的加快会对传播方式(包括文案的长短)产生一定的影响，广告宣传也应根据新的情况做出相应的调整以回应这些变化，而不是轻易地否定或放弃长文案。但是，长文案和短文案各有特点，各有其最适合使用的场合，两者无法相互取代。

## 2. 文案长短的选择

通常，要根据设计信息类型、目标受众接受特征和媒体策略来确定文案的长短。例如，比较适合于短文案的有：人们比较熟悉的产品(简单产品)，没有明显差异性的同质产品，进入成熟后期的产品，要表现附加价值的产品，以价格作为主要诉求利益点的产品，以及针对感性受众、冲动型受众、文化层次不高的受众、儿童受众和老年受众的产品。

比较适合于长文案的有：新产品及新功能，复杂产品，关注度高的商品，高价位产品，工业品，耐用品，处于导入期的产品，将进入新的竞争环境的企业的产品，用于报纸、杂志、直邮品(DM)、商品介绍小册子的文案，以及针对理性受众、文化层次较高的受众和被动型受众的产品。

## 8.1.2 表现手法

### 1. 情节生动的故事型

不少长文案采用故事型的表现手法，以使文案更吸引人、更有趣，从而使其产品、企业或服务等信息自然而然地被受众所接受，避免因直接推销所带来的负面影响。下面是一则故事体的文案。

> 散戏以后，我回家。看见费罗兹广场上空旷无人，宛如一个大舞台。我不由得想起了温蒂逊漂亮的单足旋转舞。于是模仿着那迷人的舞姿，在广场上跳了起来。这毕竟比写文章难得多，我摔了一跤又一跤，跌得鼻青脸肿，趴在地上动弹不得。这时，一位巡逻警察走了过来，目睹我的狼狈相，便扶起我，神情严肃地说："先生，你是不是有精神病？我已经注意观察你有半个多小时了。"我回答说："警察先生，敬希见谅，我精神病倒没有，只不过被温蒂逊的精湛舞姿陶醉，想跳它一圈。但看起来容易，做起来难，你要不信，不妨一试！"
>
> 警察脱口而出："这有什么难的？我来一下！"说罢甩动甩动腿，谁料来了个嘴啃泥。他好胜心强，跌伤身子摔破了制服，还不肯罢休，我只好陪着他旋转，摔跌，再旋转，再摔跌，一直到东方升起了太阳。
>
> 他的上司走来看到这种情况，严厉批评说："你哪里是在值勤？太不像话！"警察却不以为然，有意旋转几圈，而且非常成功。他擦着汗水得意地回答："警长先生，我失职了，但我有新的收获，会跳温蒂逊的单足旋转舞了。我敢肯定，你是学不会的！"警长不服气，也旋转了起来。
>
> 后来，一位送牛奶的姑娘和一位卖晨报的老头儿也加入了我们的行列，费罗兹广场别有一番情趣了……先生们，女士们，不要认为我在说笑话，只要你看了温蒂逊的精彩表演就会明白了。
>
> (资料来源：取自"公务吧"网络《表现体广告》一文)

这则文案描写了主人公看完温蒂逊的精彩表演后，情不自禁地被其精湛的舞姿所倾倒，于是他学起了"单足旋转舞"，但却跌得鼻青脸肿，接着警察及其上司闻讯也赶来学跳舞……该故事体文案写得妙趣横生，把温蒂逊高超的舞姿通过侧面描写，形象地表达了出来。

## 2. 信息丰富的陈述型

陈述型长文案是向受众详细叙述产品的特点、性能、用途以及它带给受众的利益。陈述型文案包罗了丰富的产品信息,可使受众全面完整地了解产品的全貌。请看下面一则"亮悠悠"无光污染纳米护眼灯的文案。

### 开学了!千万别让"狼外婆"伴读

当今不少孩子"身健体壮"却"两眼无神"。两年前,国家教育、卫生部门一项调查显示:"目前,我国学生的近视率已居世界第二位。""我国青少年因近视致盲的人数已达三十万。"(摘自《新民晚报》2001-04-02)。新华社在一则电讯中强调:造成我国学生近视率攀升迅速的头号元凶是"光污染"。我们把这偷偷吞噬视力的"光污染"称之为"狼外婆"。

#### "狼外婆"藏在台灯的光害中

当今家长非常关心孩子的吃、穿,却偏偏忽视了"狼外婆"对孩子的伤害。他们不知道台灯在发出可见光的同时,还能发出大量损伤眼睛的有害光线(如有能杀伤视觉细胞的紫外线,能蒸发眼睛泪液造成晶状体变异的红外线及其他伤及视觉、神经的刺眼眩光、频闪光等)。有的家长以为已给孩子买了"护眼灯"就太平了,其实它并没有真正把"狼外婆"赶走。如有的虽去掉了"频闪光",但紫外光、红外光、刺眼光等仍然存在,"狼外婆"还依旧躲在里面伤害孩子的眼睛。

#### "人性化绿色照明"才是真正护眼的"好外婆"

为了让我国青少年学生彻底摆脱"光污染"对眼睛的伤害,上海绿荫高科技公司和中科院联手,开发了人性化绿色照明——"亮悠悠"无光污染纳米护眼灯。它才是真正护眼的"好外婆"。因为它运用纳米等高科技手段,消除了台灯的紫外线、红外线、频闪光、刺眼光,还使13W的灯相近于100W亮度,且布光均匀,光线柔和,既能保护视觉健康,又有助于大大提高学习和工作效率。

"亮悠悠"已被国家某权威部门确认为"国际先进"产品,市有关部门确认为"A"级高科技成果转化项目,并已获得与国际接轨的"CCC"认证,在法国欧博会及我国香港国际灯饰展上被誉为新理念灯具。"亮悠悠"还被列入国家采购首选目标产品,每台均有防伪标志。

#### 控制源头 恢复视力

"亮悠悠"在上海、北京等地已销售万台,有家长反映,用了"亮悠悠"后,孩子的视力从0.9上升到1.2。"亮悠悠"还能治眼病吗?不,"亮悠悠"并不具备治疗的功能。但用了"亮悠悠",就从源头上消除了"狼外婆"对孩子眼睛的持续伤害,而孩子们正处于生长发育阶段,新陈代谢可以逐步恢复视力。如不从源头上消灭"狼外婆",即使用再好的药物或仪器治疗,哪怕有了疗效,但仍然会在"狼外婆"新的伤害下复发。所以,控制源头是关键。多数孩子是假性近视,及时换灯,远离"光污染",逐步恢复视力是大有希望的。

(资料来源:阿里巴巴某商家"亮悠悠"无光污染纳米护眼灯"详细信息"一栏)

该文案陈述了我国学生严重的近视现状,介绍了台灯"光污染"对孩子视力的严重损伤及"亮悠悠"无光污染纳米护眼灯的护眼作用等内容。受众从中可获得丰富详尽的信息。值得一提的是,撰写陈述型长文案,要尽量使用浅显易懂、饶有趣味的语言,避免写成枯燥乏

味、生硬呆板的产品说明书。

### 3. 内容殷实的新闻型

如果广告信息与社会发展、公众生活有较大的联系时,可采用新闻的表达方式,即将文案写成新闻型的长文案。因为新闻涉及的是当下大众关心的内容,所以容易引起人们浓厚的兴趣和广泛的关注。由于新闻所固有的客观、公正的特点,因而宣传产品信息的真实性就会令人信服。请看下面一则蒙牛奶制品的文案。

---

**中国奥运军团秘密武器**

位于北京天坛东侧的国家体育总局训练局是中国世界冠军的摇篮,85%的奥运会冠军都从这里诞生。随着雅典奥运会的脚步声越来越近,中国奥运军团的备战开始进入白热化阶段。

在竞技体育上,中国已跻身第一集团,这一点毋庸置疑。但中国距真正的体育强国还有相当大的距离,这是不争的事实。世界大赛中,我们的体育健儿往往有痛失金牌的经历,但并非技不如人,而是"体"不如人,我们往往不是输在技能上,而是输在体能上。

中国体育健儿临场发挥不好的一个重要原因,就是赛前的膳食营养不平衡。

"兵马未动,粮草先行"。为了更好地备战2004年和2008年奥运会,训练局很早就展开了"运动员专用食品"的考察工作。牛奶是运动员日常训练中的重要食品,通过均衡补充奶食品,可以增强运动健儿的体能并使其保持体型。因此,"运动员专用食品"成了运动员食品中的选拔重点。世界上的体育强国,一般都是奶制品的生产和消费大国。

夏威夷大学的研究人员对323名年龄在9~14岁之间的女孩子进行了研究,结果表明,钙(尤其是从奶制品中摄入的钙)有助于控制体重和脂肪,钙摄入量较高的女孩要比钙摄入量较低的女孩体重轻。以前对成年人和幼童所作的研究已经取得了类似的结果。这就是说,对于已经拥有标准体型的人来说,食用奶制品既增体能,又保体型,可以做到两全其美。

根据多项指标的比较,2003年到2004年第一季度液态奶销量均排名全国前列的蒙牛奶最终被专家们锁定。另据中国质量协会、中国消费者协会、清华大学中国企业研究中心联合发布的《2003年中国用户满意度手册》显示,蒙牛牌液态奶的"消费者总体满意程度"在全国同类产品中名列第一。

国家体育总局经过多方考察,最终选定中国航天员专用的蒙牛牛奶作为全体运动员的特供奶。从2004年5月起至2008年北京奥运会,蒙牛奶制品成为中国运动员每天必不可少的食品。"蒙牛"为体育健儿提供的是完整的"配奶套餐",除了提供日常训练所需的牛奶外,还将提供训练及比赛中均可随时随地地补充营养、增强耐力的奶片,以及清爽解渴的乳饮料、降温消暑的含奶冰淇淋……

国家体育总局训练局局长表示:"这一选择符合市场经济规律,蒙牛在全国同类产品品牌中就代表着最好的质量和信誉。"作为航天员和中国奥运健儿特选食品的蒙牛奶制品,也成为普通消费者保障健康的上选。据AC·尼尔森近五个月的最新调查数据显示,蒙牛液态奶的市场份额稳居全国前茅,并呈现持续上升的态势。

(资料来源:根据《生活周报》网站资料整理)

该广告文案从中国奥运军团积极备战2004年和2008年奥运会说起，报道了中国体育健儿目前存在的问题是体能不足，而蒙牛奶制品被专家们选定为改善体能的最佳食品等。由于中国奥运军团的行踪是大众普遍关心的对象，因此在报道中国奥运军团积极备战奥运会动态的同时，不失时机地介绍蒙牛奶制品，使自我宣传、自我推销的痕迹降到了最低限度，与此同时蒙牛奶的信誉度也因此急剧上升。

### 8.1.3 写作要求

能否使读者对长文案保持阅读兴趣，这是对文案写作者的考验。为此写作时要精心安排文案结构，运用多种句式来丰富信息，通过生动、活泼的文案较好地传播信息。

#### 1．多分段，设好小标题

如果数百字的内容全部放在一段中，那么受众阅读文案时就会被密集的信息搞得晕头转向，严重影响他们的阅读热情，甚至中途放弃阅读。因此，写长文案要多分段，使受众阅读时有停顿及消化信息的机会，这样读者接受时就不会感到枯燥、冗长。长文案的段落可由一句或几句组成，也可以由几十句组成，但较为可取的是多用短段落。许多著名的广告长文案几乎都是如此。例如，长达1600字的"新加坡克拉码头旅游的文案"就是由11个长短不一的段落组成，因此文案显得较为活泼，从而有效地传达了克拉码头的店铺饰物、游玩乐趣等信息。

另一个简单有效的办法是在长文案中设置一些小标题，以激发读者持久的阅读兴趣，引导受众进一步阅读正文。通常小标题要对长文案各个段落的内容作大致的概括，从而帮助受众更迅捷、更有兴趣地了解正文的内容。下面是上海圣泰房地产经纪有限公司发布的"泰晤士小镇F区"加上小标题的文案创作。

---

**和53位涵养"绅士"阅读"泰晤士小镇"F区**

(口述者为杰克·雅各布森(Jack Jacobsen)驻华外交官)

　　杰克·雅各布森身着CANALI的一款古典风格礼服和衬衫，彬彬有礼，他的家族是地地道道的外交官家族。"不过，我的身份还有很多，"杰克说，"在俄罗斯我被称为董事长，那儿有我的钢铁厂，在上海我还有一家饭店，所以不同的场合你可能遇到不同的我。"杰克·雅各布森已经在上海生活了5年，这儿有太多让他迷恋的地方：博物馆、剧院、高尔夫俱乐部，当然还有中国美食。杰克·雅各布森的妻子奥玛是个英国贵族后裔，随杰克·雅各布森到上海已有3年。她爱上海这个魅力的国际都市，因为这儿同样有她钟情的HARDYAMIES品牌时装，她喜欢那种经典的结构和轮廓，以及"新天地"时尚多元化的氛围，甚至疯狂地爱上了中国陶器和旗袍。

　　但是杰克·雅各布森说："每当我们漫步外滩，奥玛总说泰晤士河的空气也是这样新鲜的，我知道她又想英国了……"由于关注"一城九镇"的市政规划，杰克·雅各布森来到松江新城参观，但决定在"泰晤士小镇F区"安置新家却是个偶然。"对于我来说这里是个奇迹，它圆了我的梦想、我妻子的梦想。"

　　一个奇迹般的1平方公里的"泰晤士小镇"，简直是幅巨型的英国人文风情画。泰晤士小镇中心是一片350亩的浩渺湖泊，让人回想起纯净的英国乡村生活。波光潋艳的湖面有

几处英式游艇码头,幽静的小岛上建筑着城堡,还有寄托着每个孩子幻想的风车,一派乡村田园景象。这里有气势华贵的市政厅,有老镇中心的教堂和挂有不列颠风情油画的艺术馆,似乎重温着维多利亚时期的繁华。据售楼员介绍,在建中的"泰晤士小镇"还将引入众多英式生活设施。杰克·雅各布森说:"在英国,这样的豪宅价格都是不菲的。而我购置的G5型别墅总价425万元多人民币,却享有了961.76$m^2$的家园(其中产权面积310.30$m^2$),这样的价格是在意料之外的。"

"我带奥玛来看'泰晤士小镇F区'时,她兴奋极了,说:'这不就是我泰晤士河畔的家嘛!'"杰克·雅各布森谈起新家来兴致很高,"奥玛追求生活的细节品质,F区是泰晤士小镇中少有的纯独栋别墅区,它由英国ATKINS设计师事务所精心设计,仅规划别墅54幢,是小镇自然形成的贵族区。奥玛十分满意。""我们甚至开始幻想以后在这里的生活。橙黄的阳光里,哥特式教堂的钟声响彻小镇。慢慢走在青石子铺成的街巷里,欣赏红色挂瓦,石材墙面,黑白色门窗的英式传统建筑,竟和美丽的卖花女不期而遇。路边是诗人们常光顾的咖啡馆、政治家聚首的酒吧,还有上演着莎翁戏剧的小剧场。逛逛旧集市,很可能不自觉地拐进英超俱乐部。路边英式的红邮筒,偶尔擦肩而过身着苏格兰裙的服务人员,会让人有种时空混淆的感觉。钟敲四下,来杯英式红茶或是香草茶、水果茶,让世上的一切瞬间都为茶而停。在春暖花开的季节里,宴请不同肤色的近邻,探讨如何在有风的日子里打出色的GOLF低飞球。温暖的壁炉旁,品茶饮酒。天花板及角落里小柜子是旧旧的原木质感,一切都是原汁原味,没有矫情的成分。考究的客厅里举行社交Party,美轮美奂的私人地下酒吧中畅饮威士忌,以及透过高而尖的阁楼屋顶的长窗,以一种更接近自然的全新方式感受着人生四季的变迁。"

(资料来源:万秀凤,高金康.广告文案写作[M].上海:上海财经大学出版社,2005.)

该文案信息量较大,把小区英式的建筑风格、乡村田园风景、便宜的价格以及小区未来美好的前景都包罗在内。这些丰富的内容,如果不设小标题的话,读者面对一大堆信息就可能无所适从。在该文案中,作者设定了几个小标题,分别安排在文案的段落之间。这些小标题各有特色,每一个小标题都对下一段文案的内容作了提纲挈领的概述。它既让读者看到小标题后就可对整个文案内容有个粗略的了解,又能激发读者兴趣,使他们进一步阅读正文。并且这几个小标题中还引用奥玛的语言,营造出某种情景,既隐含着故事的成分,又给整个文案注入了活力。还有,这几个小标题长短错落,句式参差变化,避免了长文案容易给人带来沉闷、板滞的体验。这些小标题对于帮助读者阅读长文案的内容,引导他们进一步阅读正文,及活跃长文案起到了积极的作用。

### 2. 长短句搭配,多种句式错落

连续使用长句会使长文案显得缓慢、冗长,令读者感到乏味甚至疲倦,连续使用短句,又会使长文案的节奏过快,令人感到紧张。要使长文案的节奏有张有弛,可交替使用长句和短句,以保持文案明快而从容的节奏。同时,为了使长文案有起伏、更生动,写作时不妨运用多种句式,形成错落有致、上下起伏的语言风格。请看一则《时代生活》杂志创刊伊始刊登的长文案。

### 我们共同的生活

当一个人开始正视自己的时候,他已经开始正视生活。轻松是因为我们不得不轻松,沉重是因为我们不得不沉重。如果你有一种真正的需要,那么这种需要同样也是我们每个人的需要,如果你不需要却装出需要的样子,那么所有人都会拒绝倾听你的声音。一条河流存在的理由,是因为它经历着所有河流共同的命运。

正是基于上述认识,亲爱的读者,我们大家在同一时刻看到了对方。就像一双眼睛看到了另一双眼睛,我们也发现别人的生活早已包含了我们自己。活着,并且告诉别人我活着,活得难受,活得舒服,活得越来越不想活,活得越活越想出点儿格,这其实都不稀罕,时光消逝了,而我们留了下来。

在你手中的这本刊物里看到了别人或者让别人看看你,把心脏、肺、鼻子、舌头等换成方块字,换成这些带响的小巧符号,生活突然变得可以阅读,可以触摸,并且可以交换。

我们究竟可以看到什么?

花了钱的朋友,你买这样的刊物就有权提这样的问题。

问得好!

女士们,你们好。你们忙完工作、忙完家务、忙完里、忙完外、忙完孩子、忙完丈夫,忙完买菜做饭洗衣服,打开这本刊物,请你们看看,你们的快乐如果没有这样忙,还能不能称为快乐?而生活的幸福,好像早晨八九点钟的太阳。

先生们,你们好。你们天生向往纯正的精神生活,在天空飞翔却把自己的投影洒向大地。你们挑选有用的文章,而这一次你们不会失望,这本刊物使你们在生存竞争中找到另一种宁静……

一切平民的、大众的趣味都将得到尊重;一切真诚质朴的情感都将得到张扬;一切浮华的、庸俗的格调都将遭到唾弃;一切腐朽的、残酷的观念都将遭到痛击。

自由的生活完全仰仗生活的自由。

《时代生活》的愿望仅仅是:把话筒对准我们共同的生活。

(资料来源:万秀凤,高金康.广告文案写作[M].上海:上海财经大学出版社,2005.)

该文案长短句参差,最短的句子只有三个字,最长的句子几十个字。多种句式的运用使整个文案变化多端、生动活泼。以第七自然段为例,开头是简短的问候语,紧接着是由三个句子组成的排比句,营造出一种紧张匆忙的气氛。此时,插入"请你们看看"的短句,节奏缓慢下来,而接下来的反问句、比喻句使文案又起波澜。正是通过长短句的有效搭配、各种句式的灵活运用,该文案把《时代生活》杂志的性质及办刊的理念等很好地表达了出来。

#### 3. 按照条理,分列材料

长文案由于包含众多的信息,如果文案条理不清楚,内容就可能乱作一团,从而干扰信息的良好传达,甚至使受众放弃阅读。因此写作长文案前,要细心整理材料,并加以分类。值得一提的是,由于长文案包含较多的材料,不需要勉强安排逻辑顺序,只要把所有材料分门别类后按照一定的条理列出即可。请看下面一则"新加坡克拉码头"旅游的文案。

### 在我们的古老店铺里，却拥有世界最新奇的事物

在克拉码头，古老的不只是店铺，这里的一切都散发着同样古老的气息。早在两百年前，这个地方已是一片繁华。在那个年头，所谓的美芝路还是一块沙滩，所谓的莱佛士，还是一个实实在在的人名，而不是酒店的名字。现在，这群古老的货仓摇身一变，成为一间间别具风格的店铺，这里店铺真不少，走过了餐馆，就是店铺，走过了酒廊，又是店铺，走过了游乐场，依然还是店铺。

#### 对了，就是这些店铺

这里足足有176间各式各样的新奇店铺，对于那些已经厌烦了寻常无趣的购物中心的人士，总可以在这里找到一些惊喜。首先，这里有的是服装，在我们的时装店里，您一定能找到目前时尚的服装。如果您找不到所需要的可能就是这种款式不再流行。Coco Chanel 就说过这么一句意味深长的话："时装总会过时的。"难道不是吗？

#### 随意佩戴的奇特饰物

如果您想让自己装扮得更精致高雅，只需遵守一条简单的规则，那就是：随意试戴所有的饰物，站在镜子前看个清楚，直到完全称心如意再来结账就是了。

克拉码头有古意十足的项链，更有以珍贵金属制作、现代风格浓烈的精品饰物。这里有适合各个年龄人士的手表，还有充满民族气息的饰物，任您挑选。还不满足吗？好吧，为什么不看看最新奇的立体影像首饰呢？这类首饰可望而不可即？没这回事，它们将成为您身上最漂亮的点缀。

#### 美化您的家居

您也可以在这里找到所需要的任何家庭用品，无论是美观实用的，或者是纯粹用于装饰的，甚至可以找到一些适合在睡房中使用的物品(别想歪了，我们说的是闹钟)。

好东西多得是，还有用最佳品质的布料定制的服装、令人赞叹的雕塑品，以及满墙的旧海报、新海报、图画和镜子。

#### 可别忘了孩子的那一份

如果您一时把孩子给忘了，当您找到他们时，他们或许正在忙着射击外星人和锤打小怪物(还好这只是游戏机罢了)。带孩子们到克拉码头逛逛，这里有纯粹出售儿童服装的店铺，只要几分钟您就可以将他们装扮成英俊的宇宙英雄，足以和外星人一决胜负。

#### 河上的旧物

克拉码头甚至还有一些售卖古董的老店铺，所卖的东西有钓鱼的浮台，也有古老的宣传海报，你只要细心寻找就必有收获。如果能够在一百年后再来到这个地方，您或许还能找到一张克拉码头的旧广告，说着购物大优待的陈年往事。

#### 前往的方式也有无穷乐趣

星期一至星期三我们的店铺由中午开放至晚上9点半，星期四至星期天则延长至晚上10点半。此外每日上午11点至下午4点(星期天除外)，如果您持有任何一家商店或餐馆所签发的磁卡，即可免费停车。我们亦备有河上的车，每日上午11时到晚上11时，每10分钟一趟，由莱佛士坊地铁站(渣打银行出口)出发。虽然它们的"外衣"是古老了些，但别担心，河上的车可是我们的最新创举。

(资料来源：万秀凤，高金康.广告文案写作[M].上海：上海财经大学出版社，2005.)

该文案长达一千多字，信息量大，文案按照材料的各种属性归为几个段落。从"店铺""饰物"等方面对克拉码头的旅游资源作了详尽的介绍，而没有刻意追求段与段、小标题与小标题之间的因果联系。再如前面所列的《和53位涵养"绅士"阅读"泰晤士小镇"F区》的文案，虽材料众多，但文案仍按其不同的性质分别列出。文案不是说明文，只要把信息准确、生动地传播给受众即可。人为地强行在文案材料中寻找逻辑顺序，有时不免牵强，甚至妨碍受众接受广告信息。

## 8.2 系列文案创作

通过一系列设计宣传活动，可树立最佳企业或最佳产品形象。从另一个角度来讲，通过一系列强有力的、多种形式的广告宣传，可使人们感受到企业的实力，增强对企业和产品的信任感。如闻名世界的绝对伏特加系列、南国奥园"运动就在家门口"主题系列，以及百威啤酒不变的"蚂蚁"系列等。系列设计既能抓住多人的"眼球"，又能从容地让商品信息大面积传播，而不会给人以老调重弹的感觉。除此之外，系列设计还是不同诉求的最佳载体。例如，要介绍某服装的多种款式，假使以单个设计来表现，弄不好就会使整个商品信息显得密不透风，反而不能吸引消费者的注意力。但是如果将其进行系列设计，每篇确定一个诉求，即一种款式，那么就能把该服装的不同款式、多种信息全部清晰地传达出来。

### 8.2.1 系列广告概述

系列设计形式以强大的宣传声势、良好的整体效果受到越来越多人士的青睐。确实，相对于单个设计较为平弱的宣传效果，系列广告因其计划性强、持续时间久的特点，更容易强化消费者对产品的记忆。系列设计与单一设计相比具有创意的延续性、时空的扩展性、多种媒介项目的差异性等特点，也正因如此，它远比单一设计在品牌传播中的效果更持久、更有效。

系列设计一般要把握下述五点。

(1) 大的构图关系一致或相近。

(2) 标题字形统一，标题内容或构图位置固定不变。也可以只有统一的标题、标语，其他适当变化。

(3) 有固定不变的商标标志。

(4) 有统一不变的色彩。

(5) 主要画面图形不变，只改变构图形式。

### 8.2.2 系列文案的特征和类型

#### 1．系列文案的特征

1) 内容的相关性

系列文案的内容大都是关于同一产品或服务的，有统一的定位。虽然也有一些系列文案是关于同一类产品的不同型号、不同款式的，但其内容总是有许多相同、相近或相关之处。

内容上的相关性又与前后连接、相互补充、环环相扣的有序性联系在一起。系列设计之间所有作品传达的广告信息都有一定的关联性。如以一个主题为中心，从不同的侧面展开；或是对相同的广告信息以不同的表现方法不断深化。也就是说，系列文案的设计、制作和发布，应按一定的逻辑顺序进行，或先总后分，或由浅入深，或从粗到细，或始隐终显。总之，应体现一种内在的必然联系，使消费者能够理解并乐于接受。

2) 风格的一致性

系列设计还表现在风格的一致性上，其所有作品都必须保持一种统一的风格，呈现出一种鲜明的个性特点。不管是同一种产品的系列设计，还是同一类产品不同型号的系列设计，都要求在表现风格上做到和谐一致，体现出较强的整体感，使人一看就知道是一组系列设计。系列广告最忌单兵作战、各自为政，缺乏整体性和凝聚力。文案的风格包括语体风格和除此以外的其他表现风格。语体风格又包括书面语体风格和口语语体风格。文案的风格是多姿多彩的，或华丽或平实，或含蓄或明快，或庄重或幽默，或豪放或婉约。对于一组系列文案来说，保持风格上的一致性，才容易为受众所识别。

3) 结构的相似性

系列文案的结构是相近、相似，甚至相同的。在一组系列文案中，如果其中的第一则是采用"标题 + 正文 + 广告口号 + 随文"这样的格式成文的，那么紧随其后的文案的文本结构，就应当与此大致相同。系列设计在结构上表现出一定的相似性，这是人们区分系列设计还是单一设计的重要标志。结构上的相似性具体表现在三个方面：一是文案标题句式的一致性，通常采用句式相同或相近的标题；二是文案正文结构的一致性，通常在篇幅、结构、行文方式上相同或相近；三是画面表现的一致性，往往选用在构图、色调等方面有某些共同特点的画面来表现。

4) 系列文案表现的变异性

系列设计的主题、风格虽然相同，但它们并不是同一则平面创意设计作品。除了信息方面的变化，系列设计作品之间最大的差异是表现的变化，包括画面的变化、标题的变化、文案正文的变化等。这种表现的变异性是与受众对广告的接受心理密切相关的。受众一般只接受与他们以前得到的信息或经验有所比较的信息，任何新异事物都容易成为其注意的目标，而刻板的、千篇一律的习惯性刺激却很难引起人们的注意。要使受众不至于对系列设计产生不适应感和厌烦感，让系列设计作品吸引受众连续看下去，就必须避免雷同化，突出差异点，保持新鲜感，增强可读性。当然，系列设计中的"异"是同中有异，这种"异"集中地体现在文字技巧和艺术表现手法的变化上(图8-1)。

## 2. 系列文案的类型

对系列文案的分类，人们有着不同的认识。有人按照系列设计的直观表现，将它分为相同正文重复出现的系列、相同标题重复出现的系列、连环画式的系列及同一模特重复出现的系列。这种分类方式注重系列设计表现方法方面的某些特征，但是并没有涉及各种类型的系列之间更本质的区别。因此，我们以系列传达广告信息为分类标准，将其分为下述三类。

1) 信息一致型

信息一致型即系列的所有设计作品都传达完全相同的信息，但采用不同的表现方法，从而使受众对广告信息产生深刻印象。例如下面三则"505神功药枕"报纸系列文案的正文是

一样的，即"505神功药枕是中国医科院西安分院研究员、中国中医研究院名誉研究员来辉武先生根据中国传统保健养生和内病外治的理论，运用现代科学技术的研究成果，在大量临床实践的基础上，依据祖国医学四气五味、经络、穴位及阴阳、气血、腑脏关系原理精心研制而成的外用医疗保健品。505神功药枕具有清肝明目、醒脑开窍、镇惊安神、芳香避秽等功效。对高血压、脑血管、颈椎病、神经衰弱等病所致的头晕头痛、失眠、健忘、胸闷、心悸等症状有较好的疗效，长期使用，可增强机体抵抗力和免疫功能，夏季和505神功元气袋配合使用疗效更佳"。但这三则广告的标题却分别如下所述。

盛夏酷暑，使我精力充沛、高考取得成功的是——505神功药枕
盛夏酷暑，使我保持平稳血压和愉快心境的是——505神功药枕
盛夏酷暑，使我免受失眠之苦的是——505神功药枕

标题中的"我"分别是青年学生、老年男子和中年妇女，并配有人物照片。三个标题都采用同样的句式，但内容有别，各自以不同年龄层次的消费者为诉求对象，然而宣传的却是同一产品的相同信息。

图8-1

### 2) 信息并列型

信息并列型是指部分系列文案将同一主信息分割成表现主信息不同侧面的分信息，通过系列的形式加以表现，从而使受众对广告信息的各个部分有全面的了解。这种类型的系列文案常常由一则传达完整信息的作品统领几则传达各侧面信息的作品组成。例如，"润"牌护肤用品系列文案部分如下所述。

**其一：**

<div align="center">

**情润女人心**

</div>

听我说一个美丽女人的故事，好吗？

美丽的女人，成长经历的点点滴滴，凝聚着多少柔情似水的故事，我也是一样。

真的，生命中，我难忘可亲可敬的润姐。

她那永恒的爱意，使我生活充满温馨及信心。

**其二：**

<div align="center">

**润肤无声　爱意永恒**

</div>

小时候的我，真不懂事，每天又哭又闹，爸爸整夜睡不好，妈妈急得直掉泪。我的皮肤上好像有许多小蚂蚁，是痛是痒，说不出，只好哭喽。唉，真的好怀念妈妈温暖滋润的身体。爸爸妈妈最疼我，找来润姐，听听她怎么说。

润姐："青春呵护不当，有害因素过多会造成肤色晦暗及肌肤老化，保养肌肤，应当及早重视。"

我才明白，滋润才会美丽……

<div align="center">

**润滋润日霜**

</div>

润滋润日霜蕴涵丰富的天然成分、蛋白质及维生素E，补充水分和养分；在肌肤表面形成微孔层，促进肌肤健康；独有抗衰老配方，改善肌肤脂质代谢。"润"诚意奉献日霜、晚霜经典套装，奉送整瓶卸妆乳液，配合使用，效果更佳。

**其三：**

<div align="center">

**润肤无声　爱意永恒**

</div>

成家后，最大的感觉就是做女人真累，努力工作，照顾家庭，似乎白天总是属于别人的。夜深了，卸去残妆，洗个澡，用那百般呵护我的"润"护理一下肌肤，是我每天最大的享受。

润姐："深夜肌肤，细胞活动达到高峰，最易吸收营养。卸妆不彻底，护理不当，极易失去青春靓丽的肌肤。抓住肌肤护理最佳时机，选用适当的卸妆乳液、营养晚霜，清洁肌肤，补充夜间水分、养分。夜间保养，马虎不得。"

<div align="center">

**润营养晚霜**

</div>

润营养晚霜在肌肤表面形成含水保护膜，有效保湿、蕴涵角鲨烷、多种维生素，滋养肌肤，延缓衰老。润诚意奉献晚霜、日霜经典套装。奉送整瓶卸妆乳液，配合使用，效果更佳。

(资料来源：杨群祥.广告策划[M].3版.广州：广东高等教育出版社，2017.)

这组系列文案将产品当作善解人意的"润姐",用一个女孩子的成长历程自然地带出"润"牌系列护肤品。形式别出心裁,颇有新意。

3) 信息递进型

信息递进型是指文案系列所传达的信息彼此有层层递进的关系,即对广告主题的纵向分解,可以是悬念型的,也可以是企业产品的发展历史,使受众对广告信息的理解不断深入。请看下述快雪胶囊的上市系列文案。

---

**其一:**

还有三天,广州快下"雪"啦!

**其二:**

还有两天,广州快下"雪"啦!

**其三:**

还有一天,广州快下"雪"啦!

**其四:**

下"雪"了

新一代美容保健品隆重面世了!

快雪胶囊,美容快餐。

市内健民、友邦、穗联等各大药房、公司均有发售。

保持面容美丽,是现代女性的共同愿望。然而,由于现代生活紧张忙碌,职业女性们最渴望获得既有效果,又简便易行的美容手段。对此,"快雪"大胆提出"美容快餐"新概念。"快雪"是调节机体平衡、养阴润燥、标本兼顾的精品,适用于有蝴蝶斑、黄褐斑、皮肤黄黑、干燥粗糙的女性。采用胶囊形式,瞬间即可服用,"快雪"胶囊使现代女性的美容不再是烦琐的负担。

(资料来源:杨群祥.广告策划[M].3版.广州:广东高等教育出版社,2017.)

---

在广州生活过的人都知道广州是不下雪的,现在报纸竟连续三天预告下"雪",自然引起读者的广泛关注。第四天的广告将谜底揭开,原来下"雪"是指"快雪"胶囊上市,受众自然很容易就记住了"快雪"这个品牌。

### 8.2.3 系列文案的写作

在进行系列文案的写作之前要先对它的表现形式、创作步骤和写作要求等进行了解。

#### 1. 系列文案的表现形式

系列文案的表现形式有下述四种。

1) 标题不变正文变化型

标题不变正文变化型,即在系列文案中用相同的标题配合变化的正文。例如,苹果电脑

公司报纸广告系列文案，所有的标题都是"因为它得心应手，您当然随心所欲"，而正文则分别介绍苹果软件在商业应用上配合不同操作软件等方面的过人之处。请看下述"汾阳杏花酒"系列文案。

**其一：**

　　　　杏花汾酒远驰名，洌润甘芳品格清。
　　　　庄起太白来一醉，好诗千首唤人醒。

**其二：**

　　　　将军跑马触神泉，芙酒喷香勇士喧。
　　　　一饮三呼摧敌阵，凯歌高唱满汾川。

**其三：**

　　　　贪杯莫诬醉八仙，浪迹红尘颠倒颠。
　　　　科学摄生适量饮，为民服务可延年。

**其四：**

　　　　巧把琼浆装玉瓶，五洲四海播清芬。
　　　　争誉不只家邦美，万国联欢也托君。

这四则文案的正文用独特的诗歌体将汾阳杏花酒的历史、品质、影响及厂家对受众莫贪杯的忠告和盘托出，而标题"因为它得心应手，您当然随心所欲"则不变。

2) 标题变化正文不变型

标题变化正文不变型，即在系列文案中用不同的标题配合相同的正文。例如，来自瑞士的瑞泰人寿保险公司在中国台湾地区的报纸刊登的系列招聘文案，四则文案正文完全相同，但是分别冠以"寻人""征人""找人""要人"的标题。虽然正文相同，但是多变的标题仍然有助于加深受众的印象。

3) 标题变化正文变化型

标题变化正文变化型，即在系列文案中，每一则文案的标题和正文都有所变化。在这种情况下，一般都会以相同的图案或图形来保持系列文案的统一性和完整性。

4) 标题不变正文不变型

在某些系列文案中，标题和正文都没有变化，但是版面的编排发生了变化，与文案配合的画面也发生了变化，这种表现方法一般多出现在以画面为中心的系列设计中。

## 2. 系列文案的创作步骤

第一步，研究广告主体的广告目的、广告策略、广告计划等，在平面创意和表现的初步策划中，决定是否运用系列文案形式。

第二步，在决定运用系列文案形式之后，对广告主体信息的各种要素进行有机地分类。分类的原则是信息层次的同一性和各个信息含量之间的均衡性。

第三步，在决定系列文案的总信息和各个单则文案分类信息的基础上，进一步决定系列

文案的整体表现风格、语言特征以及画面的构成，以形成系列整体。

第四步，进入每个单则文案的具体写作过程后，文案人员要运用语言符号，将前面所规定的信息传播任务、风格、特征等各个方面进行到位的表现。

第五步，是在单则文案完成的基础上，进行系列文案的整体协调、配合和整合的过程。

系列文案以完整性、同一性来形成一种单则文案难以抵敌的魅力和气势。因此，系列文案在风格表现、语言特征、画面构图等方面都应该是统一的。要特别注意表现意义的整体把握。

3. 系列文案的写作要求

系列文案具有与单则文案不同的特点，故而在写作上也有不同的要求，具体表现在下述三个方面。

1）注意语言的相互呼应和风格的一致性

系列文案的语言风格必须保持一致性，这是为了加强系列文案的有机联系，发挥系列文案的整体效应，在行文中要注意遣词造句乃至篇章结构的呼应。例如，广东邮电企业形象的系列文案，在用词上都十分注重在统一中求变化，在变化中求统一。它的正文如下所述。

多年来，我们遵循"人民邮电为人民"的精神，以充分满足社会各界和公众沟通需求为己任，不断拓展电信业务。

多年来，我们秉承"服务社会，服务万家"的信念，以充分满足社会各界对电信业务的需求为己任，不断开拓新业务，使电信业务更为丰富多彩。

多年来，我们力践"以发展求生存"的思想，锐意进取，不断超越。

不难看出"遵循……精神""秉承……信念""力践……思想"是相互呼应、相互映衬的，虽然侧重点不同，但有着同样的力度和涵盖力。

2）注意信息的完整性

写作之前，系列文案应根据广告信息的内在联系对它们进行分类，并且分类应尽量穷尽，不要遗漏任何一个重要的信息构成和具有明显并列或递进关系的信息。在写作系列文案时，应尽量让一个单篇文案传递一类信息。如果有三个并列或递进的信息需要传递，系列文案就应包括三个相对独立的单篇文案，必要时还可以以一个具有概括性的单篇去提示其他单篇的内容。同时对系列中的各单篇文案应"一视同仁"。写作系列文案时应给每一个单篇以同等的重视，并且在每一个单篇上花费大致相同的精力和笔墨，以保证系列文案整体的平衡。例如，福特汽车曾在报纸上推出一则系列的半版文案，具体内容如下所述。

其一：

### 听取您的意见是我们生产每一部福特汽车的必经之路

"耳听八方"，以顾客的意见为本，设计出满足顾客需求的汽车，是福特公司90多年以来不变的信念，也是令福特汽车在全球200多个国家及地区广受欢迎和在单类汽车品牌销量中卓然出众的原因。不仅如此，分布全球6大洲的福特汽车生产厂还能使我们根据各地的实际情况，不断积累经验和丰富自身的知识，更好地满足世界各国顾客的要求。

现在，我们来到中国，认真倾听顾客的心声，积极汲取炎黄文化的精华，并不断将它与我们丰富的造车经验相融合，制造适于中国的高水平汽车。

福特汽车　因为卓越，所以超越……

## 其二：

### 关心备至是遍及全国各地的福特维修中心带给您的承诺

作为世界汽车行业的领导者之一，我们不仅注重生产和销售汽车，更懂得如何让关心伴您一路驰骋。随着中国公路的不断延伸，我们的维修服务也在积极发展。

设立在全国各地的40多个福特维修中心，不仅拥有一批训练有素、技能出众的维修人员，还配备了先进的汽车检测和维修设备。而新一代汽车故障智能诊断仪更是出类拔萃，能够自动地为您的汽车进行准确的检查，以便及时提供妥善的维修。

"无论车在何处，都能享受及时、妥善的服务"，这就是我们关心备至的体现，也是每一个福特维修中心对您的承诺。

福特汽车　因为卓越，所以超越……

## 其三：

### 看重当地的实际情况是我们制造耐用汽车的重要途径

"眼观六路"，广泛了解中国各地的实际情况，继而制造出适合用户需求的耐用汽车，是福特公司所坚持的原则。

中国公路绵延复杂，道路千差万别，这对汽车是一种严峻的考验。所以，我们对每一辆福特汽车的耐用性都精益求精，确保它能够从容面对崎岖道路的挑战。

注重实际情况，并与福特丰富的造车经验相结合，这就是福特对自己的要求，也是福特汽车在全球200多个国家及地区广受欢迎的原因。

福特汽车　因为卓越，所以超越……

## 其四：

### 关心不仅仅局限于大问题也体现在小小的原厂配件上

作为世界知名的汽车公司，我们不仅注重生产和销售汽车，更懂得如何去关心我们的每一位顾客。

在每一个福特维修中心，大问题固然难不倒经验丰富的维修人员，小小的原厂配件更是凝聚着我们的一片心意。全球统一的纯正原厂配件的库存标准确保您随时获得所需要的零配件，减少维修时间。严格设计的原厂配件，准确有效地使汽车持久耐用，表现骄人。

"无论大小，都为您考虑周到"，这样您就能与世界200多个国家及地区的用户一样，在享受我们出色服务的同时，更感受到我们无微不至的关心。

福特汽车　因为卓越，所以超越……

**其五：**

### 关心是福特维修人员在高技术与高效率之外的特别奉献

作为现代汽车工业的奠基者之一，我们不仅注重生产和销售汽车，而且还关心售后服务的质量和水平。在福特维修中心，每一位维修人员都必须经过严格的培训，不断完善自身技艺，熟练掌握和使用世界先进的检测和维修设备，提高维修技术与效率，从而为您在日益繁忙的商务活动中，节省下宝贵的时间。

不仅如此，我们的维修人员还继承福特优秀的服务传统，以关心用户、令顾客满意为己任，为您提供福特综合质量保证，让您称心如意地享受福特全球统一的标准服务。

这就是我们对遍及全国44个福特维修中心的要求，也是我们每一位维修人员对您的承诺。

福特汽车　因为卓越，所以超越……

**其六：**

### 想象总是不断激励着我们对现有汽车科技实现突破

在福特，每一次汽车科技的进步都蕴涵着想象的力量。想象使我们在认真考虑顾客实际需求的基础上，不断突破固有观念，努力探索更高科技。

更加节省燃料，有效降低有害气体的污染，采用双能源系统……在生产福特汽车的每一个领域，我们都支持将尖端科技应用其中。今天，福特21世纪概念车——Synergy2010已经诞生，它是无数造车精英的智慧凝聚，集中体现了福特汽车对先进科技的追求。

现在，我们来到中国，不遗余力地将世界先进科技运用于中国的汽车制造工业之中，让您在享受驾驶乐趣的同时，更能感受到我们锐意进取、积极突破的风采。

福特汽车　因为卓越，所以超越……

（资料来源：杨群祥.广告策划[M].3版.广州：广东高等教育出版社，2017.）

上述系列文案有很强的整体意识。它们没有局限在产品性能的宣传上，而是提升到品牌形象的高度来进行宣传。因为产品性能和服务个性只能作为品牌形象的支撑点，所以每一篇文案要各有侧重，虽然主题不变，但重点有异。福特汽车的第一篇文案侧重宣传企业以顾客为导向的经营理念；第二篇文案侧重宣传企业维修服务的普及性；第三篇文案侧重宣传企业注重当地实际情况的市场意识；第四篇文案以小见大，以零配件的完善，宣传企业精益求精、无微不至的态度和精神；第五篇文案以服务的质量和水平为宣传重点；第六篇文案以产品不断超前的科技手段，表现企业的创造力和想象力。以上六篇文案结构严密，环环相扣，将福特汽车的整体形象准确、有效地传递给消费者。

3）选择适合产品或企业自身特点的表现方式

系列文案的展开要充分考虑产品或企业的特点，对新上市的产品可采用悬念吸引的方式展开；对功能多或优点多的产品可采用整体分解、化解难题等方法展开，将产品的功能、优点及解决难题的方案娓娓道来；对于适用对象较广的产品，可采用角色更换的展开方式。但是我们还必须注意系列文案展开方式的多元性与开放性。广东邮电曾在"世界电信日"期间

推出一套系列文案，就运用了这种展开方式。具体内容如下所述。

**其一，标题为：**

每天前进一步，永远真诚服务
我们的业务每天都在延伸
我们的服务每天都求创新
我们的企业每天都在前进
广告口号：跨越时空，连接未来
(正文略)

**其二，标题为：**

我们的业务每天都在延伸
网络在扩展，业务在扩展
广告口号：跨越时空，连接未来
(正文略)

**其三，标题为：**

我们的服务每天都求创新
业务愈多样，服务愈多样
广告口号：跨越时空，连接未来
(正文略)

**其四，标题为：**

我们的企业每天都在前进
需求无止境，发展无止境
广告口号：跨越时空，连接未来
(正文略)

(资料来源：杨群祥.广告策划[M].3版.广州：广东高等教育出版社，2017.)

从此可以看出，文案之一从总体上阐明了企业的前进步伐和服务精神，并以提要的形式提示了企业发展的三个方面；之二侧重业务；之三侧重服务；之四侧重企业实力。这四篇文案先总后分，条理清晰，相互辉映，气势恢宏。

除了上述介绍的方式以外，在系列文案写作的过程中，还必须善于创造新的方式。因为唯有创新，才能更有活力，才能更吸引受众的注意力。

文案在写作上有哪些具体要求？

# 第9章

## 文案创作的构成

### 学习要点及目标

- 本章主要要求对文案创作的构成进行了解和掌握，通过对文案创作的标题、正文、口号、随文的了解，提高文案创作的整合能力。
- 通过本章的学习熟悉文案创作的结构，并能够对结构技巧运用自如。

### 本章导读

9.1　文案创作的标题
9.2　文案创作的正文
9.3　文案创作的口号
9.4　文案创作的随文

文案具有标题、正文、口号语和附文四大部分，文案撰稿人只有在这四个基本结构的基础上进行适应性、创意性的操作，才能使文案结构体现出各种不同的特点、符合不同的媒体特征、对应不同受众的心态。文案创作不仅要考虑到不同媒介的特征与要求，还要考虑到广告的目标、对象、功能和作用，做到有的放矢、量体裁衣。

## 9.1　文案创作的标题

文案标题是表现主题，引起受众注意的文字部分。通常它比正文、口号语、随文部分的字体要大，且置于文案最显著、最醒目的位置，以吸引受众的注意力。它的作用在于吸引人们的注意力，给阅读者留下深刻印象。只有当受众对标题产生兴趣时，才会阅读正文。好的标题，是优秀文案所必备的，如果标题平淡无味，那么整个文案就不可能在铺天盖地的平面创意设计中脱颖而出。因此，一则文案的成败，在很大程度上是由标题的质量所决定的。

### 9.1.1　标题的提炼

#### 1. 标题的生成

一款商品如果没有卖点就不会引起消费者的注意，它在市场上的存在就毫无意义了。卖点实际上就是标题创作过程中的构思重点。

在构思标题的过程中，会有无数个思路。思路的整理最好使用逻辑树状图，因为树状图能把新的意念进行重点与分类的整理。凡是无法用恰当的文字表述的，就用朴素的语言先写下来，不必考虑是否有语病，是否存在啰唆的现象，这样可以边写边找语感。也可以先把所有的问题写出来，并按照说明程度把最惊人、最有说服力的事实放在最前面，然后对这些题目进行反问，如卖点可靠吗？诉求合理吗？而后再对满意的题目进行语言的浓缩和提炼加工，在语序上反复调整，在用词上进行反复推敲，以体味它的效果。冥思苦想出来的标题，

它们有可能成为不错的副标题。在此需要明确的是，修辞的目的是为了更有效地传达和沟通，为了与受众产生关联性。修辞所使用的语言要真实、准确、简洁，且更具新意，营造出有形象感的效果。

具有冲击力的语言并不是靠语法规则或某些固定的修辞手段创造出来的，它来自撰稿人的洞察力和语言修养与灵感。如果比喻不恰当、双关义模糊、排比无气势、对偶不工整、比拟不形象，而一味地追求对仗形式反而华而不实。

### 2. 标题的表现形式

文案标题的表现形式相当灵活，没有一定之规，归结起来有几十种之多。在现实中，标题往往不是一种表现形式，而是两种甚至是多种表现形式结合的产物。

1) 叙述式

叙述式是以平铺直叙的方式，暗示一个情节的展开，其特点是吸引受众阅读正文。例如，"当这辆新型的'劳斯-莱斯'汽车以时速60英里行驶时，最大的噪音发自车上的电子钟""次日有三条航线飞往美国的只有泛美航空公司"。叙述式表现方式占所有表现形式的23.8%左右。

2) 悬念式

悬念式是先设立一个悬念引发受众追根究底的好奇心理，从而吸引受众的注意力。这种悬念一般是受众不能预料的，甚至是完全与受众认知倾向和心理期待相反的事实。这种形式的标题常能让受众感受到问题的答案，以设问或反问的方式引起受众的好奇心，把读者拉进广告文案，诱导他们到正文中寻求答案。例如，"为什么国内98%的民航机都有同样的坚持……"（埃索石油）；"鞋上有342个洞，为什么还能防水"（Timberland野外休闲鞋）；"隔离又美白，怎能不白？"(小护士隔离美白霜)等。这种表现形式占所有表现形式的20.8%左右。

3) 新闻式

新闻式是根据人们对新闻报道感兴趣的心理，采用写作新闻标题的手法，使用带有新闻意味的词句，以发布新闻的姿态传递新的信息。其先决条件是，广告信息的本身必须具有新闻价值，必须是真实的、新鲜的事物。例如，"'舒味思'的人来到此地"（舒味思奎宁柠檬水广告）；"纽约正在把它吃光——来味牌真正犹太裸麦面包"（来味面包）。这种表现形式占所有表现形式的18.9%左右。

4) 祈求式

祈求式是用建议、劝导的语言和口吻，采用鼓动性、敦促、感叹的语气向受众进言，暗含着"来吧""试一试""千万不要"等意思。例如，"不会让您一路挤到美国"（西北航空公司）；"没有什么比这种感觉更好"（Dr Martens休闲鞋广告）；"对家人关心，就要对牛油存戒心"（花唛植物牛油）。这种表现方式占所有表现形式的12.4%左右。

5) 暗示式

暗示式是采用不直接明说的方式来透露产品或服务的质量、特点以及消费者内在需求等。例如，"只溶在口，不溶在手"（M&M巧克力豆）；"知'机'知面要知'心'"（格力空调）。这种表现方式占所有表现形式的12.2%左右。

6) 演出式

演出式是配合图片、形象、口语或活动画面的文案标题形式。其特点往往具有场景感、

现实感和生活感。人们在毫不经意地谈天说地或相互寒暄中，传达广告信息。这种形式占所有表现形式的11.9%左右。

7) 赞美式

赞美式是从正面角度出发，选用赞颂企业或商品优点的词句作标题。例如，"人头马一开，好事自然来"(人头马XO)；"喝了娃哈哈，吃饭就是香"(娃哈哈儿童酸乳)；"常人无法抗拒的外在美，常人无法体会的内在美"(捷豹轿车)。但要避免自我陶醉，自我炫耀，以免造成受众的逆反心理。

8) 承诺式

承诺式的主要特点是在标题中向受众承诺某种利益或好处。常用词汇大致有免费、定能、优惠、美丽、气派、方便、减价、附赠等。例如，"每月省电17%，这您能想到吗"(松下空调电器)；"KMB通天巴士载你到世界每个角落"(KMB)；"泻痢停，痢疾拉肚，一吃就停"(泻痢停)。

9) 抒情式

抒情式是突出情感交流沟通，以对受众产生较大的影响。例如，"献上颗颗爱心，洒下一片深情"(红梅)；"身在雷诺，日行千里仍不失法国人独有的浪漫胸怀"(雷诺汽车)。

10) 比喻式

比喻式是寻找司空见惯的内容与诉求点进行贴切、生动的类比。例如，"她就像一个孩子，你还没有就不会理解拥有的感觉"(保时捷汽车)；"慷慨的旧货换新——带来你的太太，只要几块钱，我们将给你一个新女人"(奥尔巴克百货公司)；"就像你恨它一样驾驶它"(VOLVO越野车)。

除此之外，还有对比式、证言式、幽默式、拟人式、又关式等标题形式。

### 9.1.2 标题的写作

#### 1. 标题的写作类型

1) 按照标题的构成分类

(1) 单一标题，即以一个单独的句子形成的标题，在内容和形式(字体、位置、大小)等方面是统一的。例如，"节假日是'柯达'的日子""中国乐凯，迷人色彩""春兰空调，高层次的追求"等。

(2) 复合标题，即标题由几个不同的句子构成，在内容和形式(字体、位置、字号)等方面都有变化。一般来说，按照复合标题中各部分的性质，可分为三个层次：①引题(眉题、首题)，居于标题之首，起到引出正题的作用。②正题(主标题)，任何复合标题都不能缺少正题部分，它是复合标题的核心；③副题(尾题)，居于标题之尾，对主标题起到补充和转折的作用。

因此，复合标题可以有"正题——副题""引题——正题"和"引题——正题——副题"三种形式。

例如，南方日报的广告标题是"春江水暖你先知(引题)，南方日报(正题)，每天三大张，天天有彩版，信息量更大，可读性更强(副题)"；海南养生堂龟鳖丸的标题是"疲劳过度、神经衰弱、体弱多病者(引题)，理想的滋补品(正题)"等。

作为复合标题，第一不能没有正题，第二是引题和副题在字体、字号、位置上不能超越正题，要显示出主标题的主导地位。此外，还可以在正文中的某些部分为其添加次级小标题，以引起目标受众的注意，强调重点。

2) 按照标题的性质分类

(1) 直接性标题，即直接点明广告内容，受众一看标题就知道广告要说些什么。例如，"三分长相七分扮，芭蕾化妆最耀眼"(金芭蕾化妆品)；"乘风电扇，风景(劲)独好"(乘风电风扇)。

(2) 间接性标题，即标题以吸引注意力为主，并没有点明广告内容，而是需要阅读正文之后才会恍然大悟。例如，有一则平面广告的标题是："这头猛兽的低吼回响在多少男人的睡梦里"，其广告内容是BMW跑车的广告，以野兽寓意跑车来引起人们的注意，刺激受众阅读正文的兴趣。

3) 按照标题的写作方式分类

(1) 利益型标题。此种标题也称颂扬型标题，以突出产品给消费者提供的利益为主。例如，"每早都令您食欲大增，度过精神饱满的一天"(酸梅)；"又纯净、又清洁、又顺畅的派克墨水"(美国派克墨水)。

(2) 悬念型标题，即提出一个令人感兴趣的结论，要寻找答案，就需要阅读广告正文。例如，美国有一则关于酒后驾车危害的公益广告，它的标题是："我爱上一个名叫凯丝的女孩，但我却杀了她"；再如，"您将不再会有债务问题"(计划保险公司)，"尽管吃，不用担心你的体重"(杰克饼干公司的爆玉米花)。

(3) 提问型标题，即以提问的语气创作标题，问题的答案需要阅读正文后才能知道。例如，"难道这不是一个值得庆贺的日子吗?"(基茨牌金枪鱼)；"又有谁能超越'法尔斯通'呢？"(法尔斯通轮胎公司)；"蚊跟人走，怎么办?"(六神高效驱蚊水)。

(4) 叙事型标题，即以直接叙述的方式创作的标题，是较常见的一种。例如，"维维豆奶，欢乐开怀""驱虫良药——肠虫清"。

(5) 新闻性标题，即以广告内容中具有新闻价值的语句做标题，以引起目标受众的注意。例如，"隆重登程"(北京切诺基轿车广告)；"苹果专卖店今日开张！"。

(6) 命令型标题，即以祈求、号召、劝说、希望的语气创作的标题。这种标题必须婉转，不能令消费者感到有被强迫的感觉。例如，"请喝可口可乐""请你在房里边学边干"(烹调广播学校)。

(7) 情感型标题，即以温馨、亲切、富有人情味的语句创作的标题。例如，"漫漫人生路，浓浓三威情"(三威浓缩洗衣粉)；"人生难得一知己，生活怎能无'知音'"(《知音》杂志)；"其实男人更需要关怀"(丽珠得乐)。

(8) 寓意型标题，即以双关、比喻、暗示的方式创作的标题。例如，"聪明不必绝顶，愿你慧根长留"(台湾某生发剂)；"人生没有橡皮擦"(台湾某涂改液)。

(9) 幽默型标题，即通过幽默式的语言与受众的幽默感产生共鸣，激发受众的兴趣。例如，某止痒丸的文案标题是"忍无可忍"；某打字机的文案标题是"不打不相识"。

无论采用哪种标题，只要能够巧妙地引导受众阅读正文或对文案正文进行高度概括，抓住受众的目光，帮助受众理解广告内容，就属于成功的标题。

## 2. 标题的写作技巧

**1) 记事式**

无需强调感情色彩，只需如实地将文案正文的要点或与正文有关的事实凝练地说明即可。

**2) 新闻式**

因为标题以发布新闻的形式向公众提供信息，而新闻又与大众生活密切相关，因此一定要强调新闻特点，否则将无人关注。报纸较多使用新闻式标题，因为报纸传递的信息最为快捷，发行量大，一般当日就可见效。

**3) 疑问式**

提出"为什么？"或"怎么办？"之类的问题，以引起消费者的思考和共鸣。

**4) 诗文式**

诗文式也称文字式，以使用各种各样的文学句式来表现标题，标题一般具有诗情画意。例如，前后对应的"一声凤鸣，风靡一生"(凤凰自行车广告)；左右对应的"镜里天地小，体小功能全"(佳能小相机)；格律式的"皎洁月白中秋节，璀璨木兰家具城"(木兰家具城)。

**5) 赞扬式**

大力夸耀商品，但又不使自夸失实。

**6) 催促式**

采用说明进货不多，勿失良机的方法，催促消费者尽快采取购买行动。

**7) 比较式**

对两种或两种以上的商品进行比较宣传，比较式多用于同一厂家新老产品的对比，以证实新产品比老产品有更多的优点。例如，恒基伟业的电子"商务通"和新产品"连笔王"就采用了比较式的手法。老产品"商务通"只能用正楷手写，新产品则可用连笔手写，用新老产品的比较推出新品"连笔王商务通"。

**8) 悬念式**

在标题中设置悬念，使人产生惊奇感。悬念式要掌握这样的原则，既出乎意料而又合乎情理。

**9) 引导式**

诚恳地为消费者出点子、提建议、引导消费，这样可以收到事半功倍的效果，得到消费者的信任。

**10) 承诺式**

以坦诚的语言告诉消费者，本商品会给他们带来什么好处。

**11) 数字符号式**

数字式广告语简明上口，很有特色。例如，"999""555"等。

### 9.1.3 标题的检测

对已完成的标题，需反省如下问题：是否体现广告设计主题？是否表现了商品带给消费者的利益和销售承诺？是否运用了诱发受众好奇心理的表现形式？有没有诱人继续往下阅读的因素在内？语言是否简洁易懂？形式是否简明而有趣味？如果是长句子，广告的目标对象等能轻松地明白句子的意思吗？如果运用了否定词，在体现你所想达到的风格和创新的同

时，目标对象能产生同样的理解吗？是否运用了品牌名称？运用它对广告的效果是否能产生正面的作用？是否使用了新颖的、有感召力的词汇？

## 9.2 文案创作的正文

正文是广告文案中的主体，是以客观的事实对产品及服务做具体的说明，也是对标题的解释和对广告主体的详细阐述，这样可以增加消费者对产品的了解与认识。当标题引起受众的注意后，正文就要承担起对受众进行细致说明的作用。

正文的内容与受众的利益直接相关，它既要考虑到受众当前所迫切关心和了解的问题，还要设身处地地考虑受众的兴趣问题，提供翔实的事实材料和客观理由，从而使受众能更加深入地了解广告的主题，对广告增加信任度，促使受众付诸具体行动。

### 9.2.1 正文的生成

#### 1. 正文的特点

1) 解释性

正文通常要对标题进行解释，由于标题的主要作用是吸引"眼球"，且字数不宜过多，有关商品信息的表达往往是点到为止，因此正文就需要对标题所涉及的相关内容作进一步的扩充和说明。例如，"归源"功能液文案的标题是："老公不再瘦"，标题中未谈及老公何以不再瘦的原因，而正文就需要对其进行解释和说明。事实上，该文案的正文就以妻子的口吻向受众说明了老公服了"归源"功能液后，"他晚上睡得可香了，梦也没了。一个月服下来，胖了好几斤。"可以看出对标题内容进行说明和解释是正文所承担的任务之一。

2) 说服性

如果说标题的主要作用是吸引人，那么正文的作用就是说服人。正文不仅要对产品的基本信息解释清楚，而且还需要让受众对你所说的内容产生信赖感。这就要求正文向受众提供有关商品信息中令人信服的证据、具体事例或详细数据。因为只有让受众对产品心悦诚服，才可能促使他们产生购买行为。

3) 鼓动性

产品广告口号和产品说明书的区别之一，在于前者在介绍产品的过程中有较强的宣传色彩，即含有对产品的称赞、推荐和鼓励受众购买的意思。这种宣传色彩虽然贯穿于标题、正文、口号甚至随文中，但正文的结尾往往有一个角色在介绍完该产品的优点后，对另一个角色说"赶快去买吧"，这其实就是广告正文鼓动受众最直接的告白。当然，更多的正文则是在字里行间表露出含蓄的推动力。

#### 2. 正文的结构

1) 开头部分

开头部分非常重要，因为它要承前启后，既要与标题有持续的关系，同时又必须尽快地将目标受众吸引住，使其能够阅读正文。如果正文的开头部分不好，读者将会失去继续阅读的兴趣。

2) 中心部分

中心部分应把读者的注意力引导到产品或服务上面,介绍产品或服务的特色和能够提供给消费者的功能、效用和利益。

3) 结尾部分

结尾部分应该简明扼要,若有必要可对文中重点部分再次总结强调。

正文的写作规则同其他文章的写作一样,注重"虎头、猪肚、豹尾",即开头部分要有气势,要承上启下,做好转折;中心部分可以展开,包容不同的内容;结尾部分要干净利落,不能拖泥带水。

### 3. 正文的类型

1) 描述性正文

描述性正文,即以客观、正面地描述商品或服务特点为主的正文,尤其是在生产资料商品广告的文案中较常用。

2) 解释性正文

解释性正文,即对问题进行解释的正文,是先有针对性地提出问题,然后提出解决办法。

3) 证书性正文

证书性正文,即以权威性的证据,权威机构及权威人士的证言为主的正文。需要注意的是,作为团体、组织和个人在广告中推荐产品或服务应该是真实可靠的,并要为自己的证言承担相应的责任。

4) 对话性正文

对话性正文,即以两人或多人对话的方式创作的正文。

5) 故事体正文

故事体正文,即以叙述故事的形式作为主体的正文。

6) 幽默体正文

幽默体正文,即以诙谐、幽默的口气创作的正文。例如,菲律宾的一则旅游广告正文:"十大危险!小心购物太多,因为这里的货物廉价;小心吃得过饱,因为这里的食品好吃不贵;这里的阳光充足,小心被晒黑;小心潜入海底太久,记住勤出水换气;因为名胜古迹太多,小心胶卷不够用;上山下山要小心,因为这里山光云影常使人不顾脚下;小心爱上友好的菲律宾人;小心坠入爱河,菲律宾的姑娘美丽热情;小心被亚洲最好的酒店餐馆宠坏;小心对菲律宾着了迷而舍不得离去。"这是以正话反说的形式幽默地表现了菲律宾旅游的好处,实在是一个绝妙的广告文案。

7) 诗歌体正文

诗歌体正文,即以诗歌的形式创作的正文,也是以叙述的语气撰写的正文。该种文案形式优美、感情强烈、感染力强。

8) 自述体正文

自述体正文,即以自述的语气撰写的正文。例如,绿卡牌中华鳖精的广告文稿:"绿卡鳖精是广东虎门金山健康食品厂以自产鲜活的中华鳖为主料,配以枸杞、银耳、桂圆等名贵食物制成,我以纯正的品质和消除疲劳的功效赢得了消费者的信赖。但是,假冒伪劣鳖精泛滥,使消费者真假难辨,对所有鳖精一概不信,给我造成巨大损失……(痛哭失声)"。

## 9.2.2 正文的写作

### 1. 正文的写作原则

如果说广告口号重在易传播，标题重在醒目，那么正文则要靠事实、逻辑来诱导、说服、承诺，围绕标题来写。正文是标题的阐述，是对承诺的解释。

1) 写作朴实

写作中，应避免言之无物和形式主义。类似"独特的丰富口味"这种用形容词、副词堆砌的文案是难以产生冲击力的。

2) 正面陈述

正文不同于标语口号，应尽量陈述产品的特点，传达最为直观的信息。朴实真诚，切忌闪烁其词，绕大圈子，不知所云。

3) 言简意赅

正文的篇幅长短并无界定，一般以短文为好。

4) 语言生动

要强调在朴实和真诚的基础上渲染气氛，好让人们开始行动而不应将文案正文写成散文。

5) 抓住细微之处

抓住商品本身的细节、商品生产时的细节以及消费者使用产品时的细节，然后采用用户经验进行表现。

6) 置身于情境之中

要把自己置身于情境之中，以私人对话的方式来写，使用通俗易懂的语言，就好像你正在与某人交谈一样。广告大师奥格威在回忆写"哈特威"文案时的心境是："我总是假设我在一个餐会上坐在一位女士旁边，而她要求我告诉她应该买哪种商品，她在什么地方可以买到它。所以我就把要对她说的话写下来。我给她种种事实，如果可能，我就设法使它们有趣、具吸引力并有亲切感。"这就是一种将自己置身于情景之中的心灵对话，要用真实的情感去写，以朋友交谈的口气去写，用最亲切的口吻娓娓道来。讲事实，不装腔作势，字里行间透露出你的真诚，将你的这种情调带入产品中，赋予文案以亲切感。只有感动自己的文字才能打动其他人。设计界一个流行的单词"KISS"（keep it sweet and simple），中文的意思是"令其甜美并简洁"。除非特殊的情况，一般在正文中不使用过于严肃、庄重和专业性的措辞和文句。对事物的描写要尽可能让人产生一种"闻到""摸到""尝到"的心理感受。

### 2. 正文的写作要求

讲一些鲜为人知的事实，并尽量用实证的方式来说服受众，尤其是长文案更需要事实。尽可能地经常使用"你""你们"，以及"你的"这些字眼；尽可能地重复标题，并反复用你的品牌名称，而不应以"我们"来代替品牌名称。结尾收题要像豹尾那样结实、有力，要促使消费行为的产生。

广告文案的内容比表现形式更重要，真正决定消费者购买或不购买的是你的文案内容而非形式。确实向受众介绍产品或劳务信息，是文案的重要任务，而正文则是商品信息最密集的部分。如何在正文中较好地传递商品信息使受众愉快地理解、接受并产生购买欲望，这就需要我们在正文写作中注意下述四点。

1) 准确真实，忌夸大造假

《中华人民共和国广告法》明确规定："广告应当真实、合法，符合社会主义精神文明建设的要求，广告不得含有虚假的内容，不得欺骗和误导消费者。"可见无论是什么性质的广告，所宣传的事物都必须实事求是，不能夸大其词，移花接木，这样才能使受众对广告主和产品产生信赖感。例如，英国某市的一条街上有三家裁缝店，相互之间为争夺客源，打出了各自的广告。其中，一家裁缝店的广告语是"英国最好的裁缝店"；另一家裁缝店的广告语是"本市最好的裁缝店"；第三家裁缝店打出的则是"本街最好的裁缝店"。结果只有第三家裁缝店门庭若市，因为前两家裁缝店的广告文案有失真之嫌，而第三家裁缝店的文案真实可信。可见，真实的广告内容是赢得受众对产品长期信赖的最基本的途径，而那些动辄夸耀自己产品"誉满全国""畅销全球"的宣传，是很难使受众相信的，弄不好会使受众对产品产生一种抵触心理。况且，设计文案若是把产品描述得十全十美，反而会令受众生疑，因为在人们的印象中，世界上不会存在十全十美的产品。例如，在房地产广告文案中自我描述地段好、价格好、朝向好、房型好等，却没有谈及任何缺点，这样会使受众产生困惑：世上哪有如此价廉物美的东西？这样反而会对产品的真实性产生怀疑。

2) 突出重点，忌面面俱到

正文必须围绕设计主题，对产品信息进行提炼、分析、研究，从而抓住其中的重点进行宣传。这个重点可以是在同类产品中独一无二的特点，也可以是受众理解设计作品所产生的难点，还可以把解决受众使用产品的问题作为重点。如果一篇文案的正文对某种产品面面俱到地宣传，受众读后也许抓不住要点，效果反而会差。因此，正文写作要去掉可有可无的信息，以突出重点，并非是讲得越多越好。有些广告主为了说明自己的产品有出众之优势，总想在文案中写进所有的商品信息，以使受众对产品有全面的了解。然而，面面俱到的介绍会使设计信息重点不突出，读者印象不深，效果反而不好。例如，某房地产广告文案的正文如下所述。

(1) 因为配合市政动迁，故价位低。

(2) 靠近地铁口，所以交通方便。

(3) 邻近上影外景地，升值潜力大。

(4) 小区规划及单位设计专业水平高。

(5) 社区服务完善。

该广告文案介绍自己的优势可谓十分详细，但是它胡子眉毛一把抓，重点不突出，产品独一无二的优点也将被淹没在许多特点的介绍中，这样的效果未必好。如果有些商品信息非得通过文案加以表现，那么不妨把它设计成系列文案，系列文案中的每一个单篇强调产品的一两个特点，整个系列则共同传递产品的所有信息。这里所说的不包括那些诸如邮寄广告类的产品宣传小册子。

3) 具体明确，忌笼统空泛

文案正文是传递产品信息的主要载体。产品信息的介绍应该具体、明确，不能笼统地空谈，也不能含蓄、朦胧。有的正文虽然语句流畅，也较生动，但产品的信息量几乎为零。这样的广告不能不说是失败之作。例如，某家涂料厂的广告文案正文原来用的是："价廉物美，实行三包"之类的套话，效果不佳。后来，厂家就把正文改为："涂料每公斤0.76元，可以涂刷 4m² 左右墙面。27m² 的住户，只用6.5公斤涂料，不到5元钱。"于是销量激增。为

什么会出现截然不同的结果呢？因为前者表述笼统、叙述概念化，后者具体、明确，使人读后对该产品使用价值了如指掌。要求文案的正文写得具体明确，并不是说正文写得越长越好，越详细越好，而是指正文应把产品的关键信息介绍给大家。例如护肤品广告文案的正文就要具体介绍它的功效，而语言则应简明扼要。有些文案的篇幅很长，看似信息量很大，但由于文笔拖泥带水，反而使人不得要领。

要避免正文笼统空泛，有一点要注意，就是必须站在受众的立场上而不是一味地从自己的角度看待事物。要把那些专业化、技术化的产品特性转化为感受化、具体化和个人化的具体利益。例如，"安全气囊"作为现代化汽车的安全辅助工具，其基本特点是"救助"。如何具体地表述这个特点而不是过多地说明它的技术性能或者笼统地陈述它的特点，在中国台湾地区的广告人何清辉设计的广告文案正文是"在海上叫救生圈，在陆地上叫AIRBAG"。它十分准确而又具体明确地说明了"安全气囊"的特点和作用。

4）亲切生动，忌枯燥乏味

文案正文要努力给人以亲切、生动、活泼、有趣的感觉，而不是枯燥、乏味地说理。这就要求广告写作者必须像消费者的老朋友一样，推心置腹地推荐产品，而不是强硬地推销产品。因此要尽量使用亲切、朴实的句子或词语。例如，上海某家具厂在推出新款家具时所做的广告文案就值得借鉴："青年朋友们，愿你们根据自己经济能力选购合适的家具。"这样的宣传充满对受众的关切、体贴和友善。

除以上方式也可采用"让消费者告诉消费者"的办法，即选择某一具有代表性的或使用过广告产品的受众，让他(她)向人们介绍产品带来的好处，这样不仅可使受众产生一种信服感，而且也给人以亲切感。

### 3．正文的表现技巧

一般情况下，文案正文的表现技巧体现在下述四个方面。

1）运用副标题

如果第一句话难以写出来，可以尝试利用副标题，将副标题作为标题和正文之间的桥梁。导语采用承接标题或解释标题悬疑的方式，使正文自然地承接标题的内容和疑问，两者之间有疑有释、有因有果、浑然一体，只有这样才能使受众顺利地阅读正文。

2）运用小标题

小标题可以使受众顺利地从一个问题转向另一个问题，是以内容上的顺应转折、字体的变化、运用鲜明而特别的行文标记等来提醒或吸引受众的阅读和接受特殊段落的承接方法。

3）使用分列形式

分列形式的正文表现形式能够使正文化繁为简，重点突出，使长文案获得短文案的阅读效果。

4）有效运用写作顺序

(1) 接受心理顺序，即按照注意——兴趣——欲望——确信——行为这种接受心理顺序一步步抓住受众。

(2) 需求心理顺序。凡是文案的发展脉络与受众的需求顺序一致或受众的兴奋点和渴望方向与文案的方向一致的，都利于受众阅读下文。

(3) 解惑顺序。按照这个顺序写作，能较好地迎合人们解决问题的本能性发展顺序，而不会产生突兀的心理接受障碍。解惑顺序的具体表现为：你有什么烦恼，我能解决你的烦

恼，为什么能解决，解决的过程和相关证据是什么等。解惑顺序能够让受众认为信息利益点是解决问题的一种有效办法，并会产生感激之情。

（4）演绎归纳顺序，即先写出消费者的利益点，引起消费者的兴趣，然后引导出产品带给消费者的利益点，再以问题的解决作为文案的终结。

（5）故事性顺序，即以故事发生或发展的情节作为写作线索和写作顺序。故事的展开和结局，可以运用正叙和倒叙的方式。在叙述的过程中，需有条不紊，情节发展合乎逻辑，且能发展出较为完整的故事，以满足受众的好奇感。

（6）描述性顺序，即将文案信息进行由表及里、由近及远、由浅入深的描述，使正文符合受众的阅读和接受心理。

### 9.2.3　正文的检测

正文完成之后要反省如下问题：字数是否过多？标点符号是否正确？第一行有引起受众关心的问题吗？是否有必要加副标题？有过长的句子吗？感觉上是在跟谁谈话？是否自然、亲切？使用的是第几人称？是否考虑了消费者的利益问题？引人注意的文句是否使受众能够在顷刻之间了解？是否使用了受众可接受的词汇？是否有冗赘的文字？有无提到品牌？整篇文章流畅吗？引人注意的语句与图像之间有无矛盾？等等。

## 9.3　文案创作的口号

文案创作的口号是战略性的语言，目的是经过反复或相同的描述，以便区分和其他企业产品的不同，使消费者容易掌握商品或服务的个性。它是为了强化受众对企业、商品或服务的印象而长期反复使用的特定宣传用语。文案口号往往体现广告的定位、形象和主题。因此，好的文案口号能使受众一见就能识别它出自哪个广告商品或是哪家企业。可见文案口号对树立企业形象和品牌形象具有十分重要的作用。文案口号与商标共同构成了企业或商品的标志，前者是"语言标志"，后者是"图形标志"。例如，人们一看到"让我们做得更好"的口号，就自然而然地联想到飞利浦电器。

由于文案的口号一般要在较长时间内反复使用，所以写好一条令受众经久难忘的口号是文案创作中的一个重要任务。正因如此，广告主为了求得一句精彩的广告文案口号，常常不惜花费巨资到社会上征集。好的广告文案口号还可以同商标一样注册登记，受到法律的保护。

### 9.3.1　口号与标题

广告文案口号和标题都处于文案创作中醒目的位置，都是受人关注的部分。在表达主题、结构和传递一定的信息上两者有相同之处，甚至两者在一定的条件下还可以互换，即标题就是口号，所以两者常常被人混淆。不过两者的区别也是很明显的。

#### 1. 作用的不同：树形象与抓"眼球"

广告口号的作用主要是集中体现广告定位，树立企业形象或产品品牌形象。标题则是为了吸引受众的注意力，激发他们的兴趣，并起到导入正文的作用。广告口号的写作并不把

吸引受众的注意力作为自己的任务,而是从广告的战略目标出发,为企业或产品塑造独特的形象。

### 2. 位置的不同:灵活与固定

广告口号在文案中的位置是较灵活的,既可放在正文的前面和正文的后面,也可放在正文的中间,甚至还可以放在文案的左边或右边。总之,只要突出设计的主题,并与整个文案的创作保持统一与和谐,就可以放在文案的任何位置。标题的位置较固定,一般只能出现在正文的上方。

### 3. 地位的不同:独立与依附

因为广告口号常常是脱离正文而独立存在的。所以广告文案的口号总是一句意义完整的句子,表达的是明确而完整的意义。如果标题与正文、画面等保持着密切的关系,甚至有时离开了正文或画面,标题就失去了意义。因而标题可以是一个词或词组,也可以是一句或几句话。其意义的表达可以是完整的,也可以是不完整的;可以是明朗的,也可以是较含蓄的。

### 4. 使用的不同:多次与一次

广告口号通常具有稳定性,也就是可以在较长时期内反复使用。只有在反复使用中它才能使企业形象、商品形象不断地深入人心。广告口号的使用是一个较长期的过程,而标题则是附属于正文的,正文变了,标题就得变,它往往是随着正文宣传的结束而结束。如果某一产品要重做另一版本的广告,那么它就需要重写标题,而广告口号则可以沿用原来的。

## 9.3.2 口号的类型

不同的广告口号宣传重点不同。企业在实施广告战略时,常常会考虑把文案口号制作的侧重点放在哪方面,并会根据不同时期的战略需要而有所变化。常见的广告口号的类型有下述七种。

### 1. 突出商品品牌的口号

此类广告口号把宣传的重点放在对产品或企业品牌的大力宣传上。例如,德国贝克啤酒的广告口号是:"喝贝克,听自己的。"该广告文案语言简洁明快,突出了"贝克"这一品牌,并且作者巧妙地把"听自己的"与"喝贝克"结合在一起,体现出饮者的自信和果断。

### 2. 反映企业或产品悠久历史的口号

此类广告口号把宣传的重点放在对产品或企业悠久历史的大力宣传上,使受众对企业或产品刮目相看。例如,"培罗门,半个世纪的骄傲"(培罗门服装店广告口号语);"张小泉剪刀,三百年不倒"(张小泉剪刀广告口号语)。

### 3. 反映产品高品质、高档次的口号

有些消费者购买产品是冲着产品的高品质、高档次而来的,广告口号可突出强调产品有着非同寻常的档次,以满足这部分消费者追求名牌的心理。例如,"叩开名流之门,共度锦

绣人生"(上海精品商厦广告口号语);"高贵不贵"(某房地产广告口号语)。

#### 4. 反映企业或产品带给受众利益的广告口号

人们购买产品前,尤为关注的是该产品能否带给自己较大的利益。广告口号若以此为重点进行宣传,便能激发受众对产品的关注,并留下较深的印象。例如,"长效保护,拒绝蛀牙(中华牙膏广告口号语);"不要太潇洒"(杉杉西服广告口号语)。前者强调中华牙膏能帮助人们远离蛀牙,后者则突出穿上杉杉西服能使人倍添风采;前者重在实际的物质利益,后者强调精神上的收获。

#### 5. 表现企业经营理念的口号

在广告口号的宣传中,突出企业经营理念,往往能使受众对企业的形象产生良好的印象。例如,"让我们做得更好"(飞利浦电器广告口号语);"海尔冰箱,真诚到永远"(海尔冰箱广告口号语)。以上两家公司的广告口号都表达了自己为消费者用心服务的良好意愿,使人对他们不由产生好感。

#### 6. 反映企业或产品特点的口号

突出企业或产品的特点是许多广告口号的重点内容。例如,"工商银行,您身边的银行"(工商银行广告口号语);"头皮屑不见,秀发更飘柔"(飘柔洗发液广告口号语)。前者反映了工商银行网点多、方便大众的特点,后者突出了飘柔洗发液止头屑的特点。

#### 7. 表现产品给受众带来良好祝福的口号

渴望幸运、幸福、吉祥是大众普遍的心理,人们买产品买的不仅是产品的物质本身,而且也希望能得到精神方面的享受,即获得附着在物体上属于意义性的、符号性的成分。从这个意义上讲,广告口号语的写作把重点放在产品给受众带来良好的祝福上,应该十分受大众的欢迎,并赢得他们的青睐。法国白兰地酒的广告口号语是:"饮得高兴,心想事成。"在这里,酒本身的美味、香醇似乎并不重要,口号宣传的是饮酒这个行为本身所蕴含的情感意义(大吉大利、万事如意)。

### 9.3.3 口号的写作

#### 1. 口号的写作要求

广告口号语的特征是信息单一、内涵丰富、句式简短、朴素流畅、反复运用、印象深刻。如果要使写作的广告口号语具有以上的特征,就必须在写作时遵循下述各项原则。

1) 简短易记,口语风格

这是广告口号最重要的特征。广告口号语主要是要通过口头传播来扩散广告主体形象和观念的影响力,并成为消费大众的日常生活流行语。要适合于口头传播,就要简短易记,充分拥有口语的表现风格。因此,广告口号语不能用过于书面化的语言、生僻的词句,不能毫无区分地运用方言或乡音。

2) 用词朴素,合于音韵

用词朴素是说广告口号所运用的词汇、词性要平实而不华丽和浮泛。合于音韵并不是

要求广告口号语必须押韵，而是要体现音韵之美，流畅之美。好的广告标语都能体现这一原则。例如，"钻石恒久远，一颗永流传"(某首饰)；"不在乎天长地久，只在乎曾经拥有"(雷达表)；"晶晶亮，透心凉"(雪碧)。这些口号都是用词朴素，富于音韵美的广告语。

3) 突出个性，观念前瞻

在现代生活如此纷纭的传播环境里，没有个性的形式或内容难以引起受众的关注和注意，只有具有个性的广告口号语，才能在平凡中得到凸显。例如，"我的眼里只有你"(娃哈哈纯净水)、"在乎你的感觉"(三源美乳霜)等，都是具有个性的广告标语，让受众过目难忘。

观念前瞻，是为了使广告标语能适应长期运用的需要，在观念的表现和引导上不至于落伍，被消费大潮所淘汰。在广告口号语中体现企业的前瞻观念，是体现一个企业的理念，一个企业的位置，一个企业的产品素质问题。

4) 情感亲和，渗透力强

为了建立广告主与目标受众之间的牢固关系，广告口号语就必须在情感亲和力上下功夫。将企业的理念、企业所作的努力、企业对消费者的关切用情感性较强的形式告诉消费者，使情感渗透形成某种内在的亲和力。例如，"要做就做最好"(步步高VCD)、"我们一直努力"(爱多VCD)、"真诚到永远"(海尔电器)等广告口号语都能使受众体会到企业所做的努力和服务的宗旨。

5) 适应媒体，长期运用

只有能适用于每一种媒介特征表现的广告口号语，才能被全方位地运用在设计的每次活动和作品中。只有能长期运用的广告口号语，才可将广告主体的一贯风格、观念得到一致的传达。

**2．口号的表现方法**

(1) 口语式，如"味道好极了"(雀巢咖啡)、"一人吃，两人补"(孕妇补品"新宝纳多")。

(2) 夸张法，如"今年20，明年18"(白丽美容香皂)、"维维豆奶，欢乐开怀"(维维豆奶)。

(3) 对仗式，如"输入千言万语，奏出一片深情"(四通中外文文字处理机)、"蓝蓝的火，浓浓的情"(某燃气具)、"原野的清新，水晶的光洁"(绿野香波)、"长夜如诗，衣裳如梦"(华歌尔服装)。

(4) 排比式，如"真真正正，干干净净"(碧浪洗衣粉)。

(5) 双关式，如"做女人'挺'好"(姗拉娜健胸霜)。

(6) 谐音式，如"闲(贤)妻良母"(台湾某洗衣机)、"'骑'(其)乐无穷"(摩托车)、"步步为'赢'(营)"(李宁牌运动鞋)。

(7) 回环式，如"万家乐，乐万家"(万家乐电器)、"长城电扇，电扇长城"(长城电风扇)、"现代技术，技术现代"(韩国现代集团)。

(8) 对比式，如"飞机的速度，卡车的价格"(某航空公司)、"一倍的效果，一半的价格"(某清洁剂)。

(9) 顶针式，如"车到山前必有路，有路必有丰田车"(丰田汽车)、"加佳进家家，家家爱加佳"(加佳洗衣粉)、"买电视就要买金星，买金星就是买放心"(金星电视)。

(10) 预言式，如"沟通无极限"(通信产品)。

(11) 颂扬式，如"骆驼进万家，万家欢乐多"(骆驼电扇)、"与爱人同行，永久最好"(永久自行车)。

(12) 号召式，如"有朋自远方来，喜乘三菱牌"(三菱汽车)、"请喝可口可乐"(可口可乐)。

(13) 情感式，如"一股浓香、一缕温馨"(南方黑芝麻糊)、"威力洗衣机——献给母亲的爱"(威力洗衣机)、"让母亲重温年轻的梦"(伊桑化妆品)、"有空来坐坐"(某咖啡厅)。

(14) 幽默式，如"打死他，流我的血"(枪手灭蚊剂)、"使双脚不再生'气'"(某脚气药水)、"我的名声是吹出来的"(某电风扇)、"如果一不小心我诱惑了你，责任全在××牌口红"(某口红)、"除了钞票，承印一切"(印刷厂)。

(15) 品牌式，如"科龙，质量取胜"(科龙)、"金利来，男人的世界"(金利来)。

(16) 标题式，如"抽美国云丝顿，领略美国精神"(云丝顿)。

(17) 暗示式，如"赠给你爽快的早晨"(吉列刀片)。

(18) 反语式，如"不打不相识"(某打字机)。

(19) 转折式，如"只要青春不要痘"(兰丽去痘霜)。

### 9.3.4　口号的检测

广告口号语完成之后，需要反思以下问题：是否上口易记？传播中有无语言障碍？是否体现了广告主的宗旨及前瞻理念？是否是其品牌意象的"特有语汇"？是否体现了明确的定位？是否体现了广告主对消费者的某种关切？是否具有某种情感渗透的因素？是否体现了商品或服务的特点？这个特点又是否能使他们产生浓厚的兴趣？在各种媒体上进行模拟表现，是否能适应不同媒体的表现？能否产生某种消费号召力？等等。

## 9.4　文案创作的随文

随文，又称附文，是对广告正文的补充。随文通常位于文案的尾部，用来传达广告主身份以及相关的附加信息等内容。

广告随文的内容是根据不同的设计需要而定的，不易罗列过多。随文在广告文案中虽然处于从属地位，但它的写作同样不可疏忽。除了常规的广告主的名称、地址、电话、传真等联系内容外，还可以通过创意增设附加内容来激励受众积极参与广告活动，为实现与受众的反馈和互动起到积极的作用。

### 9.4.1　随文的构成

通常广告随文由下述五部分内容组成。

#### 1. 企业标识内容

企业标识是宣传企业或机构等广告主方面的信息，如企业的名称、专用字体、专用颜色、专用标识等。特别是做企业形象设计时，这部分内容是必不可少的。

### 2．商品标识内容

商品标识是产品的附加信息，包括产品的商标、名称等。这些要素也都是产品的关键信息，直接关系到产品能否常驻受众的心中。

### 3．联系方式

向受众提供与广告主联系的方法，是随文常见的内容。它包括广告主的地址、电话、传真、网址、手机号、邮政编码、联系人及联系方式等。

### 4．权威机构的认证标识或获奖证明资料

例如，广告主有过硬的获奖证明资料(包括专利认可证、卫生许可证、国际ISO认证证书等)。其中有些内容或许正文已提及过，但随文中附有相关的复印材料，这样就更具有说服力了。

### 5．其他

如赠品信息、防伪说明等。

## 9.4.2 随文的写作

因为广告随文具有推销的重要作用，因此只重视标题、正文、口号语的写作而忽略广告随文写作的认识和做法是十分不明智的。广告随文应始终围绕着广告主题、广告目标，独特而清晰地传播与广告内容相关的信息。要写好广告随文，应满足下述四个方面的要求。

### 1．有选择地陈述有关信息

广告随文包含较多内容，但无须把所有的随文内容一一写出，罗列过多会使关键信息得不到突出，宣传效果反而不好。因此在写作时，应根据设计主题突出几条关键的与广告主题相关的附加信息。

### 2．有较鲜明的可识别性的内容和标识

随文应具有较鲜明的可识别性的内容和标识。这样，无论是企业还是产品，都能让受众一眼就可以把此公司与彼公司、此产品与彼产品区分开来，这就要求在随文中加入一些直观的以及辅助说明的内容。企业可以买断某个电话号码，而这个号码可以与企业或产品的汉语拼音的读音相近，这样就可以帮助受众记忆。例如，上海三菱电梯有限公司曾经买断了"4303030"这个电话号码，其中"30"和"三菱"公司读音相近，使人过耳难忘。这样，受众与公司的联系就特别方便了。而旧上海祥生、云飞汽车公司的广告随文处理也尤为值得借鉴。祥生、云飞汽车公司，是旧上海最有名的两家出租汽车行。祥生的汽车车身为淡绿色，在车头上有"祥生"和英文字母"J"的醒目标记，并漆有通顺易记的40000电话号码，公司为此打出的口号是："四万万同胞，拨4万号电话"。云飞汽车公司拥有清一色福特牌出租车，车身漆为褐色，车顶上有"云飞"两个大字，广告口号语"云飞汽车，腾云驾雾"，颇引人注目，云飞的电话号码30189，谐音"岁临一杯酒"，也易记、易传播。

### 3. 积极创意，号召行动

创意应贯穿于随文中。好的广告随文能增加受众对产品的亲和力，能引导他们对产品的进一步关注，促进他们的购买行为。比如，在随文中写上"收集几张此产品的广告之后就可以领取一份赠品"，这是许多文案写作者惯用的做法。某营养液的广告随文与此相比就更胜一筹，它的随文是这样写的："凭不及格考试成绩单，可免费领取××牌营养液一瓶。"显然，这样的随文很容易使受众在大同小异的各种广告随文中产生与众不同的感觉，从而加强对产品的进一步关注，促使他们购买产品。

### 4. 合理安排广告随文的位置

随文通常出现在广告文案的尾部，但也可以出现在文案的左上方或右上方；可以以条款的方式分行、分项列出(可横排或竖排)，亦可化整为零地安排在文案的恰当位置。如果随文所涉及的信息较多，集中放在一起很容易给人以内容过于密集、版面拥挤的感觉。在这种情况下，不妨把它巧妙地分散写于文案的各个位置，倒能产生一种均衡感，且有关信息也能得以清晰地传递出来。

总之，广告文案是体现设计主题的文字部分，承担着传递产品、企业、服务信息的任务。其中标题、正文、口号语、随文在文案中各自有着独特的作用，各要素写作的质量将直接关系到整个广告文案的成败。因此，遵循广告文案各个要素的写作规范，掌握它们的写作技巧是十分重要的。另外，广告文案是一种独特的文体，它一方面表现出较鲜明的程式化倾向(通常它由标题、正文、口号、随文组成)；另一方面，由于受广告媒体、受众及产品在不同成长阶段等因素的影响，广告文案又具有开放性、灵活性的特点(广告文案有时是由其中一个或几个要素组成)。在许多情况下，广告文案写作时还要适当考虑如何与画面、音效等其他要素整合在一起。从这个意义上说，广告文案的写作是一项系统的工程。

你如何看待标题、正文、随文和口号之间的联系？

# 第10章 印刷品文案创作

## 学习要点及目标

- 学习掌握印刷品文案创作的分类、表现形式、写作要点等，同时还要学习印刷品文案创作的版面特征。
- 通过本章的学习，对报纸和杂志这两类印刷品文案创作的表现形式能够熟练掌握。

## 本章导读

10.1　印刷品文案创作概述
10.2　报纸类文案创作
10.3　杂志类文案创作
10.4　其他印刷品文案创作

# 10.1 印刷品文案创作概述

因为印刷品广告文案具有针对视觉媒介的特征，所以应当在语言文字的修饰上精雕细琢、反复推敲，并能经得起受众的反复阅读。文案的正文是设计的主要内容，要尽可能表达清晰、准确、不留疑惑；文案的口号语与设计画面通常一起产生效果，也需先发制人地吸引受众的注意。印刷品广告文案主要应用在报纸、杂志、书籍、宣传样本、直邮广告等平面媒介上，其共同特点是运用视觉传达设计，使受众通过阅读来获得广告信息。其中报纸、杂志的读者群比较固定，而且读者的差别性比较明显，广告文案面对的受众也相对明确。印刷品的另一个特点是适于长期保存和反复阅读，因为印刷技术及材料的不断提高和更新，使印刷品质量越来越精美，因而可以收到较好的宣传效果。

## 10.1.1 印刷品文案创作的特征

印刷品广告是指通过印刷媒介来实现传播的广告。一般来说，具有下述三个特征。
(1) 以印刷媒介来传播设计信息。
(2) 它主要通过文案和图片来表现广告主题，有时也借助数据来传播信息。
(3) 印刷品广告具有相对的稳定性，可以保存并反复阅读。

## 10.1.2 印刷品文案创作的版面

**1. 印刷品广告文案所占版面的大小**

印刷品广告文案所占版面的大小，直接关系到广告的传播效果。实践证明，广告文案的版面越大，读者注意度相对越高，广告效果就越好，也就是说广告版面的大小与广告效果是成正比的。

## 2. 印刷品广告的"情景配合"

印刷媒介上的每一个版面，都有不同的内容和宣传重点，印刷品广告设计应根据广告内容的不同，选择相应的版面。因为印刷品广告设计的版面不同，注意值随之不同，情景表现自然也就不同，所以广告文案选择的角度、方式和手段均要与之对应，力求扬长补短。

## 10.2 报纸类文案创作

### 10.2.1 报纸类文案创作的表现形式

按常规，报纸广告的版面大致可分为以下几类：报花、报眼、半通栏、单通栏、双通栏、半版、整版、跨版等。究竟选择什么样的版面做宣传，要根据企业的经济实力、产品的生命周期和设计情况而定。一般来说，首次刊登的、新闻式及告知式的宜选用较大的版面，以引起读者注意；而后续刊登的、提醒式及日常式的可逐渐缩小版面，以强化消费者记忆(见图10-1)。

(a)

(b)

(c)

(d)

(e)

(f)

图10-1

(g)

(h)

图10-1(续)

### 1. 报花广告类

因为报花版面很小，容量也小，所以它的文案表现应采用重点式。如果不体现全部的文案结构，一般应采用陈述性的表述方式。

### 2. 报眼广告类

报眼，即横排在报纸报头一侧的版面。版面面积不大，但位置十分显著，吸人眼球。如果是刊登在新闻版面，则多用一些简短而重要的消息或内容提要，比其他版面的广告注意值要高，并会自然地体现出权威性、新闻性、时效性与可信度。

由于报眼广告版面面积较小，容不下更多图片，所以广告文案的写作应占有核心地位，有着举足轻重的作用。特别应予以注意的是下述几点。

(1) 要选择具有新闻性的信息内容，或在创意及表现手段方面赋予其新闻性。

(2) 标题要醒目，最好采用新闻式、承诺式或实证式标题类型。

(3) 文案的语言要相对体现理性的、科学的、严谨的风格。

(4) 文案需简短凝练，忌用长文案，尤其不能用散文体、故事体、诗歌体等假定性强的艺术形式，以免冲淡报眼位置自身所具有的说服力与可信性。

### 3. 半通栏广告类

在目前我国的报纸类型中，半通栏一般可分为大小两类，约65mm×120mm或约100mm×170mm。在广告版面的运用中，这是相对较小的一种版式，能否从众多广告中脱颖而出是一个关键问题。半通栏广告文案在写作时应注意下述几个问题。

(1) 制作醒目的广告标题。

(2) 用短文案，切忌版面拥挤。可以运用典雅凝练、简洁严密的语言以获得小版面多内涵的效果。

(3) 广告文案的写作要注意与画面编排有机组合。半通栏由于版面先天不足，只有在编排上体现独特性，才能扩展版面的内在容量。

### 4. 单通栏广告类

单通栏广告是报纸中最常见的一种版面形式，版面自身有一定的说服力，符合人们的正常视觉需求。从版面面积来看，单通栏是半通栏的两倍，体现在广告文案中应是下述几点。

(1) 广告标题的制作既可以运用短标题的形式，也可以采用长标题的形式。为了与画面的编排相和谐，最好用单标题而不用复合标题。

(2) 文案中可以进行较为细致的信息交代和表现，但正文字数不宜多于500个汉字，以免造成版面拥挤，影响编排效果。

(3) 文案的结构可以充分地自由运用，可以体现文案最完整的结构类型。例如，贝克啤酒的一则单通栏报纸广告文案。

---

**禁酒令**

查生啤之新鲜，乃我酒民头等大事，新上市之贝克生啤，为确保酒民利益，严禁各经销商销售超过七日之贝克生啤，违者严惩，重罚十万元人民币。

(资料来源：来自设计时空网《贝克啤酒——禁酒令》一文)

---

此报纸广告文案借用了古代公文中"令"的写作形式和语言风格特点，将广告信息用规范的公文形式表现出来，产生了一种独特的说服力。整个广告文案句子结构简单，语言表达正确，使人感受到贝克生啤制造商对推出这个营销新举措的严肃、认真的态度。同时，令受众领会到创意者所提供的幽默玄机，在会心一笑间，留下深刻印象。

### 5. 双通栏广告类

在版面面积上，双通栏广告是单通栏的一倍。这样的版面设计，给广告文案的写作提供了较大的驰骋和创意空间。只要是符合报纸广告表现的语言风格、形式和结构都可以进行，而且还可以诉求广告主体的综合信息，广告标题也可以采用多句形式和复合形式。如果是处于成熟期的产品宣传，可以更着重于广告主体的品牌体现。

### 6. 半版广告类

根据报纸的规格，半版广告可分为250mm×350mm和170mm×235mm两种类型。半版与整版以及跨版广告，均被称之为大版面广告，是广告主雄厚经济实力的体现。他给广告文案的写作提供了广阔的表现空间。半版类广告文案在创作时应特别注意下述几点。

(1) 运用画面表现"大音稀声，大象无形"的美学原理，努力拓宽画面的视觉效果。"以白计黑，以虚显实"的形式，可充分调动受众的想象力。

(2) 文案写作既可以采用感性诉求，也可以进行理性诉求。运用适于报纸广告的各种表现形式和手段，辅助画面、营造气势、烘托气氛、强化视觉冲击力。

(3) 采用大标题，减少正文文字，重点突出主题，以体现主体品牌形象的气势。

### 7. 整版广告类

整版广告是目前我国单个广告版面运用中的最大的报纸版面形式，其宏大的气势给人以一种内在的震慑力，广告主体的实力和气魄也能得到很好的展现。

从我国的报纸整版版面的运用情况来看，有下述三种用法。
(1) 基本的用法，即在整版的版面上运用介绍性的文体来介绍产品或企业的各个方面。
(2) 以创意性有气魄的大画面、大标题、大小文字的结合来进行感情诉求。
(3) 运用报纸的新闻性和权威性，采用报告文学的形式来提升企业的形象。

### 8. 跨版广告类

跨版就是将广告作品刊登在两家或两家以上的报纸广告版面上。跨版广告一般有全页跨版、半页跨版、大四分之一跨版等几种形式。它能体现出广告主的宏大气魄，一般财力雄厚的企业乐于采用此种形式。

## 10.2.2 报纸类文案创作的写作特点

### 1. 标题醒目

在现代报纸广告文案中，标题无疑是最重要的部分，因为它决定着读者是否会阅读广告的正文部分。由于报纸广告标题位置的特殊性，往往使其成为对受众影响最大、最为深刻的部分。

### 2. 突出重点

报纸广告的优势是可以运用较大的版面来介绍产品，但这并不是表示要将所有内容都放到报纸中去。而正因如此，更需要做到重点内容的突出，否则读者很难知道广告的诉求重点是什么。人们看报纸广告往往都是一目十行，不可能很认真地阅读所有内容，因此一定要尽可能将广告的最重要的信息在整个版面中凸现出来，否则读者会很快对阅读的内容失去兴趣，放弃阅读。

### 3. 多用简明易懂的语言

读者的文化水平参差不齐，阅读目的则是随意性的，如果广告文案的内容晦涩难懂，读者就会随手翻过，不会花时间来推敲和思考。因此要想尽可能地吸引人们的目光，语言一定要简明易懂，让读者一看就明白。特别是介绍一些高技术含量的新产品时，一定要注意少用专业名词和术语，因为读者大都不是专业人士，对于那些专业术语一无所知。如果使用了这些专业术语，就有可能会失去较多的读者。只有站在读者的立场上，用通俗易懂的语言来取代生僻的专业术语，才能加深读者对商品的了解。只有让读者了解了内容，才有可能采取购买行动。

## 10.3 杂志类文案创作

### 10.3.1 杂志类文案创作的特点

杂志广告文案与报纸广告文案有很大的共同点，但杂志媒体有一个重要的特征就是专业性较强、有特定的受众范围。杂志媒体的知识性、娱乐性、专业化特征及目标受众群体的相对明确、稳定和较高的文化水平，决定了杂志广告文案的独特性，即对象化、个性化和专业化特点。图10-2和图10-3分别为服装杂志广告和软件杂志广告，均有其独特性。

(a)　　　　　　　　　　　　　(b)

图10-2

图10-3

#### 1. 对象化

每种杂志都有自己的目标受众群体，读者就是杂志广告的诉求对象。杂志广告的语言风

格应针对他们而定，即符合他们的文化水平、欣赏兴趣、美学爱好和语言习惯，为他们所熟悉和欣赏，使他们感到亲切。采用理性诉求还是以情感人，语言表达是高雅还是通俗，语言风格含蓄深邃还是浅显直白等，都要视不同的受众对象而定，也就是语言风格要对象化。例如，下述是美国一份针对一般大众的衬衫杂志广告文案。

### 穿"哈特威"衬衫的男人

美国人最后终于开始体会到，内穿一件大量生产的廉价衬衫会毁坏一套好的西装的整个效果，实在是一件愚蠢的事。因此在这个阶层的人群中，"哈特威"衬衫就开始流行了。首先，"哈特威"衬衫耐穿性极强——这是多年的事了。其次，因为"哈特威"剪裁——低斜度及"为顾客定制的"衣领，使得您看起来更年轻、更高贵。整件衬衣不惜工本的剪裁，会使您更为"舒适"。下摆很长，可深入您的裤腰。纽扣是用珍珠母做成的——非常大，也非常有男子气。在缝纫上也存在着一种南北战争前的高雅。最重要的是"哈特威"使用从世界各地进口的最有名的布匹来缝制他们的衬衫——从英国来的棉毛混纺的斜纹布，从苏格兰奥斯特拉德地方来的毛织波纹绸，从西印度群岛来的海岛棉，从印度来的手织绸，从英格兰曼彻斯特来的宽幅细毛布，从巴黎来的亚麻细布，穿上这么完美风格的衬衫，会使您得到众多的内心满足。"哈特威"衬衫是缅因州渥特威城的一个小公司里的手艺人缝制的。他们老老小小在那里已经工作了整整114年。您如果想在离您最近的店买到"哈特威"衬衫，请写张明信片到缅因州渥特威城"G.F.哈特威"，即可。

（资料来源：根据《广告文案写作》一书整理）

这则服装广告文案，以十分诚恳的语气介绍了衬衫的各项优点，仿佛是位和蔼可亲的老师傅在向自己的客户介绍产品，一反一般产品介绍的枯燥无味，给人以很强的信赖感。此广告文案新颖、独特，增强了读者对产品的信赖感，从而达到了广告宣传的目的。

#### 2. 个性化

语言的表达是平面广告创意和信息内容的体现。语言风格的个性化就是指杂志广告文案的语言要体现出个性化特征，并与目标受众的个性心理相吻合，使人感到新鲜、独特、不落俗套，令受众耳目一新。只有这样才能使杂志的目标受众乐于接受，并深受影响。例如，"山东肥城桃"初到香港时在杂志上做的广告。

我叫肥城桃，这次来香港，还是生平第一次，所以也难怪各位看见我就直叫"啊呀"了！（谁叫我生得那么大得惊人呢！）在咱们家乡——山东，我可是早与莱阳梨、香蕉、苹果齐名了。人们只要一提起山东水果的三绝，总不会忘记提到"小名"的，我所以迟迟不出"闺门"一步，并不是因为我架子大，更不是因为我见不得人——丑怪。恰恰相反，我生得一点不丑，不是说大话，可能比莱阳梨好看得多哩。就是比香甜吧，我也不比它们两位差。讲内在呢，在某些方面我还比它们强得多，什么维生素A、B、C……我都有，而且很丰富。只有一样我始终没法跟它们比，那就是我生来身子（皮）单薄，而且越到好吃的时候，皮越加薄，汁更多，谁只要把手指儿一挑，我就完蛋——汁会流个涓滴不剩……

（资料来源：根据湘江论坛资料整理）

广告以第一人称自我介绍，口若悬河，活像一个胖妞儿操着一口山东腔向人细诉身世，尽显自己的可爱之处，同时又没有贬低他人、自吹自擂的味道，让人觉得诚实亲切。一个个大、皮薄、汁浓的鲜桃形象飘荡在人的脑海中，勾起人们的食欲。这则广告的最成功之处就在于以第一人称的口吻介绍商品，通过"形象传递"并用别致、个性化的语言增强了受众对产品的认可。

### 10.3.2　杂志类文案创作的表现形式

在杂志广告版面的不同形式中，全页、半页、四分之一页、跨版，一般都放在杂志内芯中的某个固定或不固定的页码或彩色插页中，将吸引受众的任务和形式的魅力体现交给了画面。广告文案的任务是将画面中的信息内容做必要的提示和附加。因为广告文案要以最少的文字来表现最深广的内容，这就要求做到下述五点。

(1) 杂志广告文案要简明扼要，提纲挈领，点到为止。

(2) 广告文案的结构不要拘泥于形式齐全，而是要着重用最少的文字体现最丰富的内涵。

(3) 要充分体现编排的意义，用大标题字体或出跳的字体来吸引受众的关注。

(4) 广告文案的信息内容除了要针对受众的内在需求进行构思外，也要关键性地解释画面中的信息内容、信息特点和附加价值，要体现文字与画面之间的对应关系。

(5) 诉求形式要以特定受众所喜闻乐见的形式为选择标准。

当今优秀的杂志广告，其文案基本上都体现了上述所规定的写作要点。封底、封二、目录对页、封面这四种杂志版式，一般都是属于指定版面。封面以完全的图形来进行视觉表现，文案至多也只能表现品牌名称或用广告口号语的形式来表现品牌特征。封底与封面一样，不仅给阅读杂志的特定受众看，还要考虑到特定受众之外不经意中看到的受众，因此封底的广告文案要去除过多的专业性字眼，体现大众化特征。

### 10.3.3　杂志类文案创作的写作要点

#### 1．文图搭配适当

杂志广告与报纸广告有许多相似之处，报纸广告文案的写作技巧对于杂志广告文案的写作而言，很多地方是相同的。但由于杂志广告又具有自身的独特之处，从而导致了杂志广告又与报纸广告有很多不同的地方。

一般来说，杂志广告中的标题，其字体都较大，这样正文就相对较少。报纸广告的标题虽然也很大，但其作用主要是吸引读者的注意力，并诱导读者去阅读正文，因此其正文内容较丰富，要求图文配合，并不存在谁更重要的问题。与报纸广告比较而言，文案与图片的配合是杂志广告重要的表述手段，由于杂志自身印刷质量高、纸张质量好等特点，图片更多承担了传递形象信息的任务，如果图片没有很好的文案做解说，图片的内涵就不容易使读者理解，还可能造成不必要的误导。同时，如果杂志中出现了过多或过密的文案，则失去了杂志自身的特点，不能充分发挥杂志媒体的优越性。

#### 2．注意杂志广告的专业化

因为杂志广告的目标受众群体均有一定的专业素养和文化水平，因而在专业性杂志上做

专业商品广告时采用专业化的语言风格，易于被专业目标受众所理解。这样不仅可以节省很多文案，而且有利于有的放矢，增强广告效果。比如，在电影杂志上做影视广告，在体育杂志上做体育用品广告等。同时，如果在专业杂志上请相关的业内专业人士做专业陈述，利用名人广告诉求效应，广告文案的语言选用相应的专业术语和专业化的语言风格，人们就会在崇拜心理和共同心态的作用下，跟从其消费。

例如，美国《体育周刊》上的一则广告文案。美国一家广告公司为Nike集团公司刊登了一幅单页、四色的印刷广告，这则广告全幅刊登了体育界著名人士卡尔顿·费克斯的头像，并在版面的左侧以左边对齐的方式从上到下排列文案。文案每一行的长度都不一样，长的可占画面横向的1/3，短的只有两个单词。文案在画面上的视觉效果类似于电视广告的话外音，相当引人注目。

> 我，不要一刻钟的名声，我要一种生活。
> 我不愿成为摄影镜头中的引人注目者，我要一种事业。
> 我不想抓住所有我能拥有的，我想有选择地挑选最好的。
> 我不想出售一个公司，我想创建一个。
> 我不想和一个模特儿去约会。
> 那么我的确想和一位模特儿去约会。
> 控告我吧！
> 但是我剩余的目标是长期的。
> 一天天做出决定的结果，我保持稳定。
> 我持续不断地重新解释诺言。
> 沿着这条路一定会有，瞬间的辉煌。
> 总之，我就是我，但这一刻，还要更伟大的、杰出的记录，厅里的装饰。
> 我名字在三明治上。
> 对。
> 我将不再遗憾地回顾。
> 一个家庭就是一个队。
> 我将不再遗憾地回顾。
> 我会始终信奉理想。
> 我希望被记住，不是被回忆。
> 并且，我希望与众不同。
> 只要行动起来。
>
> （资料来源：根据图腾CG设计网站资料整理）

在画面的右下方，则是一句对卡尔顿的介绍：Carlton Fisk，到目前为止，已在主联盟效力21年。

此广告就是采用了名人广告的诉求形式，用具有说服力的行业代表来引起目标消费者的高度注意和自觉的跟从。而这个注意和跟从是一种生活方式和价值趋向的注意和跟从，是行为方式的注意和跟从。卡尔顿在此既是一个舆论的领导者又是一个示范性的消费者。广告

中产品的目标消费者是运动员、运动爱好者和运动崇尚者。广告是以运动员中的佼佼者做模特，讲述出运动员的心声。

## 10.4 其他印刷品文案创作

印刷广告常见的类型有报纸广告、杂志广告、直邮广告(DM广告)和招贴广告等。前面已分别介绍了报纸广告和杂志广告的文案写作，本小节将对直邮广告文案和招贴广告文案进行介绍分析。

### 10.4.1 直邮类文案创作

#### 1. 直邮广告的特点

直邮广告是直接营销的一种形式，是直接完成销售的一种比较有效的方法。有统计显示，以广告费用支出计算，直邮是当今世界排名第三的平面广告媒介，全球广告主花在直邮上的广告费甚至高于杂志广告费。直邮广告媒介主要以邮寄印刷品的方式直接向目标受众传播广告信息，直邮广告媒介主要包括两种：一种是直接销售商品的媒介，包括奖购券、折扣券、打折信息、产品说明等；另一种是间接销售商品的媒介，包括商品目录、产品样本、广告信、纪念品等(见图10-4)。

直邮广告具有下述各种优点。

(1) 有的放矢，针对固定对象进行信息传递。
(2) 便捷快速地拓展新的消费群体。
(3) 可以详细地对产品或服务的各方面进行介绍。
(4) 信息的传送和接受具有较大的灵活性。
(5) 制作简便、费用低廉。

(a)

(b)

(c)

图10-4

图10-4（续）

与传统印刷媒介广告相比，直邮广告更方便。它直接针对潜在的消费者进行宣传，便于控制广告的发行量，能避免竞争对手广告的干扰，直接获得消费者的回应，并且能通过回应情况判断广告效果。

直邮广告也有其不利之处：一是直邮的投入成本远远高于普通大众媒介；二是由于目前直邮广告的泛滥，许多消费者甚至将直邮广告视为"垃圾邮件"。

### 2. 直邮广告文案的写作要点

直邮广告通常包括信函、明信片、折页手册、传单、产品说明书、企业刊物等多种形式，还可以采用邮寄立体卡片、赠送试用样品等更具创造性的手法。无论采用哪种形式，直邮的核心都是一份以直接达成销售为目的的印刷品，其文案的写作应注意下述七个问题。

1) 语气亲切

由于直邮广告是针对具体的个人或单位，具有"私密"的性质，可以令人产生亲切感，因此给收件人的直邮广告文案可以采用感性诉求方式。对于收件人要持尊重的态度，不能用生硬或者命令的口气催促其购买，否则只能让人敬而远之。比如在文案的开头使用尊称，如"尊敬的先生""亲爱的小姐"等。

2) 提供详尽的信息

邮件如果能被打开，说明收件人多少有些兴趣，收件人一旦开始阅读，就说明他有较大的兴趣了。直邮广告应该尽可能提供有用的信息，如产品的尺寸、规格、售价等，要诚实地介绍产品，说明购买利益。比如汽车产品的目录，可以在提供了产品图片和产品简介以及客观的评述文章后，让收件人对所销售的产品有一定了解，激发其购买欲望。

3) 注意趣味性

因为没有人喜欢阅读生硬的推销说辞和枯燥的产品介绍。所以直邮广告应该尽可能采用风趣幽默、吸引人的方式来传达产品信息。

4) 语言应该通俗易懂

不要过多地使用专业术语，尽量使用读者熟悉或口语化的语言，不要让读者对阅读广告文案心生畏惧。

5) 不要怕长文案

一般来说，直邮广告文案可长可短。短的可以只有一句话甚至几个字，长的可以达到十几页。如果确实有丰富信息要提供给读者，并且找到了具有吸引读者的方式，就不要怕文案太长。提供的信息越具体、越细致，就越有可能促成销售或引发行动。比如一些贵重物品的直邮广告文案，读者就需要获得较多的信息来进行比较和判断。

6) 反复声明所提供的服务或者利益

服务或者利益可以是对购买者的奖励、退换货便利、安全保证、权威机构的认定、其他消费者的赞许等。这是最能吸引读者、引发行动的内容，应该明确提出来，并且在适当时机不断地重复强调。

7) 提供多种反馈途径

直邮广告能够有效地获得读者的反馈，可以比较直接地获取用户的相关信息，能够较快速地调整今后的销售计划。反馈途径有许多种，比如电话订购、传真订购、400免费咨询电话及鼓励读者使用含有订单的免邮资回邮信封等。这些反馈途径应该被编排在信函或者产品目录的醒目位置，并且加上一些鼓励行动的言辞。

## 10.4.2 招贴类文案创作

招贴海报的形式有很多，有印刷比较精良的宣传海报，有手写的POP海报，还有简单粗糙的铅印海报等(见图10-5)。精致的海报多为彩色胶印，印刷精美，图文并茂。一般有着色彩鲜艳的照片或者图案，犹如放大了的彩色画报，如电影、音乐、戏剧、杂志等海报多为此类。而铅印海报一般都是单色印刷，多为文案，很少或是根本没有图案。手写POP海报有人称其为卖场广告(售点广告)，主要设在商店内，提供有关商品及服务信息等。

(a)

(b)

(c)

(d)

(e)

(f)

(g)

(h)

图10-5

### 1. 招贴海报广告文案的特点

1) 宣传效果直接，适用范围广

招贴广告一般多直接张贴在人流较大的地方，如车站、码头、商场、院校等公共场合。在一定区域和时间内，能使受众反复观看，加深印象，从而达到宣传的目的。同时，只要是展览会、音乐会、运动会、特卖会或是节日以及公益宣传等各种活动，都可以采用招贴广告文案的形式来宣传信息。

2) 设计制作机动灵活，时效性快，传播速度高

招贴广告文案的内容一般都是根据当时需要宣传的内容，或者根据商场、剧院自己的营销策略随时设计和调整的。而招贴广告一旦设计好了，制版印刷就比较方便、快捷，几乎可以在第一时间送到需要宣传的区域张贴，这就可以在很短的时间内造成较强烈的宣传声势。

### 2. 招贴海报广告文案的写作要点

1) 诱导性

招贴广告文案的首要任务就是引起消费者的注意，并激发他们的兴趣。想要诱导消费者去观看演出或购买商品，就需要招贴广告在设计时标题醒目。无论是张贴在户内还是户外，标题字体都要大，字数不宜过多，要使人一目了然，即使在很远的地方也能看清楚海报的内容。

2) 语言精练

由于招贴广告不像报刊广告那样可以拿在手中慢慢欣赏，受众阅读招贴广告往往是一带而过，因此招贴广告的文案要十分简洁，言简意赅。

3) 配合画面

大多数招贴广告都是图文混合，因此文案要紧密配合图案，起到图文互补的作用。

对报刊媒体的文案创意有哪些要求？报刊媒体的诉求特点是什么？

# 第11章

# 信息分体文案创作

## 学习要点及目标

- 学习并掌握按信息分体、进行文案创作的方法、诉求模式和侧重点。
- 通过对本章的学习能够为不同类型的企业进行实用性文案写作。

## 本章导读

11.1 消费品的文案创作
11.2 企业形象的文案创作
11.3 服务类的文案创作
11.4 公益类的文案创作

# 11.1 消费品的文案创作

消费品广告是针对产品进行说明和宣传的以增进受众对商品的了解。由于其面向的对象具有广泛性，因而主要出现在大众传媒上，如报纸、杂志、电视、广播等。消费品广告的内容包罗万象，种类繁多，几乎占据了整个广告类型的90%。由于消费品广告面对的主要是消费者，所以在文案创作上需要更多地从产品给消费者带来的便利、舒适或者是从极其温馨的角度入手，在情感上做适当的煽情处理，给消费者以美好的想象和体验(见图11-1)。

(a)

(b)

图11-1

### 11.1.1 消费品文案创作的特性

#### 1. 塑造消费品品牌形象的策略

采用塑造消费品品牌形象策略时，广告文案的写作要在材料的选择、结构的安排和语言的运用等方面围绕品牌形象塑造的目的来展开。整个文案要体现出一贯的风格，塑造出独特的有个性的品牌形象。

品牌个性形象塑造，一般有下述四种方法。

(1) 借助消费品的历史、产地，甚至传说来表现个性。
(2) 借助消费品的某一特征表现其个性。
(3) 借助消费品与消费者之间的某种联系来表现其个性。
(4) 借助品牌的形象记忆符号表现其个性。

#### 2. 认知新消费品的策略

采用认知新消费品的策略时，广告文案的表现重点要放在认知的角度上，将消费品的新特点、新功能传递给潜在的消费者。希望受众认知新的消费品，就要强调消费品独具特色的信息，可以采用问题形式、悬念形式的标题吸引受众。例如下述一则文案。

---

**会游泳的肥皂**

洗澡从此不再为找不到肥皂发愁了，象牌肥皂可以浮在水面，是洗澡的特种佳品。

---

这则新颖的文案曾使一个濒临破产的公司发了大财。在19世纪80年代，美国的勃罗克托与根波公司生产了一种象牌肥皂，生产后才发现化学成分比例弄错了，但公司已投资100万美元，眼看公司将要破产，这时一位有才气的广告商了解到这种肥皂的清洁功能虽然与其他肥皂无异，但是放在水里却会浮起，于是构思了上述这则广告文案。新奇的会浮肥皂便以其奇特功能带动了整个公司的发展。

如今人们每天所接触的广告非常多，如何让广告给人们留下深刻的印象？新鲜奇特的广告文案最能吸引人的注意力。鉴于此，广告应在新鲜奇异上下功夫，标新立异。

#### 3. 提升品牌知名度的策略

采用提升品牌知名度的策略时，广告文案要将品牌提示、重复、强调作为诉求的中心，使受众对品牌的名称有较强的记忆和较深的印象。例如下述一则文案。

---

**时代需要英雄，改革需要英雄**

英雄牌多种书写工具将陪伴四化建设的各种英雄开拓知识新领域，登上辉煌的科学高峰。英雄，英雄，英雄金笔，笔中英雄。

---

"时代需要英雄，改革需要英雄"，本是借时势与英雄人物之间的辩证关系突出"英雄人物"的，而"英雄牌"和"各路英雄"紧接其后，点明了上句"英雄"的借代修辞手法，将写作者的立意巧妙地端了出来。这既深化了文意，又能给人以无穷的回味，产品因而得以突出。最后的"英雄"和"笔中英雄"的重复，把读者的注意力完全吸引到英雄牌金笔上，

烘托出了产品的历史地位和质量，使广告文案简洁、畅通，富于节奏感，读之朗朗上口，倍觉回肠荡气，气魄恢宏。

### 4. 突出消费品特点的策略

采用突出消费品特点的策略时，要在突出消费品特点上下功夫。如果不能突出消费品与众不同的特点，就不能采用此策略，只有该消费品在同类消费品的竞争中具有特殊性时才能采用。请看下述这则文案。

> 百闻不如一见

这则广告文案的创作者根据电视机的观看性能，巧用了中国老幼皆知的一句成语"百闻不如一见"。意谓听到了一百次，不如亲眼看一次。这本是个很平常的道理，但用在电视机的广告宣传上，就显得新颖、别致、一语双关。文案一方面是说，"听"电视的确不如看电视，即"闻"不如"见"；另一方面又是在夸奖这种电视机图像清晰，质量上乘，与其听别人说起过一百次，也不如买一台来"见"上一回。产品的自身特点得到了很巧妙的提示，措辞用语恰到好处。

### 5. 增加消费品的消费量策略

采用增加消费品的消费量策略时，广告文案写作要注意，广告诉求要提供消费产品的有效情景，展示消费产品所带来的满足感，拓展和演示消费品在不同的地点、时间和场合中的消费情景。请看下述这则文案。

> **女人喜欢能干的男人**
>
> 　　身为女人，总希望自己的男人能干、出众。无论白天还是夜晚，在她的眼中，能干的男人就像大山一样，支撑着家庭，创造着财富，丰富着生活……
>
> 　　对于在风雨人生中大展宏图的好男人来说，责任是一种使命，对上司尽责，但常常忘记要对自己尽责……
>
> 　　善良、勤劳、负责的男人成功了！票子、房子、车子、位子、妻子——"五子"登科，女人为有这样一位能干出众的男人而自豪！
>
> 　　然而，努力、努力、搏命、搏命，忙于"捞世界"的好男人风风雨雨几十年，怎能永挺不衰？"累坏了"的男人们往往肾动力过早衰竭：白天神疲体倦，腰酸膝软；夜晚力不从心，失眠多梦。幸亏有"四世同堂"海狗鞭，为他们提供源源不断的肾动力。
>
> 　　"四世同堂"海狗鞭以强劲的动力，让好男人获取"能干"的力量！
>
> （资料来源：浙江大学传媒与国际文化学院网络课程《广告文案写作》）

这则保健品的广告文案很好地借用了一个普通妇女对自己爱人的关爱，先是一步一步点出做男人的辛苦，为产品的出场作铺垫，然后在文案的最后，巧妙地突出产品的特性，以强烈的心理暗示，点出消费品的重要性。

### 6. 引导消费新观念的策略

采用引导消费新观念的策略进行消费品营销时，虽然广告文案仍然是以消费品信息为主

体，但消费品信息只作为一个潜在的信息被诉求。一般诉求要以观念的提出和表现为重点，在写作时，要注意下述三点。

(1) 广告文案所倡导的消费观念必须有说服力和针对性，体现消费的新动向。

(2) 所提出的消费观念要与消费品的性质、功能、效用具有相关性。

(3) 对观念的表现要采用既富有哲理又具有浓厚生活气息的语言风格，以平凡寓深刻，以无形显有形。

例如，为表现林地鞋的坚韧特性，广告文案采用了直接展示商品特点的手法，展示了一只皮鞋在水龙头下的特写镜头，照片色调处理得很质朴，饱和的色彩将林地鞋的质感表露无遗。文案标题选用稳健结实的黑体字"如果想穿长久，而且有粗犷优美的外观，只要加点水"，采用中肯的语言将林地鞋坚韧的品质表现得淋漓尽致。

"即使其他的鞋不能，而林地鞋仍然可以在水中漫步。"这里，标题则直截了当地表明了林地鞋与众不同的特性，以及因内在品质的优良而带来的自信。

### 7. 营造生活气氛的策略

采用营造生活气氛的表现策略时，消费品广告文案需要通过生活气氛的渲染以体现产品带给消费者的利益。请看下述TCL冰箱广告文案。

---

**一鱼三吃**

手艺好，一条鱼可以变着戏法吃，但有何招能保证鱼的新鲜度时刻如你所需，恰到好处？TCL率先推出集"冷冻、微冻、冷藏"于一体的三制式多功能冰箱。家中有了她，你可以巧用三种形态的保鲜功能，加上你的好手艺，无穷滋味在其中。

---

这则文案展现了一幅具有典型意义的日常生活场景，充分运用了情感诉求的方式，从而与消费者产生情感共鸣。

## 11.1.2 消费品文案的写作

### 1. 选择好合适的说明角度

每种消费品都会有不同的特点和优点，但是在做产品宣传的时候不可能面面俱到，而应主次得当，否则啰唆了一大堆，消费者还是不明白你的产品到底好在哪里，因而便没有兴趣再关注具体的商品了。

### 2. 结构条理清晰，抓住产品特色宣传

无论是产品介绍还是其他宣传内容，广告文案的结构条理一定要明晰。要知道先介绍什么，后介绍什么，最后再补充介绍什么。要抓住产品的特色，善于与同类的产品作比较，告诉消费者新产品新在什么地方，方便在什么地方，并着重强调。这样才能在激烈的商品竞争中脱颖而出。

### 3. 留意消费者的不同层次

商品有特定的消费对象，即使是同一层次的消费群，也会因地区的不同、民族文化的不

同而对广告的反应产生差别。这就要求设计者应因地制宜,把握分寸,根据不同的消费群,设计出不同情趣和幽默的文案,以便成功地推销商品。请看下面这则文案。

> 为什么不能把他留在家里?

美国亨氏汤料做的这则广告,直接明确了这汤料是适合于男性口味的。因为当今下厨的大多是女性,所以打动那些做妻子的心,诱导她们去购买亨氏汤料,是这则广告文案成功的关键所在。

### 4. 表述方法得当

一般的消费品广告文案都会涉及一些专业术语,而消费者并不完全清楚其中的含义,所以有时要利用口语将专业术语解释清楚,尽可能地将一些重要的数据用打比方、举例说明、比较说明等方式传达给消费者。请看下述这则文案。

> **乐百氏矿泉水**
>
> 乐百氏矿泉水……经过27层,层层净化……

实际上,每一种合格的矿泉水,都要经过十分复杂的消毒和过滤工艺处理,只不过大多数消费者不清楚而已。乐百氏偏偏抓住这个工序大做文章,以很科学的态度宣传自己的产品,给消费者可以信赖的理由,从而在消费者心中留下了深刻的印象。

### 5. 文案风趣幽默

消费品广告文案很容易陷入简单的功能介绍和数据罗列之中,从而过于枯燥乏味。而风趣幽默的消费品广告文案,可以让消费者耳目一新,在会心一笑后认可产品的宣传。请看下述这则文案。

> **给您的眼睛装块玻璃**
>
> 眼睛是心灵的窗户,为了保护你的眼睛,请将窗子装上玻璃吧!

这则眼镜公司广告,运用恰当的修辞,以追求理想的表达效果,把眼睛比作心灵的窗户,眼镜比成窗户上的玻璃,既风趣又富有哲理,并使这种哲理融入消费者的感情之中,将表达与情趣很好地结合起来,情中出理,理中含情,以情动人。

## 11.2 企业形象的文案创作

以企业为信息主体的广告文案写作,一般都是基于提高企业的知名度,提升企业的美誉度,塑造企业的形象,为企业的产品提供坚强的认知后盾。在企业刚刚诞生时,广告主要以企业认知的形式将企业介绍给广大消费者;当企业有了一定的实力,广告主要通过公关的形式为扩大企业知名度、提高企业美誉度创造条件,为企业占领新的领域、新的市场做宣传;

当企业处于领先地位时,要想使企业在行业中稳居某一地位,就要在公众心目中保持良好的形象。总之,企业广告是企业宣传的一种必要手段(见图11-2)。麦当劳企业所做的企业形象宣传。

图11-2

### 11.2.1　企业形象文案的诉求点

企业形象的广告文案有许多具体的诉求点可以选择,比较典型的有下述几种。

#### 1. 内容的客观真实性

无论是介绍企业还是介绍企业的产品,这类广告文案都需要客观、真实。这种介绍不会很烦琐,也不会很有艺术感染力,但可因内容实在而受到目标受众的信赖。请看下述这则文案。

> 人们认为我们是一家最大的企业,我们不这样看,我们只认为我们每天在创造完美无缺的产品。

这则广告文案前一句是借别人的评价来夸奖自己是实力雄厚的企业,接着该企业非常谦虚地将话题一转"我们不这样看",我们每天都在努力工作,认真对待每一款产品,力求保证它的完美。这样就可以给消费者留下货真价实的好印象。此文案笔墨间充满了企业的自信,语气上虽然比较谦逊,但最末一句反而赢得了消费者的信任。

#### 2. 语言的通俗化

通俗易懂的语言不但简单明了,而且很明确。受众从平实的叙述中得到的是确定可靠的

信息,并成为其购买的依据。请看下述这则文案。

> 我们员工的生活方式是入乡随俗,和本地居民完全一样。

这是美国一家钢铁公司的广告。由于钢铁公司在人们心目中是最赚钱的公司之一,导致了一些人对钢铁公司的对抗心理。美国的这家钢铁公司便树立起"我们员工的生活方式是入乡随俗,和本地居民一样"的旗帜,以树立起该钢铁公司的美好形象,消除本地居民的对抗心理,有利于员工的生活和本公司的利益。

### 3. 语言的准确性

在进行企业形象广告文案创作的时候可以有重点地传播相关的科学知识与操作技能,使目标消费者正确地认识和掌握这些知识和技能。文案中适当标注一些具体数据,则可以体现内容的准确性和科学性。请看下述这则文案。

> **加盟干洗店**
>
> 我们是一家正规的专业干洗店……一般一件衣服收费8~10元,成本为2.5~4元,店员1~2人,店面积15平方米左右,用电220W。本公司计划发展1000家加盟干洗店,每县级市1~2家,免收加盟费,免费培训100人,免费统一使用我公司标志品牌,统一店面设计、店员服饰,并提供200万元的广告支持,以提高各地加盟干洗店的知名度,做到加盟1家,成功1家!
>
> (资料来源:万秀凤,高金康.广告文案写作[M].上海:上海财经大学出版社,2005.)

这则文案采用了数字说明方式,介绍加盟干洗店的条件和优势,比较全面地表明了该公司的实力和优惠措施,其中的"免费"字眼也十分诱人,很好地传达了广告的诉求点。

### 4. 树立企业的可信赖度

以企业为信息主体的广告文案,因每个广告运作的直接目的不同,可以从企业认知、企业公共关系、企业形象、企业事务等方面进行传播。但不论从哪方面进行传播,它们都应该以企业形象的建设和塑造为中心任务。只有建设和塑造一个富有个性的、能与公众及其他各种机构之间进行沟通和交流的形象,才能使企业真正地成为消费者进行产品消费的坚强的认知后盾。请看下述这则文案。

> 让自己的房子伴您度过一生

这是在日本很有名气的三泽建筑公司的广告标题。这种双重指代的运用,沟通了用户和三泽建筑公司的联系,宣传了三泽建筑公司强烈的责任感,也树立了三泽建筑公司的"可信"形象。

### 5. 用情感诉求来打动受众

广告文案创作者在策划写作具体的广告时,不要忘记塑造企业形象,即便是写企业事务性的广告文案,也要巧妙地将它作为一个企业形象广告来做。例如,下述的南方一家饭店的

宣传广告正文。

> 假如我们饭菜不好,请君向我讲,诚恳接受;假如我们饭菜好,请君向别人讲,衷心感谢。

这家饭店以风趣、谦和的口气鼓励顾客多提意见,并诚恳地接受。反过来如果饭菜很可口,就希望顾客能为该饭店做免费的广告宣传员。出自"上帝"之口的赞誉,要比夸夸其谈的自我吹嘘强上千倍。这则广告文案的妙笔之处在于迎合了"上帝"的心,利用"上帝"之口,达到宣传自己的目的。

### 11.2.2　企业形象文案的诉求模式和侧重点

不同规模、不同行业的企业需要不同的形象,形象广告也应该有不同的诉求侧重点。全球性的著名企业会受到最广泛的关注,这些企业拥有雄厚的人才、资金、技术实力以及其他企业无法企及的规模和著名的产品或服务品牌,居于行业的领导地位。这类企业的形象广告文案除了要展示企业优势,还要表达企业对社会进步、技术进步、社会责任的关注,以赢得诉求对象的认同。此外,这些企业大多是跨国经营,企业在不同国家和地区所做的形象广告也要注重表达企业对所在国家和地区的善意和尊重,同时还需要塑造富有人性化和亲和力的企业形象。

例如,可口可乐公司在不同年代的不同宣传口号,就为其塑造了一个国际化的知名品牌形象。这些口号包括:"美味可口,提神爽气"(1886年);"口渴不分季节"(1922年);"质量好才会有今天"(1925年);"宾至如归"(1927年);"要提神就得喝可乐"(1936年);"全球著名商标"(1944年);"美味的标志"(1957年);"真会使你神清气爽"(1959年);"这才是真东西"(60年代后期);"我愿给世界买一瓶可乐"(1971年);"可乐丰富了生活"(1976年);"生命的象征——可口可乐,可口可乐,咧嘴一笑"(80年代);"百分之百的清凉饮料"(90年代)。

地区性著名企业可以展现企业的实力、规模、著名品牌、在本地区同行业中的优势地位、对本地区社会生活的影响力,同时还要表达对本地区社会进步、技术进步的关注和对本地区文化和社会生活的认同。而对于规模和影响力不是很大的企业,在企业形象广告文案中突出地位优势和影响力就有些不切实际了,也无助于诉求对象对它们产生好感。最好的办法是突出自身在某一方面的优势,为自己塑造一种与众不同的形象。

企业所处的行业,也决定了企业应该塑造的形象。生产型企业的形象广告文案应该注重表现科技领先、实力雄厚、怀有社会理想;服务型企业则应该注重表现关心消费者,乐于而且能够为消费者提供帮助。

### 11.2.3　不同类型企业的实用性文案

招聘、迁址、更名等企业实用广告文案往往不受到重视,事实上这些广告并不是有用就行、不需要任何创意,它们同样也可以反映出企业的风格和品位。因此应该善加利用,将具体的信息进行创造性地传达,同时配合企业形象的特征,为企业形象宣传加分。

1. 迁址广告文案

一般的迁址广告文案，往往采用非常恭敬的语气，如"因业务发展需要，本公司某年某月某日起迁至新址办公"。这样的广告文案虽然可以传递信息，但太过生硬刻板。即便是直接陈述，也应该采用更柔和的方式，如"某年某月起，我们在新的办公室为您服务"。例如，下面这则广告公司迁址广告不但很有创意，而且充分展现了企业的风格。

**我们要换更大的窝**

没办法，我们天生就是勤奋努力，当然成长特别快速。现在，为了爆发更好的创意，提供更好的服务，我们要更大的窝来施展身手，欢迎新、旧"蚁"新知，竞相走告。

2. 招聘广告文案

招聘广告文案是一种以实用为目的的，同时也是一种效果很快就可以得到验证的广告。它虽然不是主流的广告文案类型，但绝对需要做好，因为它不但直接关系到能否招募到合适的人才，而且是企业传达理念和价值观的绝好机会。例如，麦肯光明做过一则的招聘广告，运用"妖、魔、鬼、怪"这种字眼，广告文案就非常独具匠心。具体内容如下所述。

妖篇：麦肯不要人，专要人妖！
魔篇：麦肯不要人，专要色魔！
鬼篇：麦肯不要人，专要吝啬鬼！
怪篇：麦肯不要人，专要丑八怪！

这则系列广告由四种文案和四幅相应的图片组成，分别为妖、魔、鬼、怪篇。《妖篇》文案配有在蓝色画面中，一个古灵精怪、动作神秘的泰国人妖；《魔篇》文案配有在绿色画面中，一个在时隐时现的形形色色的众生中凸现的另类；《鬼篇》文案配有在橙色画面中，一个戴着小帽的精于算计的账房先生；《怪篇》文案配有在红色画面中，一个不对称的丑八怪。这一组性格鲜明的反常形象，巧妙地反映了麦肯公司欲招聘的广告人员是具有专业水准和经济头脑、能超负荷进行广告创作、又有与众不同创意的"特殊人"。

招聘广告文案可以按如下思路来创作。

(1) 把招聘广告当作普通的广告来进行创意，以一种平等的口气来传达信息。
(2) 以诉求对象易于接受的角度、语气和措辞来表达对人才的要求。
(3) 注重表现良好的企业形象。

有些招聘广告只注重对应征者说"你应该是什么样的"，而很少告诉人家"我是谁""我是什么样的"。其实，企业招聘和人才应征是一个双向选择的过程，企业根据自己的需要对应征者提出要求，应征者也会根据自己的理想，选择那些看起来有发展机会、有良好形象和理念、对员工给以充分尊重的企业。如果企业的招聘广告文案给人以冷漠、生硬的印象，很难想象会如愿地招聘到理想的人才。

## 11.3 服务类文案创作

### 11.3.1 服务类文案创作的类别

服务已经成为现代社会十分重要的一个产业，并深入到人们生活的各个层面。从广义上讲，服务可分为营利性服务和非营利性服务两类(见图11-3)。

(a)　　　　　　　　　　　　　(b)

图11-3

营利性的服务机构主要有航空公司、保险公司、宾馆、餐饮业、银行业、交通运输业、旅游业、律师事务所及各种咨询机构的咨询服务。

非营利性的服务机构主要有政府部门、法庭、警察、消防等机构及有关社会公益机构。

### 11.3.2 服务类文案创作的特性

**1. 服务广告文案的重要特性**

(1) 服务是一种无形的消费品。服务并非像产品一样可以看得见、摸得到，在购买之前，消费者是无法感知到服务的。

(2) 服务具有生产和消费的共时性。服务是不能随意储藏的，比如一个电影院放映同一部电影，上午场的上座率可能还不到50%，而晚场却有可能有很多观众买不到票。因为无法将早场空余的座位存起来转移到晚场，所以并不能在两者间调剂余缺。

(3) 服务具有不可分割性。服务产品的出现是以人为基础的，是依靠服务的提供者才能存在的。对于相当多的服务，生产过程和消费过程是不可分的，服务的提供者和消费者必须同时存在。

(4) 服务具有不稳定性。同一种服务常常因为服务的提供者不同而有不同的质量，即使是相同的服务提供者，也很难保证随时随地都保持同样的服务质量。例如，下述美国艾飞斯出租公司的"我们是老二"的报纸广告文案。

> 我们更努力(当你不是最大时，你就必须如此)。我们就是不能提供肮脏的烟盒，或不满的油箱，或用坏的雨刷，或没有清洗的车子，或没有气的轮胎。很明显，我们如此卖力就是力求最好。为了提供给你一部新车，像一部神气活现、马力十足的福特汽车和一个愉快的微笑……下次与我们同行。我们柜台前排队的比较少……

这则广告文案特别地体现了文案在独辟蹊径、诉求竞争对手没有诉求的服务利益点上的信息独创性，巧妙地将自己的服务质量告诉了受众，从而引发人们对其的好感。

### 2. 服务广告文案的诉求点

服务广告文案的诉求点同样也可以根据消费者的需求，服务产品的特性、优势、消费利益和消费理由、消费保证、品牌形象与附加价值等方面做出选择。

1) 服务广告文案的典型诉求点

服务广告文案的典型诉求点体现在下述几个方面。

(1) 拥有自己特色和个性化的服务项目。

(2) 服务质量达到某一行业标准，服务从业人员受到正规的培训，在某一服务领域经验丰富，有成功的服务经验等。

(3) 服务态度亲切、自然。服务人员善于与消费者沟通，乐于倾听消费者意见。

(4) 环境设施一流，给人以优雅舒适的感觉。

(5) 经常有一些促销活动，比如发放赠品、在价格上有所优惠等。

(6) 在品质上，能给人以很强的认同感和自我成就感。

2) 不同类型服务文案的诉求侧重点

不同类型服务文案的诉求侧重点不同，具体体现在下述两个方面。

(1) 以人为基础的服务，侧重提供服务的人，突出人员优势，如良好的专业素养、某种程度的服务水平、提供服务经验与成功服务的先例等。

(2) 以设备为基础的服务，侧重服务所依赖的设备，突出设备的优势，如设备先进、配套完善、特殊设备等。例如，香港银行的广告文案的标题是，"我之所以能够这么自由自在，是因为我有世界上最大的银行为我做财务管理"。

该广告文案中并没有重点说明它的服务项目和内容，而是重点表现消费者享受了它周到全面的服务而使生活变得更加自由、舒展，强调了消费者获得香港银行的服务后能够更好地享受生活。

### 3. 服务广告文案的创作要点

为服务产品做广告文案，与做实体产品广告文案并没有本质的不同。

1) 面向普通消费者的服务

面向普通消费者服务的广告文案应该做到下述几点。

(1) 尽量做生活化的表述。
(2) 追求鲜明的个性和特色。
(3) 避免出现让人反感的语言和表述。
2) 面向机构消费者的服务
面向机构消费者服务的广告文案应该做到下述几点。
(1) 向管理者和专业人员诉求。
(2) 表现严谨、理性。
(3) 提供专业性信息。

## 11.4 公益类文案创作

抗疫海报设计

### 11.4.1 公益类文案创作的含义

公益广告是向社会公众发布的，以公共事物为内容，以公众利益为取向和不以营利为目的的广告。公益广告着力宣传的是某种意识和主张，向公众传递文明道德观念，它对净化社会风气、提高整个社会的文明程度具有极大的推动作用(见图11-4)。

(a)

(b)

图11-4

公益广告宣传的题材非常广泛，有交通安全、节约资源、保护环境、关爱老人、战胜灾害、远离病毒、反对歧视、防止艾滋病、科教兴国、自强不息、善待生命、保护动物、救助失学儿童等。这些题材涉及两个方面的内容，一是环境问题，二是道德问题，其中心便是"关心人，关心人的生存状态，关心人自身的完善，关心人与人、人与社会、人与自然的和谐"。公益广告可以由政府部门、社会团体发布，也可以由企业发布。

公益广告文案充满爱心和责任感。自我炫耀是商业性广告文案与生俱来的特点，公益

广告文案则不然，它传递的是一份爱心，体现的是一份责任感和正义感，无论是呼吁保护环境、节约资源，还是关怀弱势群体、保护动物等，都要体现出宣传单位对自然、社会的深情关注和强烈的责任心。例如，下述台北市社会扶助协会关爱老人的公益广告文案。

> **令人觉得疲惫的不是走了很远的路，而是难耐的孤独和寂寞**
>
> 　　人生是漫长的旅程，走得越远，同伴越少。令人觉得疲惫不堪的，不再是迢迢的长路，而是无尽的孤独和寂寞。
> 　　老年人需要的不是一件漂亮的衣服或一餐山珍海味，而是您能帮他一下，也许是听无谓的唠叨，也许是替他捏一下背，也许是散散步。这些都是小事，但需要您的耐心。
> 　　有人听，有人帮，自然不会觉得被人遗忘了。
> 　　在马拉松比赛中，中途而废的选手多半不是因为体力不济，而是因为认输弃权。心灵力量一旦消失，人也就垮了。老年人最需要的也就是这股心灵的力量。
> 　　您能给他们这股力量，今天就抽个空儿帮帮他们！
> 　　我们帮助需要帮助的人。
>
> <div align="right">（资料来源：根据豆丁网资料整理）</div>

该文案字里行间充满着对老年人的关爱之情，读后令人动容。爱心和责任感是该公益广告的主旋律。

### 11.4.2　公益类文案创作的写作要求

#### 1. 以情动人的形象宣传

公益广告宣传的是某种观念，而观念又是抽象的、无形的，只有借助于形象的、感性的手法，才能很好地表达出来，才能感染人、打动人。公益广告文案要以形象说话，要注意与政治宣传区别开来，不能以口号式、标语式、说教式的语言来写。有些公益广告在宣传某一观念时，喜欢以"不要……""禁止……"之类说教、训斥的语言来写，特别容易引起人们的反感。至于那些诸如"请勿""爱护××，人人有责"的公益广告文案虽然语气较亲切、平和，但是因为是空洞、乏味的抽象宣传，同样无法让公众心悦诚服地接受广告宣传的观念。毕竟一个人长期形成的观念不是一句简单的、概念化的说教就能感化和改变的，只有借助于形象，才能使人有所触动。例如，同样是规劝人们不要随意践踏草坪的广告口号，"小草在睡觉，请勿打扰"显然要比"勿踏草坪"或"禁止入内"的宣传要形象得多，也更具人性化。公益广告文案为了形象地宣传，往往借助于画面、音响与文字的共同组合来宣传，因为画面和音响可以再造情景、讲述情节、渲染气氛，使整个广告宣传更形象、更饱满、更有力。例如，下面就是一则文字与画面相结合的公益广告。

> 　　画面：绿色的背景上，正中央有一团正被抛弃的纸，纸上用褐色画出分叉的树干和树枝。
> 　　浪费纸张就是砍伐树木

如果该广告仅靠文字来宣传"浪费纸张就是砍伐树木"这一观念，那就会给人以干巴巴的感觉，引不起人们的重视；而有了画面的辅助，整个广告文案就活了，特别形象、生动。

公益广告要以情动人，"感动，而不是说教"是公益广告文案写作的要领，也是尽力避免抽象说教的一种手段。要使公众接受广告宣传的观念，首先要使其心有所动，情有所发。这样才能使人们自然而然地认同和接受广告所宣传的观念。请看下面这则慈善公益广告。

> 埃塞俄比亚六百万饥民正处于死亡的边缘，只有您的同情之手，才能将他们从死神手中援救出来。
> 乐施会埃塞俄比亚赈灾基金会呼吁全港五百万市民，慷慨捐助，援救这群陷于水深火热之中的饥民。您每捐出一元，即可拯救一个儿童的生命；换言之，每分每毫的捐款均有重大意义，但必须争取时间，与死神的魔爪竞赛。
> 救人一命，请即予以援手！

该广告文案关于"六百万饥民正处于死亡的边缘"的现状令人担忧和同情，"您每捐出一元，即可拯救一个儿童的生命"的热切呼吁感人肺腑，促使人们自觉自愿地献出一份爱心。

公益广告渲染的感情要真挚、深沉、自然，反对做作、煽情、滥情，否则公益广告的"情"便成了肤浅情感的泛滥，反而会遭人唾弃。

### 2. 突出行为的严重后果

公益广告文案要突出强调某一不良行为将产生的严重危害，使人看了震颤，留下强烈的印象，从而对公益广告所宣传的观念有深刻的理解，这比一味善意地提醒、批评、规劝效果要好得多。例如反对吸毒的公益广告，如果只是苦口婆心地劝说人们不要沾染毒品，就不能使人受到心灵的冲击，宣传的目标就很难全部实现。与其这样还不如用语言把吸毒造成的严重后果展现出来(如倾家荡产、身体垮掉，甚至死亡)，这样观众看了，就会有一种触目惊心甚至恐怖的感受，灵魂会受到强烈的震动，比空喊几句"远离毒品，远离危害"的空洞无力的广告口号效果要强得多。展现严重后果的写法对于诸如宣传禁烟广告、交通安全广告、环境保护广告等公益广告来说无疑是最直接、最有说服力的。例如，下面这则马来西亚柔佛市"何去何从"的交通安全广告。

> 阁下驾驶汽车，时速不超过30英里，可欣赏到本市的美丽景色；
> 超过60英里，请到法庭做客；
> 超过80英里，请光顾本市设备最新的医院；
> 上了100英里，祝您安息吧！

该文案以诙谐的语言，表现了超速行驶的危害，即速度越快，危害越大。再如，曾获得戛纳国际广告节银奖的广告文案如下所述。

> 每天全球有12000人饥饿致死，有10亿人处于严重的饥饿或营养不良的状态，有1000万儿童由于营养失调濒临死亡。粮食资源是有限的，那么在你的生活中，有浪费现象吗？

该广告以具体数字说明世界上有许多人因为缺乏粮食而处于营养不良的状态甚至濒临死

亡，使人们对"节约粮食"的意义有了深刻的认识。以上这两种突出行为(超速、浪费)严重后果的写法，使人读后深受震动。

### 3. 从大众切身利益出发

大众总是更关心自己的切身利益，与己相关的事物会吸引人的注意力。因此，公益广告宣传如结合大众的切身利益，则更能使他们感同身受。比如宣传无偿献血的公益广告文案，可以从献血可救人一命这一角度来宣传，也可以从今天你无偿献血，那么将来当你需要血时，就可以得到他人帮助的视角来写，或许后者更能引起人们的共鸣。例如，下面是一则(台湾)工商反仿冒委员会"不要伤害自己"的公益广告文案。

> **姑息仿冒，就是伤害自己**
>
> 为了您的健康及生命安全，请勿购买仿冒品
>
> 买到仿冒的化妆品，伤害了皮肤的健康，怎么办？
> 用了仿冒汽车零件，造成车毁人亡的惨剧，怎么办？
> 图一时的小利，而危害自己的健康安全，真是划不来！姑息仿冒，就是伤害自己！为了您的利益，请勿购买仿冒品，并请向当地警察分局检查报案。

再如，下面这则宣传不要污染水的公益广告文案。

> 人体的70%由水组成，你污染的水有一天会反过来污染你自己。请给我们留下干净的水资源。

该广告文案告诫人们污染水就是污染自己，污染水也就损害了自己的利益。这样的宣传就是紧密结合大众的切身利益，容易被人接受。

### 4. 运用对比手段

对比手法广泛运用于公益广告中，如事物的表象与本质的对比，正确行为与错误行为的对比等。对比制造强烈的反差，也更能发人深省。比如南昌市有一块交通安全宣传广告牌上的文案是"晚一分钟回家比永远不回家要好得多"，就是以对比的手法来宣传的。再如丹麦的一则交通广告："你打算怎样？是以每小时40公里的速度开车活到80岁，还是相反？"该广告文案以对比的手法善意地劝导驾车者不要超速行驶，否则性命难保。再看下面这则中国台湾"饥饿30救援活动"的公益广告文案。

> **是救命，不是救济**
>
> 地球上每天有四万人死于饥饿，而你手上的一枚10元硬币，就可以救他一命，让他多活一天！
> 饥饿30救援活动在台湾已是第四届，救助了非洲十一国近千万难民，今天我们更迫切需要您的援手。您的慷慨施与，是他们活下去的希望，记住：您每迟疑两秒钟，就有一个小生命饿死，请您立即付出您的爱心与行动。

该文案以"你手上的一枚10元硬币,就可以救他一命"与"您每迟疑两秒钟,就有一个小生命饿死"两种行为做对比,从而产生了强烈的、震撼人心的效果,使该广告在台湾地区引起了巨大的反响,"饥饿30救援活动"因此得到了广泛的关注。

读报纸或看电视时,看看有哪些公益类文案创作,并从诉求手法上进行比较。

# 第12章

## 文案创作的语言表达

## 学习要点及目标

- 学习掌握文案创作的语言表达原则和技巧运用,进一步提高文案创作水平,激发写作灵感。
- 通过本章的学习,能够灵活运用语言技巧进行文案创作。

## 本章导读

12.1 文案创作的语言运用原则
12.2 文案创作的语言技巧运用

在广告文案中,语言和文字的广泛使用开拓了人类广告艺术的新境界。可以说,广告艺术因为文案中的语言而得到深化、升华。在广告文案构成的成分中,语言和文字所具有的优势是无法被其他要素所取代的。

## 12.1 文案创作的语言运用原则

语言是广告文案的有机组成部分,创意确定之后就要精心推敲文字,使语言与创意成为血肉般的一个整体。

广告语言运用的原则有四个,即真实、简洁、创新和通俗。

正确的语言表达
能改变世界

### 12.1.1 真实

真实性是广告语言的生命。真实性是广告的自然属性,是商品对广告的客观要求。对于广告有一条十分正确的格言:"诚实是广告最好的策略。"

所谓广告语言的真实性是指实事求是,不弄虚作假,语言要信而不诞。为了维护广告语言的真实性原则,国家将它纳入法制管理轨道。我国《广告管理暂行条例》明文规定:"广告内容必须清晰明白,实事求是。不得以任何形式弄虚作假,蒙蔽或者欺骗用户和消费者。"

广告的真实性是指所传播的商品信息真实准确,不虚夸伪造。这里有三层含义:第一层是传播的商品信息要准确无误;第二层是对传播的商品信息的说明介绍应符合事物的本来面目;第三层是对传播的商品信息采用的艺术表现手法要真实可信,即通过艺术方式宣传商品特色,应符合真善美相统一的美学要求。

第一层含义中的准确无误是指广告语言要客观准确,一是一,二是二,不作假,不无中生有,不夸大其词,不哗众取宠,或是语言模糊不清导致歧义。

第二层含义是指对事实的说明介绍应符合事物的本来面目。这里有两种表现:一种是故

意将自己的产品功能拔高，搞无中生有。例如，某报纸刊登过一则××口服液的广告文案："一个绝望的患者，因为结缘了这种神奇的液体，从而恢复了对生活的信心和勇气……抒写了一代生命的奇迹。"该广告没有标明"××局药××号"字样，那么该产品不是药品。不是药品怎么能治病，而且还治绝症，还能"恢复了对生活的信心和勇气"，甚至可以"抒写了一代生命的奇迹"？这些广告语言已不是词不达意的问题，而纯属一种欺骗行为。另一种是因语言修饰不当，使广告的语言说明不符合事物的本来面目。请看下述上海某区钟表、眼镜、照相器材行业的联合展销广告文案。

> 展销单位：历史最久　牌子最老　规模最大　设备最新
> 　　　　　品种最齐　质量最优　销路最广　销量最大
> 展销期间：特别优惠　特快交件　特色商品　特优服务

此文案中用了八个"最"，四个"特"，把话都说到顶了，不留一点余地，使人感到不真实。华而不实的广告最能引起消费者的反感。

第三层含义是指艺术地表现客观对象，应符合客体审美属性与主体审美评价相统一的原则。

上述第一层含义与第二层含义是构成广告艺术真实性的基础，而第三层含义是在此基础上通过艺术加工，使生活的真实上升为艺术的真实。

广告语言具有自身的特点。广告语言的第一个特点是主旨明确，即"直奔主题"。如"金利来领带"的电视广告，画面上一只圆润的银球沿着一些贵重的办公设备不停地、缓慢地滚动，然后滑过一条美观精致的领带化成"金利来"英文字母的"G"。从艺术上看，它充分运用电影艺术手法，象征意味很强。单看广告画面，会令人不知所云，但结尾出现"金利来领带，男人的世界"两句广告词时，观众恍然大悟，并随之发出会心的微笑。这两句广告词点明主题，起到了画龙点睛的作用。

广告语言的第二个特点是"自夸"性。广告作为一种宣传艺术，带有强烈的"诉求意识"。在广告中出现的语言、文字，都是创作者根据诉求意图主观"假设"的现实，用以"夸张"地展示商品优点，"美化"商品的功能，"突出"商品的优势。因此，广告语言可以通过各种修辞手法来达到"王婆卖瓜，自卖自夸"的目的。请看下述这则文案。

> 第一流产品，为足下增光
> 　　　　　　　　　　　　　　　　——云鹤牌鞋油广告
>
> 瞬间的记录
> 　　　　　　　　　　　　　　　　——佳能自动相机广告
>
> 抹去你所有的烦恼
> 　　　　　　　　　　　　　　　　——×香皂广告
>
> 在加利福尼亚酿造出全人类的快乐
> 　　　　　　　　　　　　　　　　——酿酒公司广告

## 12.1.2 简洁

简洁是指用最少的字表现尽可能多的内容，获得文约事丰、言简意赅的效果。因为广告受篇幅和时间限制，展示的内容必须抓住要领，不能面面俱到。简洁明快的语言风格，除了要求在选材创意时善于抓重点、特点，在表现主题上下功夫之外，语言文字的简洁明白是至关重要的。即使富于艺术性的语言也要尽力避免回环往复。比如，"臭名远扬"四字点出臭豆腐乳的特点及声誉；"把音响提起来"道出手提式录音机的特点；美国的"百素丹"牙膏只用了一句"简直弄不清你的牙黄锈跑到哪去了"，就把牙膏的去污性说得非常清楚明白。

简洁明快的语言风格还要具有与之相适应的句式，除了一些必要的说明文字，广告的句式与一般文章的句式不同，它较多采用短句、不完全句、变式句，少用或不用完全句、长句，以及有关联词的复句。比如，"看得见的强劲——LG29寸彩电的双重低音""以水果为原料的精致佳品——青橄榄利咽含片""啊，红星啤酒真棒"等均具有广告句式的特点。

广告要以最精练的语言来传播尽可能丰富的信息，因此对广告的语言要千锤百炼，使之精益求精。例如，《万花筒》连环画报原先的广告标题如下所述。

> 为什么中学生喜爱？因为她能陶冶情操、增添乐趣；
> 为什么家长老师放心？因为她能引导阅读、开阔视野。

这个标题从内容上看，写得不错，但不足的是文字不够精练，主旨不够突出。经修改后如下所述。

> 为什么少年喜爱？因为她新奇有趣；
> 为什么家长放心？因为她健康有益。

修改后的标题紧紧扣住了服务对象(中学生、小学生)，故称之为少年。而少年儿童订阅杂志须由家长同意，家长放心的原因是此杂志对孩子的成长有益处。"新奇有趣""少年喜爱""健康有益""家长放心"，比原标题明确、集中，有的放矢。

在现代社会中，由于生活节奏加快、心理压力增大，人们越来越难以接受长篇大论的叙述，而更喜欢短小精悍的作品。尤其是广告对受众来说本来就带有某种程度的强制性，因此，就更应该简洁明了。有些广告，如广播广告、电视广告，本身就具有稍纵即逝的特点，在短短的几秒到几十秒的时间里，广告所能留给受众的信号是很有限的。因此，简洁明了的广告语言比详尽复杂的语言更容易让人记住。

## 12.1.3 创新

为了达到"广而告之"的目的，广告的语言不可平淡乏味、单调俗套、陈词滥调。广告写作者应该针对受众的喜好，锐意创新，使广告语言不落俗套。然而有的广告抄袭、套用别人的广告语言，什么"价廉物美""誉满全球"等，只能令受众反感。请看下述这则广告。

> ××电视机与您共度美好时光
> ××牌打火机，将伴随您度过美好时光
> ××牌洗衣机是您的最佳伴侣

以上都是雷同的句式，给人以陈旧感。下面几则广告用语都很生动新颖，看后让人耳目一新。

> 给你肥皂，给你肥皂，洗尽世上污秽，让生活更纯洁，让生活更美好！
> ——当代诗人公刘写的广告诗
>
> 日晒后，让你的皮肤也来杯饮料吧
> ——台湾地区一润肤广告
>
> 公道不公道，只有我知道
> ——中日合资上海太和衡器有限公司广告口号

从下面的例子中可以看出一般广告语言和创新后的广告语言的差距。

> **一般广告用语**
> 1．××滑板：在城市各个角落划出轻盈弧线
> 2．大自然赋予葡萄酒无穷的生命力
> 3．翻看电话簿便可购物
> 4．如果你想喝啤酒，雪菲啤酒最好喝
> 5．××表在恶劣环境中，依然准确无误
>
> **创新广告用语**
> 1．××滑板：追逐阳光和速度
> 2．激发"生命之水"的活力，成就另一个纯美天地
> 3．请君以指代步
> 4．君欲痛饮，请用"雪菲"
> 5．××表登峰造极，生命系于分秒

广告语言要创新，但奇巧不等于诡谲，离开了内容一味追求新奇，将会带来适得其反的效果。

## 12.1.4 通俗

大卫·奥格威在《广告写作的艺术》一书中说："你企图说服别人去做某事，或买某种东西，在我看来，你应该用他们的语言，他们的日常用语，那是他们思想的语言。我们努力去用白话写作。"我们的广告是对潜在顾客说话，因此广告就该用他们听得懂的语言、通俗的语言去写，尽量避免使用冷僻、深奥、艰涩的词语。例如，下述是鲁迅先生为《乌合丛书》写的一则广告正文。

> 大志向丝毫也没有。所愿的：无非①在自己，是希望那印成的从速卖完，可以收回钱来再印第二种；②对于读者，是希望看了之后，不至于以为太受欺骗了。

鲁迅的这则广告特点有二：一是说实话，不骗人，非常坦率地说明要把书推销出去，

收回钱来,再印第二种书;二是语言通俗,语言巨匠说着普通大众的话,真是平到极处方是奇!使用通俗易懂的白话,是广告行家们的共识。广告语言是面向大众的,要使消费者一看就懂,一听就明白。有的广告内容可能会涉及一些科技术语或行话,但也要想办法使它通俗化,让受众听得懂。例如,南京市饲料公司有一则"配合饲料"的广告,原稿中列举硫酸亚铁硫锌等七种元素,这样的化学名词,广大农民很难听懂,南京人民广播电台就把广告词改为:

> 养猪的都想猪仔肥得快,养鸡的都想下蛋多,这不是"梦里吃仙桃——想得美",现在已经是"馒头吃到豆沙边——尝到甜头"啦。

这则广告是面向广大农民的,广告词用了大白话,还引用了两句当地的谚语,因此农民听得懂,易理解,好记忆。

为了使语言通俗易懂,广告词中常用熟语。所谓熟语就是指人们在历史文化积淀中形成的具有许多特定结构的词语组合,如成语、谚语、歇后语和一定时期的流行语等。这些熟语,使人感到亲切、易懂,便于记忆。熟语在广告中往往与特定产品特色或情境以及其他词语巧妙结合,会产生新的意味,给人以新奇深刻的印象和特殊的美感。

在广告文案中,熟语的运用有多种形式。有的是巧妙地照搬,有的是有意地篡改,还有的是将熟语与其他语词组合而成。熟语的运用如下所述。

> 不打不相识 (某打字机)
> 一夫当关 (锁)
> 万无一失 (旅行手提箱)
> 捷足先登 (鞋)
> 远在天边,近在眼前 (传真机)

熟语篡改如下所述。

> "闲"妻良母 (洗衣机)
> 一表情深 (钟表)
> 岂有此履 (鞋)
> 对"痘"下药 (护肤霜)
> 千里"音"缘一线牵 (国际长途电话)

熟语与其他词语组合如下所述。

> 聪明何必绝顶,慧根长留 (生发精)
> 车到山前必有路,有路必有丰田车 (汽车)
> 一纸之差,事半功倍 (复写打印纸)
> 早晨祝你平步青云,夜晚祝你一路平安 (电梯)

通俗的语言是广告的敲门砖,一则广告首先是要让受众看得懂,其次才是理解,才是记

住，才是产生兴趣，从而促使受众采取购买行为。

为了使语言通俗易懂，还要注意文言和方言的使用。现代广告应该以白话为主，尽量少用文言，尤其对那种深奥难懂的文言更要切忌使用。例如，"至此我厂五秩荣庆之际，感谢广大用户的信任和支持。"其中"五秩"一词是一般受众不能理解的。"秩"即10年，"五秩"即50年，若用50年则通俗易懂，而用"五秩"则深奥难懂了。

当然文言并不是绝对不能用，只要用得恰当，文言也能为广告增色，使广告易懂。请看下述这则广告案例。

> 美哉青岛六型，记取绚丽人生　(青岛照相机总厂)
> 每逢佳节倍思亲，优质录像传诚情　(申艺交电商店)
> 以不惑之年，奉赤诚之心　(上海第一百货公司)

语言通俗并不是一定要用方言，因为某些方言词语，往往会使其他方言区的人听不懂。例如，上海地区一则广告标题便用了两个典型的上海方言词。

> 香水能抗感冒——崭！香水能治伤风　一嗲！

"崭"和"嗲"的意思不是上海人就不能理解了。当然，近年来，由于中国香港、中国澳门地区商业经济发达，内地的商品纷纷出口港澳，因而根据商品销售的对象，有的广告就采用了方言。例如，上海"白猫牌"洗衣粉的广告歌词就用了粤语："洗衫勿驶忧(洗衫不用愁)，白猫帮你手"。

不仅词语，而且语法也有采用方言的。例如，"阿华田拜您多多健康"(广州阿华田广告)。

这种方言的使用，针对性要强，主要是看广告受众是否听得懂，不要追赶时髦，不要只求标新立异。

## 12.2　文案创作的语言技巧运用

### 12.2.1　文案创作语言的幽默运用

幽默是生活和艺术表现中的一种喜剧因素。广告写作中如果用幽默滑稽的笔调，会在一种活泼轻松的气氛中，使受众在一笑的愉悦心情下接受广告的内容。

在写作幽默广告时要记住，幽默的主体是人，是人对自身及所处世界的一种独特的体验与认识。幽默的戏谑中含着庄严，谈笑里流露出智慧。幽默广告看似平淡，实则不凡，表面通俗，实则高雅。它们凝聚着特有的人生经验，令人拍案叫绝，从而使受众记住广告的内容。

路牌广告中有如下这样一些幽默的公益广告文案："不要拿生命做赌注——这是你最后的一张王牌""请记住：大自然并不是十全十美的，它给汽车准备了备件，而人——没有""超速行驶，您是在向地狱飞奔""请驾驶人注意您的方向盘——本城一无医生，二无

医院，三无药品"。

在一条海岸公路的拐弯处，设立着这样一块广告牌："如果你的汽车会游泳的话，请照直开，不必刹车。"

某酒吧门口的广告牌上贴着一张海报，上面写着："欲借酒浇愁以忘记往事者，请先付账，以免忘记。"

英国伦敦地铁为警告不买票的乘客，放置了一块广告牌，其文案是："如果您逃票乘车，那么请您在伦敦治安法院门前下车。"

中国香港有一幅卖睡衣的路牌广告，上面画着一位身穿睡衣、头戴礼帽的胖男人，倚着一堆睡衣在长椅中酣睡，脖子上还挂着出售睡衣的广告。广告口号是："我厂的睡衣质量上乘，优异无比，就是卖睡衣的商人也无法保持清醒。"

### 1. 幽默手法

用幽默手法写广告，能获得许多好处。

(1) 很容易引起注意。正儿八经的广告，人们看得太多，因而不能产生兴趣；幽默风趣的广告，能以独特的话语引起人们的注意。

(2) 让人在不经意中记住广告内容。因为广告内容的表述与众不同，人们在看到和阅读后，不需要特别记忆便会记住。

(3) 让受众不自觉地充当广告内容的义务传播者。人们在平时的交谈中，会下意识地把自己看到、听到的趣事作为谈资，幽默广告便是这种谈资。

### 2. 写幽默体广告文案应注意的事项

(1) 幽默不是讽刺，不要挖苦人，不要出现有悖精神文明的画面和文字。幽默的动机是调动受众的积极思维，在体会到幽默之意后，心情愉快地接受。而讽刺是批评，是一种鞭挞，当然不会使人愉快。

(2) 恰如其分，适可而止，不过度幽默。凡事都有"度"，过"度"则成另外一回事了。善意的提醒一旦过"度"，可能会成为恶意的诅咒。

(3) 既要合乎情理，又要有创造性思维，不然就不能获得良好的传播效果。幽默也是在讲一种事物内部存在的客观必然性，但要从中发现可供人们欣赏把玩的、与众不同的、能反映事物本质的东西。

(4) 语言要尽可能简练，在字里行间蕴藏机智，不要把话全部说"白"，为读者留出思考的空间。只有让人遐想，让人猜测，才能达到幽默的目的。那种一眼就看到底的"白开水"，不能让人回味，不能算是幽默。

(5) 要迎合读者的心理，讨得他们的喜欢，让读者从心里佩服文案写作者的神思妙想、机敏过人，从而使读者心悦诚服，获得好的效果。

幽默广告文案的写作，还需要写作者博闻强记，见多识广，思想活跃。

## 12.2.2　文案创作语言的成语运用

### 1. 成语体广告概述

成语体广告是运用成语创作的广告。成语是沿袭历史的固定词组，有着丰富的含义，是

文化的历史积淀。成语体广告有下述三个鲜明特点。

(1) 语言凝练。成语有很大一部分来源于历史典故，还有一部分是古代谚语、歇后语，它们的共同特点是语言虽然简短，但内涵丰富。利用成语做广告，能收到语言精练、含义深刻的效果。

(2) 表现力强。许多成语原本是用比喻、夸张等修辞手法构成的，鲜明、形象，具有很强的表现力。

(3) 易读易记。成语大部分是四言(由四个字组成)，音节铿锵整齐，易读易记，易于传播。

### 2. 成语体广告的写作要求

成语体广告主要是用成语作为广告标题或广告标语，一般情况下常与画面配合使用。使用成语创作文案，是利用现成的语言材料进行再创作的过程，这并不意味着可以省事，相反这是一个复杂的劳动过程，必须推陈出新，才能创作出好的作品。选用成语做广告时要注意下述几点。

(1) 要弄懂成语的来源及意义变化。有些成语可以"望文生义"，有些成语则需要了解其中所蕴含的历史事件或历史背景才能懂得其含义。运用成语创作广告文案，可以直接用成语的本义，也可以利用双关等手法，巧妙地进行联想，生发新意。

(2) 要了解目标受众的需求，明确广告商品的性能、特点、用途以及在市场上的销售情形，才能做到有的放矢。

(3) 要维护语言的纯洁性，可以在原成语的基础上进行引申或运用双关等手法，但不能胡乱改用成语。

运用成语体创作广告文案的例子很多，如下述这则广告文案。

> 画面上一支大牙刷，一个男孩站在牙刷面上，双手握住牙刷毛用力拔，但无济于事。广告口号："一毛不拔"(广州梁新纪牙刷漫画广告)
>
> 两扇对开的红漆大门紧锁着，门扇上画着青龙刀，双鱼牌挂锁锁在门闩上，FISHBRAND(鱼牌)横贯画面，门锁上方竖写"一夫当关"四个大字(双鱼牌挂锁摄影广告)
>
> 一诺千金 (美国运通银行信用卡)
>
> 画面上削好的各色铅笔摆成盛开的鲜花状，广告口号："妙笔生花"(铅笔)
>
> 良机在握，一触即发 (手机)

## 12.2.3 文案创作语言的俗语运用

### 1. 俗语体广告概述

俗语体广告是利用俗语创作的广告。俗语是指人们习惯用的通俗语句，包括谚语、歇后语、俚语及歌词、谜语、民间格言等，还包括大家都很熟悉的古典诗词。俗语通俗简练，传播面广，可从不同的角度去认识事物，是人们从日常生活中总结出来的经验，带有一定的哲理性。因此，俗语体广告有下述两个明显的特点。

1) 哲理性

如"百闻不如一见""不打不相识""千里之行，始于足下"，都是人们长期生活经验的总结。广告文案中使用这些俗语，更富有哲理，含义更加深刻。

2) 幽默感

俗语来自民间，具有幽默的内涵，如果将俗语巧妙地运用到广告文案中，能够增加广告语言的幽默感，受众在活泼、俏皮与轻松的气氛中更容易接受广告信息。

2. 俗语体广告的写作要求

使用俗语创作广告文案是利用现成的语言材料进行再创作，这与成语体广告相似，写作要求也与成语体广告相似，此处不再赘述。

运用俗语体做广告文案的例子如下所述。

---

天有不测风云　（保险公司）

冬天里的一把火　（唇膏）

出双入对，相伴相随，同生同死，磨难不悔　（鞋）

---

### 12.2.4　文案创作语言的对联运用

#### 1. 对联体广告概述

对联体广告是用对联的形式创作的广告。对联是我国民族文化的一个重要的组成部分，是汉语特有的一种艺术表现形式。它虚实互见，阴阳互补，雅俗共赏，妙趣无穷，深受人们的喜爱。对联由两个字数相等、词类相似、结构相同的并列句构成，它起源于五代，最初是春联，后扩大了使用范围，至今已有上千年的历史。作为独特的广告文案形式，对联古已有之，如古代商店门口的"楹联"，就是宣传商品的广告文案。时至今日，对联仍是常见的广告文案形式之一。

1) 对联体广告的特点

(1) 对称的形式美。对联由两个句子构成，字数相等、结构相同，在视觉上给人一种对称美的感受。

(2) 铿锵的音韵美。对联体广告讲究一句之中平仄相间，两句之间平仄相对，由此而使语音铿锵和谐，富于节奏感和音乐美。

(3) 内容的凝练美。对联体广告字数虽少，但内容丰富，上下联围绕同一个主题，从不同的侧面加以展示，意象纵横，妙语连珠，其内容的凝练，令人叹服。

2) 对联的形式

对联有三种形式，即正对、反对和流水对。

(1) 正对。正对是指上下联意义相近，或是一个事物的不同侧面，如"白日依山尽，黄河入海流"。有的广告文案，上下两联可以分别表述广告商品不同的功能。

(2) 反对。反对是指上下联的意义相反，如"有利家国事常读，无益身心事莫为"。在对联广告文案中，反对主要是起到一种对比的作用。

(3) 流水对(串对)。流水对是指上下联有连贯性，单看上联或下联都不能全面了解其意，

合起来表示一个事物，如"欲穷千里目，更上一层楼"。再如，"凡事无绝对，难有真情趣"(轩尼诗酒)，也必须上下句连起来看才是一个完整的意思。

总体来说，在对联体广告中，正对、反对用得比较多，流水对用得较少。

2．对联体广告的写作要求

对联体广告的写作，一要符合对联的格式要求；二要突出商品的性能特点。对联的写作格式要求两句字数相等、词性相同、句法结构相似、平仄相对等。在正常情况下，对联体广告的上联应该是仄声收尾，下联应该是平声收尾。以对联的形式突出商品特点，有一定难度，这是指对联本身字数有限，再加上还有诸多格式限制。当今的对联体广告文案更多采用较为宽松的格式，如"高高兴兴上班，平平安安回家"，这类比较容易掌握。

运用对联来进行广告宣传还有一种常见的方式就是征联。像万家乐出的上联"万家乐用万家乐万家都乐"，面向全国征集下联，获得了很好的宣传效果，对提升万家乐的品牌知名度起到了很好的作用。

运用对联体做广告文案的例子也很多，如下述这则案例。

> 输入千言万语，打出一片深情　(四通打字机)
> 寻寻觅觅韶华转眼飞逝，犹犹豫豫知音再度难逢　(婚姻介绍所)
> 担四海风险，保八方平安　(保险公司)
> 你看我非我，我看我，我亦非我；他装谁像谁，谁装谁，谁就像谁　(戏园)
> 好句不妨灯下草，高年能辨雾中花　(眼镜店)
> 酒气冲天，飞鸟闻香化凤；糟粕落地，游鱼得味成龙　(汾酒)
> 酿成春夏秋冬酒，醉倒东西南北人　(酒馆)
> 只愿世间人无病，不惜架上药生尘　(药店)
> 操天下头等大事，做人间顶上功夫　(理发店)
> 不论男女老幼，冠分春夏秋冬　(帽子店)

## 12.2.5　文案创作语言的艺术性运用

1．广告语言的艺术性

没有艺术的语言，称不上广告语言，广告语言与政治语言、哲学语言、逻辑学语言的明显差别就在于它的艺术性。不同的广告，其语言的生成和运用是不同的。单个的字词是广告语言的基本构成要素，只有将它们连接、组合才能产生出单个字词原本不具备的新含义，使受众享受到意想不到的情趣。

要有效地表达广告主题和促销意念，增强其感染力、感召力和引人注目的效果，广告语言就要富有生活气息、丰富多彩，让受众读之亲切有味、易于记忆、雅俗共赏。如果广告语言平淡无奇、枯燥乏味，则不能引起消费者的注意，更不用说吸引消费者。广告的本质是"诱劝"，那么怎样诱劝，用什么样的语言去诱劝，就成为广告文案写作中十分重要的问题。广告语言要把消费者对商品的需求欲望"煽动"起来，首先就应切中受众心中所想，说出他们想要听到的话。例如，Shell牌发动机油的广告文案中只写了一句话："用冒牌油，受

害者是你的车。"这句广告口号对那些车主来说,势必产生不同程度的震撼力。

广告是语言运用艺术(其中也包括语言艺术),在传递信息、沟通产销、指导消费的同时,让消费者在美的欣赏中,从心理上被说服,从而达到促进消费的目的。广告语言实际上是"信息传递艺术",因此它就要利用含蓄、幽默、优美、和谐、机智、生动、自然、高雅的艺术语言,令消费者在广告面前驻足流连、心驰神往,最终慷慨解囊。例如,湖南湘潭"天仙"牌电风扇悬赏获奖的广告语:"实不相瞒,天仙的名气是吹出来的。"其中的"吹"字真是"吹"得妙极了。俏皮而不失之于油滑,含蓄而不失之于晦涩,一语双关,妙趣横生。又如,丰田汽车零配件特约经销广告语:"有了汽车配件,汽车总是像新的。"大实话说得这么动听,您信服不信服?再如,下述为宣传莎翁巨作《罗密欧与朱丽叶》剧本写的一则广告文案。

> 《罗密欧与朱丽叶》是一部伟大的典型的爱的悲剧,也是青年莎士比亚的抒情诗。
>
> 在风景如画的意大利蓝天之下,在风暖花香的南国月明之夜,在互相仇视的两个古老贵族家庭环境中,展开了热烈、坚定、强烈不幸的爱:唯其热烈,所以它冲破了一切藩篱;唯其坚定,所以它在幸福与死亡之间找不到一条中间的路;唯其强烈,所以它把两颗年轻人的心永远系在一起;唯其不幸,所以爱的陶醉之后紧跟着就来了死亡。
>
> 一位德国戏剧作家曾说,这是他所知道的唯一的由爱本身完成的悲曲。
>
> 德国革命诗人则赞美说,不论在任何时代,对任何民族、任何阶级,这都是永远年轻、永远活泼的爱的悲剧。其中成为千古绝唱的阳台上的一景,达到了莎士比亚青年时期艺术的极峰。

以上几则广告文案,都给人以真善美的审美感受,其艺术性都很高,因此能收到很好的宣传效果。

**2. 广告语言艺术性的提升**

为了创作出高质量的广告艺术作品,应从下述两个方面努力。

1) 抓典型,揭本质

广告语言艺术性的所谓典型,就是将广告信息中最本质、最具有代表性的东西,通过生动、美好、具有突出个性特征的语言表达出来。例如,下述这则宣传引进的MD-80飞机投入运行的广告文案,特地选用了三个以"安"字打头的词作为广告承诺。

> 安全　安静　安适　(中国民航公司)

按理说,使用"安全、宁静、舒适"也不错,然而由这三个"安"字打头的词却因为强调了"安"字而使乘客获得了一种充分的安全感。对于飞机乘客来讲,"安全"是凌驾于其他一切因素之上的首要因素,而三个"安"字正是抓住了这个首要因素,即本质因素,犹如给乘客一杯高效能的镇静剂,使乘客能放心地登机。

2) 抓特征,用修辞

广告语言要讲求艺术性,使用一定的修辞手法是必不可少的。广告修辞与一般文学艺术作品的修辞相比,其共同点是两者都必须遵循人们约定俗成的修辞规律和修辞原则,不同之

处是广告修辞要明显地受到广告特性的制约。

广告的商业特性决定了广告修饰方式的有效选用，要尽可能有助于广告遵循AIDMA原则(A——Attention，引起注意；I——Interest，诱发兴趣；D——Desire，刺激欲望；M——Memory，加强记忆；A——Action，促成购买)。凡不能遵循这个原则的广告语言，无论用了何种修辞手法，都是失败之作。因此，广告修辞是否运用得当，广告语言的艺术性是否质高，其衡量标准只有一个，就是是否遵循促销的原则。

信息可视化广告设计没有结束、文案创作没有结束，它们都永远在路上，现在就以一个发人思考的小故事来结束这本书的编写。

### 暗恋也可赚得盆满钵满

恋爱关系不外就两种模式：要么互恋，要么暗恋。而且，真正恋上了，不管是互恋还是暗恋，结局也只两个：要么走向婚姻，要么分手拜拜。恋爱本来是人类千古不变的情感行为，无孔不入的商人居然将其变成了赚钱机器，而且盈利模式设计得超强——让人们甘愿为"恋爱通知"买单。

人说丈母娘相女婿，越看越有趣。一天，24岁的软件工程师与未婚妻聊得正欢，一旁的准丈母娘看得是心花怒放。她一边端详着小女婿，一边爱抚着小女儿。看着小女儿的脸上充满了幸福，她突然想起了大女儿的孤单。叹只叹大女儿爱上了一个不该爱的男人，他虽没结婚生子，但却是"名花有主"，正恋着呢。

面对现实中的不平和无奈，准丈母娘感慨了起来："要是有款软件，一当他们分手就立刻通知我们，那该有多好啊！" "是吗？"也不知是想讨好丈母娘，还是真的心有灵犀一点通，小女婿竟夸下海口："没问题，小case一个，我可以在几个小时内搞定！"说完，小女婿立刻冲出房门，回到了自己的宿舍。

真还不是胡吹。小女婿只用了4个小时就完成了这则创意，并于周末开通了网站。令人惊奇的是，这个名叫"分手通知"（Breakup Notifier）的网站才开通三天，居然被访问了70万次。再接下来，就更加一发不可收拾了，前后吸引高达360万人前来报名使用。

一时间，小女婿的网站门庭若市，人满为患。

小女婿的盈利模式很简单。在免费的前提下，一个人最多只能监控二位朋友，如果想要追踪更多朋友，那就得付费了！也许有人会怀疑："真的会那么多人想去期待两个以上的朋友恢复单身，并强烈到有偿跟踪这些信息吗？"

常见的文案语言修辞技巧有哪些？在进行文案的语言表达时必须遵循哪些原则？

# 第三部分
## 优秀作品欣赏

## 新媒体时代下的信息可视化平面创意设计与文案创作作品欣赏

图1　美尼康隐形眼镜包装设计

图2　1毫米隐形眼镜的包装设计

图3　洗涤补充包的设计

图4　熊猫烟盒设计

图5　江小白表达瓶的包装设计

图6　乐事薯片系列包装设计

图7　无死角的牙膏包装设计　　　　　　图8　伏特加酒壶的包装设计

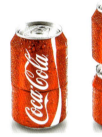

图9　日本餐厅无胶的包装设计　　图10　一分为二的迷你可口可乐设计　　图11　2015年印有盲文的可口可乐灌装设计

图12　午后"遇见"百奇，跨界合作设计

图13　开天窗的系列包装设计　　　　　　图14　减量化的设计

图15　可口可乐2013年中国的昵称瓶设计

图16　新颖的外包装设计

图17　条形码的创意设计

图18　会绽放的包装盒设计

图19　摸哪哪红，会害羞的包装设计

图20　夏日果汁包装设计

图21　Ford Jekson具有双重作用的保龄球样式的包装设计　　　图22　Gawatt具有表情包的外带咖啡杯设计　　　图23　自带灵活工具的橄榄油包装设计

图24　祛痘药片、助消化药片、薯片之花包装设计

图25 情感互动的系列化设计

图26 小罐茶包装设计

图27 喜茶的包装设计

图28 小众稀缺的包装设计

图29 拟态拟物的设计

图30 系列化创意包装设计

图31　象征仿生的设计　　　　　　　　图32　情感互动的创意设计

图33　情感互动的包装设计

图34　品牌IP设计　　　　　　　　图35　走心文案设计

图36 具有怀旧情怀的百雀羚包装设计

图37 具有东方之美的百雀羚包装设计

图38 材料的情感互动设计

图39 学生仝丹的招贴设计

图40 可持续互动的酒瓶设计

图41 展现外表和心灵都美的包装设计

图42 滴滴代驾的广告设计

图43 美团外卖的广告设计

图44 江小白的广告设计

图45　具有结构情感互动的设计　　　　图46　快消品的包装设计

## 参 考 文 献

[1] 万秀凤，高金康．广告文案写作[M]．上海：上海财经大学出版社，2005．
[2] 杨群祥．广告策划[M]．广州：广东高等教育出版社，2005．
[3] RonnieLipton．信息化平面设计[M]．北京：中国青年出版社，2003．
[4] (美)史蒂芬·何拉，特内萨·佛南德．平面设计师职业指南[M]．上海：上海人民美术出版社，2006．
[5] 李四达．数字媒体艺术概论[M]．北京：清华大学出版社，2006．
[6] 马晓翔．新媒体艺术装置[M]．南京：南京大学出版社，2013．
[7] 德国百佳招贴协会．欧洲最佳招贴02[M]．上海：上海人民美术出版社，2006．
[8] 黄军．激发与推演：广告图形创意课题训练[M]．南京：江苏美术出版社，2007．
[9] 戈洪．新平面·12[M]．南京：江苏美术出版社，2007．
[10] 陈瑛．广告策划与设计[M]．北京：化学工业出版社，2006．
[11] 王艺湘．广告策划与媒体创意(修订版)[M]．北京：中国轻工业出版社，2018．